当代传媒系列丛书

电影电视配音艺术

DIANYING DIANSHI PEIYIN YISHU（第2版）

田园曲 编著

清华大学出版社
北京

内 容 简 介

本书通过详尽的理论阐述、生动直观的案例分析和制作精美的训练材料，帮助读者有效提高语言综合表达能力、强化影视节目配音能力。书中涵盖了配音艺术概说、电视广告配音、电视专题片解说、电视新闻配音和影视人物配音等内容，既可作为普通高等院校播音与主持艺术、表演及配音等相关专业本、专科教育的教材，也可作为影视配音从业人员与爱好者自我提升的训练素材。

本书封面贴有清华大学出版社防伪标签，无标签者不得销售。

版权所有，侵权必究。举报：010-62782989，beiqinquan@tup.tsinghua.edu.cn。

图书在版编目(CIP)数据

电影电视配音艺术 / 田园曲编著. —2版. —北京：清华大学出版社，2014 (2024.8 重印)
(当代传媒系列丛书)
ISBN 978-7-302-36319-4

Ⅰ. ①电… Ⅱ. ①田… Ⅲ. ①电影—配音 ②电视—配音 Ⅳ. ①J912

中国版本图书馆 CIP 数据核字(2014)第 082073 号

责任编辑：王燊娉　易银荣
封面设计：赵晋锋
版式设计：方加青
责任校对：曹　阳
责任印制：宋　林

出版发行：清华大学出版社
　　　　　网　　址：https://www.tup.com.cn，https://www.wqxuetang.com
　　　　　地　　址：北京清华大学学研大厦 A 座　　邮　编：100084
　　　　　社 总 机：010-83470000　　邮　购：010-62786544
　　　　　投稿与读者服务：010-62776969，c-service@tup.tsinghua.edu.cn
　　　　　质 量 反 馈：010-62772015，zhiliang@tup.tsinghua.edu.cn
印 装 者：三河市铭诚印务有限公司
经　　销：全国新华书店
开　　本：185mm×230mm　　印　张：16　　字　数：292 千字
　　　　　(附 DVD 光盘 1 张)
版　　次：2014 年 8 月第 2 版　　2012 年 8 月第 1 版　　印　次：2024 年 8 月第 12 次印刷
定　　价：49.00 元

产品编号：057662-02

丛书编委会

总主编：田园曲

顾　问(按姓氏笔画排序)：
刘　静　罗共和　贾　宁　黄元文　曾　致

编　委(按姓氏笔画排序)：

丁　亮	王　炜	王兰君	王钊熠	王怀武	王雪玉洁	田军成
吕　丹	伍娜娜	刘　莉	刘　黎	许　嫱	孙宁丰	纪　洁
李　丹	李　菁	李艺晨	李俊文	李燕湘	吴婷婷	余　乐
辛逸乐	宋晓宇	陈一鸣	邵振奇	欧阳平	易　军	罗文筠
赵万斌	赵小蓉	赵熙敏	袁　乐	徐　江	翁　如	唐华军
黄　娅	黄　娟	董　攀	曾　毅	翟　清	廖建国	

丛书序 SERIES ORDER

博观约取,求索创新。

人类传播方式的每一次飞越,都与社会的发展、技术的进步以及人们对信息的渴求密切相关。大众传媒是社会发展的产物,并且随着其发展,改变着人们的生活、工作和娱乐方式。所以,作为传媒业从教与研究者的我们更应在这诸多变化当中,剥离纷繁的物质表象,准确把握行业深层次的变与不变,并将我们的研究所得作用于人才培养的全过程,以有效推动传媒教育事业的科学发展。

在经济全球化、文化多元化和传播媒介多样化的背景下,综合分析传媒行业的变与不变,我们就会发现,变化的是传播方式、技术手段、运作模式与播出内容;而不变的则是我们必须遵循的传播法则——即传播的使命、传播的价值观、信息的真实性以及内容的服务性与有效性等。这所有的不变聚合起来,也便构成了大众传媒的基因。因此,我们的高校传媒教育,也理应在这个大前提下,有效结合行业变与不变的现实情况,从人才培养模式、课程体系设计以及教学内容安排等方面进行深入细致的思考与探究,该坚守的坚守,该调整的调整,该变革的也理应顺势变革。

然而,相关法则究竟该如何坚守?教学内容到底要怎样变革?这不能只是个命题,更应该落实于白纸黑字的有效践行上。于是,本着这种放眼世界、博采众长、精益求精和勇于创新的精神,一批懂业务、宽视野、善思考、厚积淀,并且有着传媒使命感的教师聚集了起来,携手清华大学出版社共同开发、出版了这套《当代传媒系列丛书》,目的就是为了在高速发展的社会里,用符合时代特点、反映行业规律、贴合教学需要的内容,为读者呈现出当代传媒五彩斑斓的大千世界。同时,为了保证教材的质量,我们在编写时也遵循了以下原则:

第一,抵近教学一线。

第二,反映时代需求。

第三，紧扣行业脉搏。

第四，科学安排内容。

第五，注重读者体验。

在这些原则框架的基础上，我们力求丛书能符合教师教学、学生学习与传媒爱好者自学的需要，也期待着广大读者在阅读、使用过程中能给我们提出宝贵意见和建议，以使这套丛书日臻完善。

《当代传媒系列丛书》的出版，得到了多位业界专家的悉心指点，也得到了国内众多院校的大力协助以及诸多媒体同仁的鼎力支持，在此一并致谢。

让我们心向传媒，立足课堂；积聚力量，行在路上！

<div style="text-align: right;">田园曲
2014年6月</div>

前言 PREFACE

配音艺术在我国蓬勃发展了几十年，但遗憾的是其相关理论体系却并未真正得以建立，训练方法的总结也不够完善，更多仍是停留在录音棚里"师傅带徒弟式"的经验传授上。在国家积极推进文化体制改革和文化大发展、大繁荣的政策背景下，不断壮大的电影电视事业对电视新闻、专题、广告、影视栏目以及影视剧人物配音专门人才的需求也日益强烈起来。这为播音主持、表演与配音专业的同学提供了空前的发展机遇与广阔的事业平台，对配音艺术相关教学和理论的研究，也提出了更高、更新的要求。

目前，国内关于电影电视配音方面研究或教学的书籍，大致有以下几种：曾志华老师的《广告配音教程》；王中娟、任昱玮老师的《广告播音》；王明军、阎亮老师的《影视配音艺术》；施玲老师的《影视配音艺术》；卜晨光、邹加倪老师的《电视节目配音教程》；段汴霞老师的《广播影视配音艺术》。这几本书从不同角度对配音艺术进行了条理化、系统化、专业化的阐述，在业务理论与训练方法等方面也进行了有益的探索与总结。

我们最早于2000年在播音主持专业的"台词朗诵"课上涉及了电影配音的教学，期间训练的一些经典作品，如《魂断蓝桥》《简·爱》《乱世佳人》《叶塞尼亚》《大明宫词》等，一直被当做省、市重大演出的保留节目。后来经过市场调研与考察学习，我们对教学计划与人才培养模式进行了较大幅度的调整，将电影配音作为一个章节加入到"电影电视配音艺术"的课程教学体系中，并结合教学实践与学生反馈，于核心期刊发表了相关配音教学探索与思考的论文，在学科完善与专业建设等方面进行了有益的探索。

本书内容包括：配音艺术概说、电视广告配音、电视专题片解说、电视新闻配音和影视人物配音等。除了对具体创作方法与技巧的阐述外，书中还收录了部分影视作品的配音训练材料，并附上了原片视频和消音视频，以便教师课堂教学和学生自我训练。

在教学过程中，我们努力研究配音艺术的特点以及各类配音的异同，对一些规律性的内容及方法进行反复论证，并最终落实到理论讲授与实践训练的过程中。从市场反馈来看，我们的教学与训练产生了较好的节目生产效益，培养的学生受到了用人单位的肯定与

好评。这也成为我们总结经验、编撰教材的动力之一。

与配音实践一样,教学的过程也是艺术灵感与灵魂碰撞激荡的过程,我们在不断学习、摸索与创作的过程中体味其中乐趣,感悟艺术的真谛,并总结出了一套既适合学生又行之有效的创作经验与方法,最终落实在这本书上。

值得注意的是,不少初学者在配音实践的过程中常依赖于对经典的模仿。我们认为,初学阶段为了培养语感,适当借鉴与模仿经典是无可厚非的,但也不能因为模仿而全盘照抄、忽视创作。著名画家齐白石先生曾说过:"学我者生,似我者死。"意为学他的画要做到"神似而形不似"。同样的道理,我们用声音创作出的作品也未必非要和经典一致,只要具有鲜明的时代感、符合节目要求、能张扬自身声音个性与语言魅力,并能给观众带来审美愉悦和精神享受的,就是好作品。

<div style="text-align:right">

田 园 曲

2014年4月

</div>

目录 CONTENTS

第一章　配音艺术概说

一、配音的分类 ………………………………………………………… 2
二、配音的作用 ………………………………………………………… 2
三、配音从业人员的职业素养 ………………………………………… 3

第二章　电视广告配音

第一节　理论概述 …………………………………………………… 7
一、认识广告 …………………………………………………………… 7
二、广告的价值 ………………………………………………………… 8

第二节　广告文案与广告配音 ……………………………………… 9
一、什么是广告文案 …………………………………………………… 9
二、广告文案的说服方式与配音风格的把握 ………………………… 9
三、广告文案的叙事角度与配音视角的把握 ………………………… 15
四、广告文案的叙事人称与配音语态的把握 ………………………… 19
五、电视广告文案的特点与配音的关系 ……………………………… 25

第三节　广告配音的声音定位 ……………………………………… 26
一、以人的声音类型作为定位依据 …………………………………… 26
二、以市场需求作为定位依据 ………………………………………… 30

第四节　广告配音的方法与注意事项 ……………………………… 34
一、明确诉求与卖点 …………………………………………………… 34
二、品牌的诠释 ………………………………………………………… 35
三、广告主题与配音风格的贴合 ……………………………………… 38

　　　　四、确定语言表达样式 ·· 40
　　　　五、注意事项 ·· 47
　第五节　案例分析及实践训练材料 ·· 49
　　　　一、案例分析 ·· 49
　　　　二、实践训练材料 ·· 52

第三章　电视专题片解说

　第一节　理论概述 ·· 75
　　　　一、认识电视专题片 ·· 75
　　　　二、专题片的分类与解说风格 ·· 76
　　　　三、专题片解说的作用及相应语态 ·· 78
　　　　四、解说的技巧 ·· 81
　第二节　案例分析及实践训练材料 ·· 91
　　　　一、案例分析 ·· 91
　　　　二、实践训练材料 ·· 112

第四章　电视新闻配音

　第一节　理论概述 ·· 125
　　　　一、新闻稿件的特点 ·· 126
　　　　二、新闻配音的形式 ·· 126
　　　　三、新闻配音的要求 ·· 133
　　　　四、新闻配音的语言技巧 ·· 138
　第二节　时政新闻配音 ·· 141
　　　　一、时政新闻配音的要求 ·· 141
　　　　二、案例分析 ·· 142
　　　　三、注意事项 ·· 144
　　　　四、实践训练材料 ·· 144

第三节	民生新闻配音 ··········· 154
	一、什么是民生新闻 ··········· 154
	二、民生新闻的配音要求 ··········· 155
	三、案例分析 ··········· 159
	四、注意事项 ··········· 161
	五、实践训练材料 ··········· 161
第四节	生活资讯配音 ··········· 163
	一、什么是生活资讯 ··········· 163
	二、生活资讯的配音要求 ··········· 164
	三、案例分析 ··········· 166
	四、实践训练材料 ··········· 168

第五章 影视人物配音

第一节	理论概述 ··········· 173
	一、认识影视人物配音 ··········· 173
	二、影视人物配音演员须具备的素质 ··········· 173
	三、影视人物配音的要求 ··········· 175
	四、影视人物的声音造型艺术 ··········· 183
	五、需要注意的问题 ··········· 186
第二节	案例分析及实践训练材料 ··········· 189
	一、案例分析 ··········· 189
	二、实践训练材料 ··········· 192

附录A	Adobe Audition 3.0的使用方法 ··········· 211
附录B	课堂训练习作(音频、视频文件见随书光盘) ··········· 227
附录C	配音教学、自我训练消音视频 ··········· 231

参考文献 ··········· 241

后记 ··········· 243

第一章
配音艺术概说

在各类科学技术与艺术门类空前繁荣的今天，电影电视艺术所取得的辉煌成就，为人们的生活带来了巨大改变。它打破了时间与空间的局限，把不同国家、不同民族紧紧联系在一起，通过丰富多彩的影视节目，向人们传递着各种信息，并影响着人们的生活方式和价值观念。

中国的电影电视事业虽然起步较晚，但在从无到有、从单一弱小到百花齐放的过程中，在几代人的艰辛探索与共同努力下，已取得了举世瞩目的辉煌成就。那荧屏里和银幕上的一个个经典的电视节目、一部部优秀的电影作品和一台台精彩绝伦的文艺晚会，在向世界展示中国强盛国力的同时，也推动着中国的电影电视事业跨越了一座又一座高峰。

然而，无论是电影、电视还是各类晚会，制作流程都是环环相扣、烦琐复杂的。从策划创意到制作播出，各种因素都在影响着节目的质量。其中，配音作为"声画"艺术中的重要一环，也正受到越来越多的关注。

本书将从配音业界的现象入手，以案例分析的形式，对不同类型的影视节目配音分别进行阐述，帮助从业者从现象到本质地深入了解各类节目的特点及其对配音的需求，以期用更为精准、生动的声音为电影人物、电视节目完成声音形象的塑造。

一、配音的分类

随着我国电影电视生产规模的不断扩大，层出不穷的各类节目在配音需求量急剧增加的同时，对质量也提出了更高、更新的要求。在这种要求下，配音由初期大而全的"声音配画面"，逐渐发展成为风格各异、特色鲜明的多样化体系，并融合汉语普通话的音韵之美，形成了独具特色的艺术工作门类。

为了教学方便，我们结合一线实践与理论研究的具体要求，对配音工作做了一个粗略的分类。

(1) 电视广告配音。如商品广告、公益广告、台标台宣、形象广告的配音等。

(2) 电视专题解说。如《再说长江》《故宫》以及其他各类电视节目专题片的解说等。

(3) 电视新闻配音。如中央电视台的《新闻联播》《新闻直播间》的新闻片配音等。

(4) 影视人物配音。如电影人物、电视人物和动画人物的配音等。

然而，不论如何分类，生动的画面只有配上抑扬顿挫、悠扬悦耳的声音，才能更好地诠释画面的美，也才能进一步彰显声音的魅力。作为声画同步的艺术形式，声音和画面只有和谐共存于单位时间的节目里，才可能为观众创造出赏心悦目的视听享受。

二、配音的作用

视觉和听觉是人类接收外界信息的主要渠道。研究发现，我们所获得的信息，来自视觉渠道的多于来自听觉渠道的。也就是说，通过视觉获取的信息总量要大于通过听觉所获取的信息总量。对于影视作品来说，这是否就意味着画面比声音更为重要呢？显然不是。因为电影电视是视听艺术，没有声音的哑剧，很少能吸引观众的兴趣。用行话说就是"没有声音，再好的戏也出不来"。因此，在影视节目中，声音与画面同等重要，并互为支撑。

一般来说，画面可以呈现出丰富的内容，但在很多情况下却无法精准地表明信息。例如，故事背景、发生年代、人物身份、人物内心活动、事件的前因后果和来龙去脉等，这些都是画面较难精准表达的。而针对这些局限，配音员用声音诠释细节与精准信息的长处，就体现了出来。尤其是对于一些画面题材不够丰富的作品，配音的作用就会更显重要。

具体来看，在电视新闻节目中，配音的作用主要体现在通过语言精确地指明事实，

充分描述与现场有关的要素和细节，使新闻画面更为生动翔实，从而更好地传递现场已经发生、正在发生或将要发生的事实；在电视专题片中，解说更多承担的是娓娓道来片中内容，并对细节进行解释说明的作用；在电视广告中，配音主要达到的是诠释诉求、凸显卖点、促进销售、塑造品牌形象的目的。同时，由于多数观众在电视插播广告时并不会主动将注意力停留在屏幕上，因此，特色鲜明、诉求突出、醒耳动听的配音，还能起到吸引注意、强化广告到达率的作用；而为影视人物配音，语言样态则由叙述、讲述、描述、解说等转换为主观角度的人物台词，也就是依据剧情预先设定的前提说人物的话。为影视人物配音，不但能更好地保证影片的声音质量和效果、准确表达人物的情感，还能将外语片翻译成本国语言，方便观众观看和理解。优秀的配音艺术家，更能在不改变原片内容的前提下，用配音为片中的演员补戏，丰富人物性格，使人物形象更为立体和饱满。

三、配音从业人员的职业素养

　　一件富有美感和内涵的作品，不但能让人欣赏到它的外在美，还能通过艺术化的表现手段，使人在欣赏的过程中体味到其中的内在美。而对一个在影视作品、电视节目中用声音来塑造人物形象、完成节目传播任务的配音员来说，也理应做到声音美的"内外兼修"。具体而言，声音的"外在美"指的是配音员的音色、音质、表达技巧，以及配音的准确、流畅之美；而"内在美"则指的是通过配音传递出的文化、思想、情操、志趣、性格和道德之美。这里所说的配音员要"内外兼修"，就是指声音的外在美和内在美要和谐统一。正如英国哲学家弗兰西斯·培根所说："把美的形貌和美的德行结合起来吧，只有这样，美才会放出真正的光辉。"

　　有些从业人员曾提出疑问，配音员难道只需要用声音完成节目内容的配制，准确表达事实并保证录音音质就可以了吗？需不需要把配音上升到节目声音形象塑造的高度来谈呢？回答当然是肯定的。电视节目与影视作品的形象是由精美的画面与精准的声音完美结合而成的，就如同我们认知一个人的形象时，也会将其相貌形态和声音形象同时作为评判标准加以观测一样。

　　形象是各方面素质与能力相结合的产物，并通过各种媒介向外界展示。形象的塑造并非一朝一夕之事，是要经过反复实践与复杂探索过程的。而对配音从业人员来说，明确并掌握应具备的职业素养后，塑造富有特色的声音形象也将不是难事了。

1. 思想政治素养

在以"快乐中国"理念进行频道定位的湖南电视台里,有一句话始终铭刻在每一个传媒工作者心中,那就是"导向金不换"。思想政治素养是媒体从业者各种素质的基础,坚持正确的舆论导向是一切宣传活动的根本。因此,我们必须要有强烈的社会责任感和较高的思想政治水准,这样,我们在为各类节目尤其是新闻类节目配音时,才能准确地体现出党和政府所制定的正确路线和方针政策,也才能更好地反映人民群众的心声。

2. 专业语感素养

专业的语感是配音员所必须具备的。它是塑造配音声音形象的物质基础,也是衡量配音员业务水平高低最直接的标尺。电视新闻节目的配音大都由专门的新闻主播、新闻类主持人负责值班完成配音任务;一般专题类的解说则更多是由播音员、主持人、记者或编导同时兼任完成;对声音塑型能力要求较高的商业广告、频道形象塑造类的配音,一般由类似凤凰卫视的张妙阳老师这类"台声"或"频道声"及专业的广播影视配音员来完成;而对影视人物的声音形象塑造,则更多是由专业演员、配音员完成的。因此,对相关从业者来说,专业语感的训练将是贯穿整个职业生涯的一条主线。

对专业语感的把握,首先要求语言通顺流畅、意思表达清楚,尤其是遇到较长篇幅的配音词时,更要如行云流水般一气呵成,只有这样才能适应每天大量播出的节目需要。倘若语流滞涩,停连、重音把握不准,不但容易造成观众理解的偏差,还体现不出编导的准确意图,也就更谈不上带领观众一同融入到节目之中了。因此,配音员一定要勤于锻炼自己的语言基本功,在大量练习中培养配音解说的语感,做到言语有心、言语用心;同时还要加强吐字归音的基本功训练,做到配音、配心、更配情。

另一方面,我们鼓励配音员在尊重原片、不违背作品原意的基础上,适度彰显自身的语言特色与独特风格。因为语言风格是思想、品德、学识、举止、谈吐、能力、才艺、智慧、志趣和格调等在配音工作者身上的集中表现。因此,在符合节目定位、节目需求的前提下,特色化的声音很有可能就会成为节目符号化的声音,只要勤加训练、用心揣摩,最终将形成品牌化的声音,如同一提起动物世界,我们便会直观地联想到赵忠祥老师的配音解说一般。

3. 文化知识素养

有时配音工作者所充当的角色,就像是一名引导着人们在生活百花园中观光的"导游",通过有声语言带领受众去认识大千世界、走近各类人物,因而必要的文化知识储备

是配音工作者必须加以重视的。

良好的文化素养，在配音的过程中可以帮助我们更好地理解画面信息与解说内容，从而选择恰切表达画面的感情与技巧，明确地传递出节目所蕴涵的深意。

而在实际操作过程中，有些配音员常忽视文化素养在配音中所起的作用，往往是拿到稿子就开始读，不注意用积累的知识对画面信息与解说内容进行深入体味、细致分析，以致无法演绎出配音稿件的文化内涵，使原本可以成为精品的影视作品平淡无味、黯然失色。因此，我们一定要充分认识自身所处岗位的重要性和将要发挥的作用，不断提高自身的文化修养和知识水平，融文化素养于声音之中，同时也借助文化素养进一步丰富声音形象，不断在专业道路上提升自我、完善自我。

我们处在一个时刻变化着的社会中，电影、电视作为一种伴随生活、涉及面广、更新迅捷的大众传媒手段，需要配音工作者不断更新所学、开拓思路、与时俱进。只有不断地充实自己，提升自我修养，才能在节目配音的过程中，更好地把握时代脉搏，更加贴近实际、贴近生活、贴近群众。

总的来说，本书将分章节对电影电视节目"幕后英雄"之一的"配音艺术"进行深入浅出的阐述，并根据现有的影视节目案例，深入探讨电影电视配音的规律及方法，以期推动我国的配音艺术实践取得新的成就，优化影视节目的生产传播效果。

第二章 电视广告配音

第一节 理论概述

一、认识广告

广告,是广告主为了某种特定需要,通过媒体采用付费的方式公开而有计划地向公众传递商品或劳务信息的宣传手段。

为了使读者更好地理解什么是广告,我们梳理出以下角度以供参考。

(1) 广告是有广告主的,广告主即为广告的版权所有者。

(2) 广告宣传的特定需要大致分为3个阶段:①初级阶段主要是宣传产品,获得利润;②中级阶段主要是推广观念,赢取信任;③高级阶段则是建立文化,打造品牌。

(3) 广告的传播是需要以媒体为载体的,这里包括了平面媒体、广播电视媒体、网络媒体和社交媒体等。以媒体为载体的宣传推广,速度、效率和传播效果都明显优于人与人之间信息的口口相传,而更重要的方面则表现为在信息公信力上的巨大差异。

(4) 广告的制作与播出是需要分项计费的。广告制作完成后,投放到不同级别、影响

力与覆盖面的媒体的不同时段播出，付费差异自然很大，当然，宣传效果也大不相同。

（5）公开而有计划是说广告的播出是经由媒体公开传播的，并且很多企业的广告在策划、制作和投放市场前，都会经过大量的市场分析、调研与预判，由此选择合适的时机推向市场，以达到最佳传播效果。

（6）传递商品或劳务信息则是指广告除了宣传商品信息外，也包含很多服务、理念、概念的宣传与推广。

（7）广义上说的广告包括非经济广告和经济广告。非经济广告是指不以赢利为目的的广告，又被称为效应广告。如政府行政部门、企事业单位乃至个人的各种公告、启事或声明等，也常用于推广某种价值观念或倡议。而狭义上说的广告则仅指经济广告，又称为商业广告，其主要目的在于通过广告宣传来扩大经济效益。

在这个"酒香也怕巷子深"的时代，广告的发展必然是极其快速的，通过广告宣传，我们见证了太多产品从无到有，品牌从小到大的过程。因此，广告是人类社会信息交流、经济发展的必然产物，而广告收入也自然地成为市场经济环境中各大媒体赖以生存发展的重要经济支柱。

二、广告的价值

关于广告的价值，有很多学者都予以了相应的概括总结。归纳起来，大致可从以下角度来认识：

对广告商而言，广告的大量宣传与播出，在推动销售、扩大知名度、树立品牌等方面起到了良性助推作用。但另一方面，广告也像是一个无形的"紧箍咒"套在商家头上，在宣传更广、名声更盛、影响更大的同时，其身负的责任自然也就越大。从某种意义上说，广告商向消费者作出的各种承诺，也会实实在在地受到消费者的监督和质疑。这也就间接促使商家在生产过程中保质按量，推陈出新。

对从业者而言，广告业是永葆活力的，因为它在不断创造着完全崭新的消费需求与欲望，也只有它才能不断在人们的大脑深层激发出这些需求与欲望，并诱导消费者为此而产生具体的消费行动。同时，许多消费者虽有消费需求，但多数时候这种需求是不明确的，因而广告便起到了让消费者明确需求的催化作用，并有效激发其购买行动。

对消费者而言，广告在自己与商家之间建立了有效的信息桥梁和行为诱导渠道。一

般来说，企业名望越大，播出平台越有公信力，广告所传递的信息就越能使消费者确信不疑。

而对配音者而言，广告是有声语言艺术在声屏世界里实现商业与艺术价值完美结合的最佳途径和有效平台，优秀的广告配音不仅能赋予产品以立体形象，更能为其完善功效、赋活性格、勾勒灵魂。

综上可知，广告行业，前景无限。在广告的领域，研究播音与配音，则更是广播电视从业者发展与开拓的全新平台与价值空间。

第二节　广告文案与广告配音

一、什么是广告文案

广告文案的定义有很多，我们一般沿用国外广告界的说法，即"广告文案是已经完成的广告作品的全部语言文字部分"。郭有献老师在《广告文案写作教程》(第二版)中对这个定义也有如下概括性解释：①广告文案仅存在于已经完成的作品中；②广告文案包括了广告中的语言和文字两部分。语言，即有声语言，包括电视广告的人物对白、独白、画外音，广播广告中的可听语言部分；而文字则主要是指书面形式的语言。

二、广告文案的说服方式与配音风格的把握

广告语言从创意策划到配音播出，始终围绕着"说服消费者"这一核心诉求而展开。一般来说，广告语言的说服方式包括了理性说服、感性说服和情理结合说服三类，而这三类说服方式，也各自对应着不同特色的配音风格。

(一) 理性说服与配音风格

理性说服是通过广告语言准确传达企业理念和产品信息，并使受众通过理性分析作出判断，进而接受宣传、购买产品的方式。

例如：《途锐汽车》

"没有人要求SUV该达到什么样的速度，但豪华运动型全能途锐却绝对以跑车的标准来要求自己。极具魅力的4.2升V8发动机，最大功率310马力，配合罕有的六速手自一体变速箱，还有根据行驶速度可将车身最低降至180毫米的底盘调节，将途锐的速度发挥到极致。如果不满足只看到背影，可以要求它停下来。"

上面这段文字，就是一条典型的理性说服广告文案。一般来说，理性说服文案的语言平实可信，说理性强。常利用可靠的数据来揭示商品特点，以获得消费者的理性承认。它既能给消费者传递一定的商品知识，提高其判断商品的能力，又能有效地激发消费者对产品的兴趣。因此，这类广告的配音风格有如下特点：

(1) 态度明确而肯定，声音利落而有弹性；
(2) 以该商品领域权威身份的口吻表达；
(3) 用真诚而内敛的感情自信地表达出理性说服句子的逻辑关系。

例如：《农夫山泉纯净水》(视频资料：2-1)

身体中的水，每18天更换1次。
水的质量，决定了生命的质量。
我们不生产水，
我们只是大自然的搬运工。
天然的弱碱性水——农夫山泉。

这则广告画面清澈明了，较为简单，因此宣传上起决定作用的要素便是配音。我们听到一位成熟男性用值得信赖的声音讲述了水对生命的重要性，最后作出承诺："我们不生产水，我们只是大自然的搬运工。"言下之意，农夫山泉是真正来自天然、未经污染的健康水。在配音时，要注意把握句子和句子之间层层推进的逻辑脉络，合理添加配音的"内在语"，以增强声音的逻辑说服力。如：

身体中的水，每18天更换1次。

(因此)

水的质量，决定了生命的质量。

(所以)

我们不生产水，

我们只是大自然的搬运工。

通过"内在语"的添加可以看出，文案逻辑说服的条理和脉络变得更为清晰了，我们便可按照这种逻辑的发展，使声音和情绪产生丰富而细腻的层次变化，以达到平稳而不平静的听觉效果。这也便是较典型的理性说服类广告的配音处理方式。

(二) 感性说服与配音风格

近年来，受畅销产品对市场生产与消费行为导向的影响，越来越多的商品领域出现了"同质化"竞争的倾向，即不同品牌生产的某类产品各方面都较为相似，缺乏自身的品牌个性与产品特点。这便迫使不少商家在产品的广告推广上，将宣传的侧重点由理性说服转移到感性说服上来，试图以情动人，以情感人。国际广告大奖获奖作品的创意人罗宾斯基先生也曾说过："感情感觉是最容易被记住的东西。如果将来我的子孙们问我对20世纪还记住些什么，我就会想起小时候贪吃饼干被母亲打一记耳光的感觉。我坚信，只有一流的感情才能组成一流的广告，所以我们每次都在广告中注入强烈的感情，让消费者看后忘不了丢不开。"[①] 由此可知，感性说服，就是通过感性的广告语言与受众产生情感共鸣与碰撞，并潜移默化地传递品牌或产品信息的宣传手段。

人的情感是最为丰富的，也是最容易被激发的。研究发现，人们购买或消费行为的发生与其内心情感的活动有着紧密联系。因此，商业广告的最终目的也就是要激发人们丰富而强烈的情感活动，从而有效诱发其购买或消费的行为。

例如：《左岸咖啡馆》

离开咖啡馆的时候

大家都会说："明天见，明天见"

① 资料来源：赵萍. 公益广告初探[M]. 北京：中国商业出版社，1999.

这个地方没有人说再见的
而是说明天见
因为天天都会来
明天大家又会见到面
我在"左岸咖啡馆"
"明天见"

广告词给人营造出了"左岸咖啡馆"就如家一般平和贴近的感觉,致使消费者看后或听后内心产生强烈的情感冲动。一般而言,产生的情感活动越强烈,购买行为就越容易被引发,因而感性诉求广告也就在这样的条件下被人们接受了。

另一方面,多数感性诉求的广告并不会完全以商品本身的固有特点出发,而是更多地研究消费者的心理需求,并运用合理的艺术表现手法进行广告创作,以寻求最能够引发消费者情感共鸣的出发点。①

例如:《中国移动全球通》

每个人都是一座山,世界上最难攀登的山,其实就是自己。
往上走,即便一小步,也有新高度。
做最好的自己,我能。

这条广告用三言两语便沟通了目标受众群体的内心世界,很容易使人对商家提出的观念产生认同。当人处于这种理解与认同的情绪状态下时,感性的力量就突显出来了,行为表现上便会更容易"跟着感觉走"。

综合这些特点,我们也就进一步提炼出了感性诉求广告的配音风格特点:
(1) 情为先,声为后;情浓而不腻,声满而不拙;
(2) 用丰富而自然的节奏变化以及细腻的情感分寸差异来体现句子的主次关系;
(3) 用温暖的音色真诚而感性地讲述故事,并注意诠释产品、品牌与故事的内在联系。

① 资料来源:崔晓文,李连壁. 广告文案[M]. 北京:清华大学出版社,2011.

例如：《亿泽头皮调养洗发露》(视频资料：2-2)

很多年过去了，
那份纯真与自然，
一如忆泽的滋养，
从发尖流淌到心底。
自然呵护你，
亿泽头皮调养洗发露。

这则广告以蝴蝶结为线索，将受众带入了主人公的童年回忆。画面中出现的一幕幕场景，让我们在感受温情的同时，也回忆起了自己的童年、自己的母亲。人在内心情感受到触动的时候，往往容易变得感性，心理防线也会随之降低。当人们沉浸在温暖的剧情与主人公的微笑中时，广告标语"自然呵护你——忆泽头皮调养洗发露"便在感动的瞬间悄无声息地流淌进人们心底，这条广告也随之完成了自己的宣传任务。当某天在超市里买洗发产品时，如果这款忆泽头皮调养洗发露出现在货架上，在价格于同类商品中可接受的前提下，这则广告对人们内心的潜在影响便会显现出来，进而影响人们的消费行为，并且这种影响往往是人们自身很难意识到的。

(三) 情理结合说服与配音风格

在实际的广告传播策略中，也时常会将两种说服方式结合起来，即在广告诉求中，既采用理性说服策略传达客观信息，又使用感性说服策略引发情感共鸣，综合二者的优势，以达到最佳说服效果，这便是情理结合型的说服方式。

例如：《强生婴儿洗发沐浴露》

在你温柔的触摸中，他能感受你的爱。
强生婴儿洗发沐浴露，让温柔的触摸更温柔。
特有无泪配方，PH中性，如泉水般温和呵护眼睛和娇嫩肌肤。
强生婴儿洗发沐浴露，让你温柔的触摸更温柔。

微笑，是宝宝给你最好的回音。

对这类广告配音风格的把握，要注意以下几点：

(1) 所谓的理性和感性，并不是绝对区别，而是相对而言的。所以配音时两种说服方式的声音风格差异不能过大，否则会破坏声音形象的整体性与完整感。

(2) 配音时要将两种说服方式的声音、情感及技巧特点有机、有效地融合起来，以达到最佳说服效果。

(3) 情理结合的广告，有的可能是以理性为主，感性为辅；有的可能是以感性为主，理性为辅。因此，配音时要准确分析并判断广告文案的风格特点，当转化为有声语言配音呈现时，则更应注意分寸的拿捏与把握。

例如：《英菲尼迪》(视频资料：2-3)

假如没有人挑战常规

突破界限

谁来开启全新的时代

英菲尼迪豪华座驾

设计更惊艳

动力更强大

造车理念独树一帜

人车之间灵犀相通

驾驭体验焕然新生

英菲尼迪

破界而行 灵感新生

这条就是较为典型的情理结合说服的广告。文案通过提问、回答的方式，将英菲尼迪带来的先进造车理念和全新驾乘感受铺展在消费者面前，并配合画面情节展开说服，有效地激发了消费者的理性认知与情感认同。

三、广告文案的叙事角度与配音视角的把握

"叙事角度"是叙事学的一个重要概念,指作者在对事件进行叙述时所采取的视角、口吻或立足点。同一事物,如果从不同的角度叙述,会使受众产生不同的心理感受,这便是叙述角度的功效所在。对广告文案来说,叙事角度会直接影响到广告的效果。①

因此商家一般会选用那些对受众具有充分说服力的说服主体来创作广告文案,而广告配音者叙述时所采用的视角定位,便也会随之确立。以下提出的几种说服主体的叙事角度是广告文案里常用的角度,也是配音员需要掌握的叙述视角和身份立足点。

(一) 全知者叙事角度与配音视角

这种叙事角度非常自由和灵活。广告文案以天地万物无所不知的叙事方式出现,而配音者也必须以相应的身份和明确的态度来完成声音的配制。

例如:《iPad Air》(视频资料:2-4)

它是个极其简单的工具,但又极其强大

它能用来开始一首诗,或者完成一首交响乐

它转变了我们工作、学习、创作、分享的方式

它还能用来画点什么,解决点什么,或者想点新的什么

它为科学家和艺术家、学者和学生们所用

它到过教室、会议室、探险队,甚至上过太空

我们迫不及待地想看到,接下来你会和它去到哪里

更薄、更轻、更强大的全新iPad Air。

这种全知者的配音视角,可以让配音员不受视角限制地向消费者传达信息,传递理念。配音员完全可以以一种"万事通"的叙述口吻出现在广告中,用自信、个性的声音,以无所不知、挥洒自如、娓娓道来的状态来完成声音的创作。

① 资料来源:郭有献.广告文案写作教程(第二版)[M].北京:中国人民大学出版社,2011.

(二) 广告主叙事角度与配音视角

广告主叙事角度,是指不以人物的身份角色出现,而直接以商家或企业本身作为第一人称,用"我们"的视角出现,因此配音员就要使思想感情处于活跃的运动状态,站在主观推荐的立场,为消费者营造"关怀备至,为你考虑"的听觉感受,以商家发言人的"自己人"状态进入广告中,告诉他们"我们能为你带来什么"。

例如:《观致汽车》(视频资料:2-5)

每一次的原型设计

都近乎完美

但 我们还不够满意

所以 我们从头再来

再规划 再设计 再测试

不断超越自己

观致3轿车,致新上市

观致汽车

又如:《强生婴儿牛奶营养霜》(视频资料:2-6)

人物: 营养够 抵抗力才会好噢

要是小脸能够吃进营养就好了

旁白: 你说的每句话我们都在乎

强生婴儿牛奶营养霜

特别凝聚18种天然氨基酸的滋养

小脸 就像吃进满满保护力

远离干燥 娇嫩一秋冬

强生婴儿

加入新妈帮让我们倾听更多

需要提醒的是,这类广告属于广告商自己推荐自己的类型,带有浓重的主观情绪,因此配音员应该注意以平等的姿态来与消费者沟通对话,用声要更加自然热情、诚恳真挚,

这样才有可能收到良好的市场预期与传播效果。

(三) 消费者叙事角度与配音视角

广告采用消费者的叙事角度现身说法，向来有着较好的宣传效果与说服力。以消费者视角出现的广告文案一般生活自然、形象生动，受众会感觉到他们就像是朋友或者邻居，在以自己的切身体验、真实感受和使用心得与自己对话，以有效传递"用了更自信、用了会更好"等心理暗示。

> 例如：《美宝莲BB霜》(视频资料：2-7)
>
> 裸妆隐形，我更出众
> 美宝莲BB霜，来自纽约
> BB一下，完美融入肌肤
> 八效合一，一步变漂亮
> 肤色亮了，毛孔瑕疵不见了
> 拒绝油腻厚重
> 更有健康矿物，水润又轻薄
> 给我完美裸透BB肌
> 裸妆隐形，我更出众
> 美宝莲八效合一BB霜
> 女生都喜欢
> 我们是BB控

这条广告成功营造了一个身边人给自己推荐商品的场景，在线性传播、稍纵即逝的广播电视传播过程里，消费者是很容易被打动的。

所以，配音员在塑造声音时应淡化技巧的处理色彩，声音运用要更放松自然、贴近生活场景，并以消费者的视角和立场来说出自己的内心感受、体会与渴望等。只有这样配音，才能对消费者产生强大的行为驱动力与情绪感染力。

(四) 专家角度叙事与配音视角

有时广告为了增强其信息的权威性与说服力，也会以某一领域的专家身份来叙事。他

们以科学或实验为依据，对具体的产品或服务进行客观评价与专业分析。

例如：《黑人牙膏》(视频资料：2-8)

女：打造净白 我信事实
男：黑人专研亮白牙膏
　　含PS-mp成分
　　去除色斑 三倍效能
女：从源头净白
男：只讲事实 不讲故事
　　黑人专研亮白

又如：《纽崔莱》(视频资料：2-9)

在纽崔莱
不是每一颗植物都能被选中
因为我们相信
只有层层筛选
才能找到优质的植物
制成珍贵的营养保健食品
这就是纽崔莱78年对植物科学的研究理念
自然的精华 科学的精粹
安利 纽崔莱

这类广告要求配音员的声音和态度自信而明确，以该领域专家的视角对商品作出效果分析和判断，并给出积极而肯定的结果。

(五) 产品自身角度叙事与配音视角

有时商家也会对自己的广告商品作拟人化处理，以商品或服务作为潜在的说服主体，用他(它)们自己的第一人称口吻来传达广告信息。

例如：《新康泰克感冒药》(视频资料：2-10)

人物：应对感冒快速出击
　　　针对多种感冒症状
　　　新康泰克牌美扑伪麻片
　　　缓解多种感冒症状
　　　表现更出色

这类广告通过拟人传播的方式，能有效增加受众对自己的认同与了解，还能赋予商品以灵性，用一种和消费者对话的感觉，有效增加消费者的亲近感。因此，配音要求声音必须根据商品拟人后的形象角色化、人物化、个性化。在不改变广告意图的前提下，配音员还可对声音作出更多的设计和处理，以优化广告声画和谐的传播效果。

(六) 企业成员叙事角度与配音视角

这类广告以企业管理人员、技术人员或服务人员的视角进行诉求，同样采用第一人称视角叙事。但一般来说，这种类型主要是以企业成员自己的声音来完成的，配音员相对较少涉及。

例如：《多美滋奶粉》

戴上戒指，是对家人的承诺；
脱下戒指，是对所有宝宝的承诺。

这类配音要注意营造企业有着良好形象及口碑的工作人员的个人魅力，使用符合他们身份及个人特点的语言特征和语用习惯，以营造出企业员工与受众面对面交谈的人际沟通感觉，赢得消费者的信任。

四、广告文案的叙事人称与配音语态的把握

叙事人称与叙事角度是一个密切相关的概念，叙事角度会影响叙事人称的选择。例如，消费者视角和产品视角通常采用第一人称，而全知视角大多采用第三人称，广告主视

角一般采用第二人称。[①]

广告文案的叙事人称设置直接关系到配音员的语态选择,也会影响到消费者的听觉感受。

(一) 第一人称与配音语态

文案采用第一人称叙事,便使广告语言具有了较强的主人感和情景感,使受众看到或听到时更容易产生一种主观上的参与感受,仿佛广告所述的就是自己的亲身经历与体验一般。

这类广告的对应称谓是"我"和"我们",适用于体验型或自我介绍型广告的表达配音时,可通过更个性化、贴合品牌及产品特性的声音设计,营造出以"我"的方式向消费者介绍产品的较小听觉距离感。。

> 例如:《芝华士》(视频资料:2-11)

我来自苏格兰高地
野果醇美,给我浓烈的天性,
馥郁辛香,是我包容的气息。
烟火历练,我也不曾驯服,
我就像你,始终向前。
我是Johnnie Walker
懂威士忌的男人

> 又如:《轩尼诗VSOP》(视频资料:2-12)

无论在哪里
只要有音乐
一切都变得没有隔膜
相信音乐无界
我的梦想海阔天空
敢梦想 敢追寻
轩尼诗VSOP

[①] 资料来源:郭有献. 广告文案写作教程(第二版)[M]. 北京:中国人民大学出版社,2011.

第二章 电视广告配音

从这两条广告文案所营造的感觉来分析,配音员应从身份上抓住"我"的主人感,心理上把握住"我"的沟通感,语态上把握住"我"的主导权。用"自己"的话,通消费者的心。

(二) 第二人称与配音语态

第二人称侧重在传达人与人沟通时交流的平等感与交互性。使用这种人称,能有效地缩短人与人之间的距离,营造出面对面的沟通效果。

这类广告的对应称谓是"你""您"和"你们",适合表现交流型或互动型的广告,所表达出的听觉距离感适中。

例如:《欧莱雅葡萄籽膜力霜》(视频资料:2-13)

感觉怎么补水都不够
现在面膜级的保湿
尽在全新欧莱雅葡萄籽膜力霜
第一款密集保湿面霜
质地水漾轻盈
释放面膜级保湿
秘密是葡萄籽精华的50倍抗氧化力
锁住水分
肌肤鲜活水润Q弹一整天
欧莱雅葡萄籽膜力霜
全天候面膜级保湿
你值得拥有!

例如:《费列罗新春层层臻意篇》(视频资料:2-14)

礼物是心意的代言
它像在用心诉说
想你、爱你、敬重你
你对我是如此的重要

巧克力大师将层层心意
融入费列罗Rocher里
一层精致
一层传承
一层非凡的意大利灵感
还有一层特别的心意
源自于你
是你的关怀
你的用心
让这个春节多一份温馨
层层心思
更添臻意
费列罗Rocher

又如：《乐百氏纯净水》

为了您可以喝到更纯净的水，
乐百氏不厌其烦，
每一项都经过严格净化，
27层，
您可以喝得更放心。

在这3条广告里，第二人称"你"和"您"的使用，瞬间拉近了消费者与商家之间的距离，仿佛就是商家在面对面地跟消费者直接沟通一般。所以，在完成这类配音时，要用特别真诚的语气对"你""您"以及"你们"这类能够直接点对点呼应消费者的词加以语气强调和情绪渲染，以达到亲和互动、有效沟通、呼应消费者的目的。

(三) 第三人称与配音语态

第三人称在广告中的使用，一般都是用于时空跨度较大的全知视角叙事里。因为在这类叙事过程中采用第三人称角度，能有效地拓展叙事时间与空间。

这类广告对应称谓是"他(们)""她(们)"和"它(们)",适合表现描述型或抒写型的广告,表达出的听觉距离感较大。

例如:《梅赛德斯—奔驰》(视频资料:2-15)

改变、革新、颠覆
当所有人还在这一步
它,已经预见了世界的下一步
它不仅是一辆车
更是对汽车的崭新诠释
汽车发明者,再次发明汽车!
全新梅赛德斯奔驰S级轿车

这段广告通过第三人称"它"的运用,为商品增加了许多感性而形象的描述,把"它"幻化成了一个人人渴望、众人追捧的对象,从而有效地激起目标受众跟上潮流,与大众"趋同"的购买愿望。配音时要特别注意对"它"描述的态度显露,或喜悦、或惊羡、或赞美、或感叹、或渲染等。

(四) 多种人称并用与配音语态

在很多商品的广告中,多种人称的并用也是较为常见的。

例如:《iPad 2》(视频资料:2-16)

如果你问父母,他们会说容易的
如果你问音乐家,他们会说灵感涌现的
对于企业家它是强大的
对于老师它是未来
如果你问一个孩子,他会说神奇的
如果你问我们,我们会说这只是一个开始

又如：《宜家家居2013年目录》(视频资料：2-17)

这是宜家的第一本《家居指南》

很早以前，由瑞典广袤的森林孕育而生

彼时，我们还只是一家怀揣着远大梦想的小公司

这远大的梦想就是：为大众创造更美好的日常生活

此时，梦想正逐步实现

小公司不断成长、壮大

《家居指南》越来越成熟

每年，它为世界上越来越多的人带去灵感

让他们拥有自己喜爱的家

今年我们带来更多灵感

为大家呈现更具生命力的全新《家居指南》

充满巧思妙想

更多有趣的产品故事

当然，还有各类精美产品

纸制《家居指南》仅仅是一个开始

出现小图标的每页

都能为您开启一个收藏更多内容的新世界

将宜家《家居指南》下载到智能手机或平板电脑上

您会浏览到

更多电影片段

图片集 互动式交流

更多产品 更多风格

还有更多家装灵感

今年的宜家《家居指南》

充满无限可能性

我们想要的很简单　让您的居家生活变得更美好

哪怕只是一点点

这类广告综合了多种人称叙事，以更广阔的视野向消费者作出全方位叙述。配音时要注意营造由"你""我""他"互动而形成的"语言交流场"，把交流叙事、体验叙事和描述叙事的多种优势结合起来。

五、电视广告文案的特点与配音的关系

(一) 为"听"而写的大众化语言与为"听"而说的配音分寸

电视广告是面对大众传播的，所以在写作文案和配音的时候都要时刻想着受众，想着消费者是否能在轻松而不费力的状态下听见听清，直至听懂入心。所以文案的创作语言应尽可能通俗而大众化，而在配音风格的选择上，也最好不要过于个性和新奇，以免受众听不懂，或因听着不顺耳、不舒服而产生腻烦心理。

一般来说，电视广告的有声语言分寸大致分为两种：

(1) 独白、对白等语言，是基于生活常态、自然化的朴素语言；

(2) 旁白和解说，则采用的是娓娓道来的讲述状或抒情描写的抒发状，或是逻辑严密、夹叙夹议的议论状。

(二) 断续化的文案与配音的逻辑脉络把握

电视广告的组成部分包括了画面和声音，而声音部分则又包括了人声、音乐和音响等。如果我们将广告配音词单独写出来，就会发现很多词是不连贯、不完整、有断层的，许多句子间的跳跃性很大，上下句情节的衔接也不太符合常规逻辑。但这又恰恰成为了电视广告区别于广播广告的语言特点。因为电视是以视觉为主、听觉为辅的视听艺术。所以一般情况下，能让画面讲的内容，就不会用声音来说，因此，电视广告的配音，很多时候不用一句紧接一句地出现，因为画面也在同步讲述信息，所以上下句之间也不必有严密的逻辑关系，只须在与画面的配合过程中注意信息连贯、传递清晰、逻辑通顺就可以了。

因此，这也就对配音员的画面解读能力提出了要求，要求配音时不光眼里要有画面，心中还必须有一条由声音和画面共同构成的叙事主线。在有声音的时候用声音表达，没声音而有画面的时候用情感表达，并能以情感的活动来填充声音留下的间隙，以利于再次张嘴出声瞬间的情绪连贯和逻辑严密。

(三) 声画对位的文案与配音的节奏调控

电视广告文案与电视的其他文案一样，都讲求声音与画面的对位同步，都要求声音要配合画面、补充画面、点染画面、增强画面的张力。因此，有配音文案出现的地方，通常都是广告画面中有需要消费者了解、理解，或有消费者难以了解、理解的内容出现的时候，此时配音员就要适当把握好声音进入广告的时间与语言自身的节奏，以利于更清晰地传递广告逻辑叙事的条理，提升广告艺术声画对位的外在形式美感。

第三节 广告配音的声音定位

对于电视台日常播出的各类广告，人们在关注精美画面与优质创意的同时，也会不经意地被那些富有特点、充满内涵、带着明确宣传促销目的的广告配音所吸引。

为广告配音，是在广播电视领域对播音艺术的探索，也是广播电视中有声语言的再创作，它言简意赅、短小精悍，却有着强烈的情感煽动性与听觉冲击力。

那么，我们应该以什么样的声音来为不同风格及形式的广告进行配音呢？一般来说，有以下几种角度可供参考。

一、以人的声音类型作为定位依据

我们根据人们自然发声时声音在高、中、低音区的自如程度和发声质量的差异，粗略地将人的声音划分为大、中、小3种类型，简称大号声、中号声和小号声。

1. 大号声

大号声一般指的是成年男性的声音，从听感上判断，这类声音低音明显松弛醇厚，并伴随一定的"下潜扩散"感。所谓的"下潜扩散"，指的是在咽喉部松弛通畅的情况下，声带振动能通过骨传导快速下沉至胸大骨处，并有效振动胸腔，使胸腔发出如"波纹扩散"般的规律振感。另外，大号声在兼具一定年龄感的同时还能传递出丰富阅历与审美品位。因此，我们建议男性从业者根据自身条件在这种音色的把握上多下工夫、多加练习，以调整自己发声的松弛度与共鸣下潜的胸部振动支点，努力使这种音色达到稳定而清晰、有质感而不粘黏。而相对于男性大号声音色的深沉宽厚，女性大号声是较为少见的，这是

由男、女性先天的声带条件差异而决定的。

例如：《张裕葡萄酒》(视频资料：2-18)

早在1915年，张裕就以四款产品代表中国葡萄酒参加了世博会。

1931年，张裕酿出了中国人自己的干红。

如今，张裕已在国内六大优质产区拥有25万亩葡萄基地，提供新鲜、天然、成熟的酿酒葡萄。

张裕拥有全球领先的酿造设备和工艺，以及国际一流的酿酒师团队。

融合全球资本和技术的张裕，已在国内布局六大专业化酒庄。还在法国波尔多、伯艮第、意大利、新西兰合作共建国际酒庄联盟。

进取无止境，未来更精彩——张裕。

这条广告用娓娓道来的方式向我们讲述了张裕葡萄酒的发展历史、厚重积淀与文化理念，选用的男声偏向深沉、稳定，声音里饱含情感，控制感较强，给人一种值得信赖的感觉，有效表达出了这条广告所需传递的核心诉求，为较典型的大号声。

2. 中号声

中号声具体表现为声音宽厚，力度饱满，口腔共鸣较多，是以中音区为主的音色。由于男、女性的声带厚薄长短存在差异，所以女性中号声的音高一般相当于男性中高音区的实际音高，并且女性在中号声的音域内，声音也是有着明显"下潜扩散"感的。这种温暖的音色当前大量出现于广播电视声屏里，为近几年女性广告配音、电台节目的流行音色，建议女性从业者在这种音色的掌握上多下工夫、多加思考与琢磨；而男性中号声则具体表现为口腔共鸣较多，声音有质感、有弹性，是一种明亮而不紧绷、较为时尚活跃的音色。

例如：《威兰西服装》(视频资料：2-19)

别人展示服装，

我，展示自己。

别人装扮自己，

我，装扮风景。

自信女人,自有一套。
威兰西。

这条广告选用的女声,中音平滑稳定,尤其是在发"我""服装""装扮"和"威兰西"等带有开口音韵母的字时,声音有明显下潜,并松弛扩散开来的感觉,给人的听感是松弛圆润的,这就是较为典型的女性中号声。

又如:《COROLLA花冠》(视频资料:2-20)

全球信赖品质,
COROLLA花冠,
带来世界心动时刻。
COROLLA花冠,
TOYOTA。

为这条广告配音的男声,口腔共鸣丰富,声音立体感较强,听觉上整体感觉松弛惬意,时尚大方,是较典型的男性中号声。

3. 小号声

小号声的声音位置略微偏高,声音明亮通透、轻快跳跃,能营造出活泼、热烈的氛围,共鸣位置以口腔往上至头腔的共鸣为主。一般在以年轻人为目标群体的广告中较为常见。同样因为男、女性声带厚薄长短存在的差异,一般来说,男性小号声的音高相当于女性中高音区的实际音高;而女性小号声的实际音高位置,则成就了女性广告配音青春洋溢、甜美活力的独特魅力。

例如:《柔爱纸尿裤》(视频资料:2-21)

同期声:噢哦,O型腿怎么行?
旁白:柔爱纸尿裤,
　　　裆部V型,
　　　贴合体型,
　　　创造新形象!

同期声：柔爱V型，贴心贴心。
旁白：快用V赶走O吧！
　　　柔爱婴儿纸尿裤。

这条广告所选用的女声，高音区明亮而富于变化，通透且有松弛扩展感，是较为典型的女性小号声。当然，还有一些小号声在高音区的表现上会显得声音偏尖一些，这是因每个人的声音条件、发音习惯，以及具体广告的需要不同而造成的。

例如：《娃哈哈HELLO-C》(视频资料：2-22)

女：HELLO～

男：HELLO～

男：HELLO～

　　HELLO～C

女：HELLO～C

男：HELLO～C柚

女：HELLO～C柠檬

　　柠檬、蜜柚的新鲜，融合蜂蜜的滋润

　　入口酸，回味甜

合：每天两次C的问候

女：娃哈哈Hello-C

这条广告中青年男女的声音均使用了较多的高音共鸣，整体听起来声音明亮活泼、富有朝气，符合产品的市场定位和广告的目标诉求。一般在以年轻人为目标对象的广告中，使用偏小号声音配音的情况是较为常见的。

又如：《肯德基早餐》(视频资料：2-23)

旁白：6点了！
　　　肯德基早餐全新推出两款超值汉堡！

香煎烟肉堡,

喷香入味,加经典咖啡,只要6元!

火腿蛋堡,

口感丰富,加醇豆浆,也只要6元!

更多6元超值早餐,

就在肯德基。

快来选你所爱吧!

标版:生活如此多娇!

这条广告所选用的男声,高音通透,中音松弛,声音在表现出丰富变化的同时也传递出了强烈的节奏感与情绪细节,符合年轻人群体对声音的审美要求。这就是典型的男性小号声。

小结:以上几种对声音的定位划分更多是就每个人先天声音条件而言的,在实际操作中,任何类型的嗓音在使用一定发音方法和技巧的情况下,都会发生或多或少的改变,因此我们对声音的分解讲解,就是为了使从业者在学习时能更清晰、明确地了解各类声音的本质特性,进而对其进行更好的综合运用。

需要提醒的是,在实际配音过程中,也常会遇到多种声音感觉交替表现和使用的情况,所以我们在配音时应该根据自己的声音条件,并结合具体广告的要求进行具体分析与调整。

二、以市场需求作为定位依据

从商业视角看,任何广告的终极目的都是为了扩大影响、促进销售,所以在考虑用什么样的声音为广告配音时,市场需求往往会起到决定性的作用。

按照市场需求的针对性区别定位,我们一般将男、女性的声音分为成熟和青春时尚两个大类。具体分类情况如下。

(一) 成熟类

1. 男性

在中国人的传统文化观念里,成熟男性是"力量""责任""稳重"等形象的代言人,这类人群也往往是社会力量和家庭责任的双重承担者。由此对应到广告中,在汽车、

金融、保险、房地产和通信等需要体现出实力、责任与信赖的行业,以及烟、酒等相对以男性为主力消费群体的商品领域,成熟的男性声音便会因其特有的说服力而成为广告配音的首选。从声音形式上看,"气足声实"是其表现形式;从吐字状态上看,"字斟句酌"是其主要特点;从情感表达上看,"激情澎湃、情节渲染、态度鲜明"是其表达特色。

例如:《奥迪A8L》(视频资料:2-24)

从未有速度 如此激情
从未有后座 如此闲逸
从未有光亮 如此耀视
只有你
全新奥迪A8L W12
独领大成

又如:《向前的理由——别克》(视频资料:2-25)

停下的理由,千千万万,
向前的理由,一个就已足够。
为肩负的责任,
为无悔的信赖,
为久违的激情,
为探索的勇气,
为不懈追逐的梦想,
为不熄的心尽情向前。
心静,思远,志行千里。

以上两条广告选用的都是较成熟的男性声音,传递了尊贵的身份感。这两条配音都从听觉上塑造了一种比较自我的感觉,声音里体现的是豪情和霸气,而不是人们习惯感受到的亲和。一般来说,这种类型的广告配音,就是要通过声音刻意制造出这种身份、地位上的距离,以此来迎合中、高端消费者的身份需求与阶层特征。俗话说得好,"物以稀为贵",因为不是所有人都能亲近、都可拥有,所以才能更好地彰显出拥有者、使用者的尊

31

贵身份。一句话概括，那就是"拉远距离"。

2. 女性

生活中，我们从来不会吝啬例如"温柔""慈爱"以及"美丽"等词汇去赞美身边的女性。成熟女性在我们的文化中既代表了母亲的呵护，也代表了妻子的关爱。所以，在以表现关爱、呵护他人，体现贴近生活、营造氛围为主题的广告中，常选用较成熟的女性声音来配音，以期通过温柔甜美的声音特质营造出贴近生活、贴近肌肤之感，从而拉近与消费者的距离，说服其放心选择。从声音形式上看，"温暖柔和、下潜扩散"是其表现形式；从吐字状态上看，"气裹字音"是其主要特点；从情感表达上看，"真诚关爱、浓情渲染"是其表达特色。

例如：《手心缘纸巾》(视频资料：2-26)

儿：月亮姐姐，帮我照亮爸爸回家的路，好吗？

母：宝宝，在干吗呢？

儿：我在给月亮姐姐擦脸呢！
　　爸爸回来了！

旁白：把幸福带回家——手心缘纸巾。

又如：《欧莱雅眼线水笔》(视频资料：2-27)

一笔间 明眸流转
欧莱雅眼线水笔
精准勾勒 明晰线条
持久不晕染
欧莱雅眼线水笔
一笔惊艳 绘尽我心
你值得拥有

这两条广告都是以中音区女性声音来表现的，这也是目前广告配音市场上较为常见的成熟女性声音类型。温暖柔和的中音，尾音上再带一些气息，是一种类似于耳语般的声音感觉。世界上最没有距离的语言形式，便是贴近耳朵的耳语，商家期望通过耳语这种感觉

带给消费者以关爱、温暖、呵护的体验,从而有效地拉近与消费者之间的距离,促进产品的销售。就目前广告配音的市场行情来看,这类声音为相当一部分广告主所青睐。

(二) 青春时尚类

以年轻人为诉求对象的广告,一般较常选用青春时尚类的声音。这类声音充满自信、个性张扬、色彩丰富,符合年轻人群体的个性特点与审美标准。从吐字发声上看,"轻松随兴、丰富多变"是其主要特征;从情感表达上看,"活力四射、个性张扬"是其主要特色。

例如:《必胜客》(视频资料:2-28)

女: 哇,下雪了,好美哦

旁白: 必胜客酥皮芝心牛肉比萨味道更美

柔嫩多汁的牛肉

独特酥皮芝心饼边

女: 还有芝士焗大虾

旁白: 节日欢聚,就在必胜客

例如:《周大福18K金饰》(视频资料:2-29)

金色,

是这季的潮流;

金色,

是每个人的选择;

金色,

是美丽的符号。

我也选择金色,

但,不盲目让我更醒目。

我的辩证法,

我的代言,

我的K gold。

K gold 18K金饰。

例如：《骊威》(视频资料：2-30)

我变，工作顺利实现；再变，交际周到体面；
百变，生活自由方便。一车全能，无往不利，
全时多能轿车——骊威，锐势登场。

又如：《呦呦锡兰奶茶》(视频资料：2-31)

呦呦锡兰奶茶，
斯里兰卡高山红茶，新西兰醇香牛奶，
奶与茶完美相融，极致醇，丝般润，
呦呦锡兰奶茶。

这4条都是以年轻人为主要诉求对象的广告。第一条广告用多种声音叠加，突出了丰富的色彩与变化；第二条广告营造了自信、骄傲、自我的感觉，以表达出人人倾羡的听觉感受；第三条配音用变化丰富、自信利落的感觉凸显了该款汽车适应性强、性价比高，符合年轻人群体需求的特点；第四条配音通过尾音气息的柔和延展感、凸显了奶茶产品丝滑的特点。总的来说，青春时尚这个类型的广告配音，对声音色彩感、个性化的要求是相当高的，或热情奔放，或性感诱惑，或青春飞扬，或随兴自然。所以，我们需要在配音时根据产品类型、广告创意及要求，再结合自己声音的特点进行配音的情绪、风格与表达技巧上的细节调整。

第四节　广告配音的方法与注意事项

一、明确诉求与卖点

在为任何广告配音之前，都应首先明确广告的诉求与卖点。商家花钱做广告的目的在于说服消费者，而这种说服正是通过明确诉求来达到的。

第二章　电视广告配音

所谓的诉求,是指外界事物促使人们从认识到行动的整个心理活动过程。广告的诉求,就是要告诉消费者,自己有些什么需要,如何才能满足需要,并促使他们为满足自身需要而购买商品。

而广告里的主要卖点则是商家针对消费者诉求而表述出来的,其产品或服务中最有力且独一无二的事物。

从配音的角度来说,了解广告的诉求与卖点就是为了明确地告诉消费者他们需要什么,本产品或服务能为他们带来什么。而巧妙地表达出诉求与卖点,就能收到相当可观的说服效果。

在实际配音操作中,广告的诉求与卖点等信息都是必须作为重点来表达和凸显的。具体来看,对诉求的表达,要关心消费者的需求,并着重显露相应态度;而对卖点的表达,则应肯定、明确、自信而充满关怀,并配合广告创意与画面展开说服,给消费者一个充分的消费理由。

例如:《国窖1573》(视频资料:2-32)

你能听到的历史,132年,
你能看到的历史,170年,
你能品味的历史,436年,
国窖1573。

这是一条酒广告,其主要诉求对象为有饮酒行为的人群。酒文化在我国是较为讲究的,尤其对于那些对生活品质有一定要求的人来说,饮酒更是一种享受与品味的过程。俗话说,"酒是陈年的香",于是在这条广告里,对始创年份和悠久历史的诠释便成为广告诉求的重点,也成为该产品的卖点。明确诉求与卖点后,我们便可确定将表达的重音放在听、看、品味、品牌和几个年份的对比上,用一种饱含浓情、略带沧桑的声音结合字字雕琢的吐字方式来表达,以体现出产品的悠久历史、非凡品质和文化积淀,最终打动诉求对象。

二、品牌的诠释

广告的配音,除了要着重表达诉求与卖点外,品牌与企业信息也是需要着重诠释和精

心雕琢的。在现实消费语境中，产品往往也是以品牌的具体表现形式而出现在市场上，进而被人们认知和接受的。从某种意义上来看，品牌早已成为商家信誉的代言，商品名称与质量的标志。

那么什么是品牌呢？

品牌，英文为Brand，原意是指在马匹身上烫制的火印，以便于辨认不同的马匹。欧洲中世纪的行会，曾要求手工业者在其产品上加印标记，以保护他们自己以及消费者不受劣质产品的侵害。随着市场的现代化进程，产品不使用品牌的情况几乎已不存在了。[①]

目前业内对品牌公认的定义是由美国市场营销协会所作出的，即，品牌是一个名称、术语、标记、符号或设计，或是它们的组合，其目的是识别某个销售者或某群销售者的产品或劳务，并使之同竞争对手的产品和劳务区别开来。[②]

从这个定义可以看出，品牌是由诉诸视觉的品牌标识以及诉诸听觉和视觉的品牌名称共同构成的。而我们对广告配音的研究，也就是从听觉形象塑造上入手，对品牌进行诠释。在电视广告中，品牌名称等听觉信息会分散出现在广告词句里，但更多时候还是以广告结尾的标版形式而出现。

例如：《麦当劳》标版

更多选择，更多欢笑，就在麦当劳。

在这条广告标版中，消费者的诉求是需要选择和欢笑，而麦当劳则相应地提供了选择和欢笑，因此，我们便可确定将本条广告配音的重点放在"选择"和"欢笑"上。同时需要明确的是，产品是不断更新换代、推陈出新的，而品牌则是可以长久生存发展，并随着年代的增加而愈显厚重的，由此"麦当劳"则应成为全篇强调的核心所在，综合考虑，这条广告标版的处理，就应将次重音放在"选择"和"欢笑"上，主重音放在"麦当劳"上。

关于品牌的诠释，除了用重音强调以外，还应着力传达出品牌所附着的文化和内涵。配音员在为广告配音时，可参照以下几方面对品牌进行大致分析。

属性：该类产品的消费类别、质量、用途和外观等。

利益：能为人们带来哪些好处。

① 资料来源：倪宁.广告学教程(第三版)[M].北京：中国人民大学出版社，2013.
② 资料来源：倪宁.广告学教程(第三版)[M].北京：中国人民大学出版社，2013.

价值：使用价值与象征价值等。

历史：品牌的创始及发展历史。

文化：倡导的文化内涵以及传递给消费者的理念。

个性：品牌个性与企业个性、产品的与众不同之处。

用户：目标针对群体。

需要提醒的是，以上罗列的是我们在配音前对品牌可以入手了解和分析的一些角度，在实际操作过程中，我们未必能了解得那么全面，但在有可能的情况下，对品牌的相关信息了解得越充分，就越容易在配音时有效挖掘相关理性和感性认识，并融之于声。

例如：《中国银行》(视频资料：2-33)

你看见历史 我们看见未来
看见时代使命 而初创基业
看见全球趋势 而走向世界
看见需求差异 而因地制宜
看见行业先机 而执著创新
看见国家梦想 而共襄盛举
百年中行 全球服务
中国银行

这是于2012年迎来百年诞辰的中国银行所推出的品牌形象广告——"百年中行"，该片用一段时空之旅展现了这家百年老店的不凡发展之路。

广告从一张泛黄的老照片开始，跟随主人公的脚步穿越百年，再现了中国银行1912年在上海成立、1929年从伦敦开启国际化之路、1985年发行中国第一张信用卡、1990年香港中银大厦落成以及2008年参与北京奥运会等众多经典的时刻。

百年时光呼啸而过，广告配音就像是一条穿越百年的横轴串联起了过去与现在的画面，试问配音员若不在配音前对中行的历史及品牌文化加以认真了解、理解的话，又如何能用短短几句话诠释出这段辉煌的历史呢？当最后的广告标版"百年中行，全球服务——中国银行"出现时，声音和情绪又如何能搭得上这么大气厚重的词和画面呢？

因此，我们也呼吁，在有可能的情况下，所有广告配音从业者都应尽可能多地了解相关商家及产品的品牌历史和文化，做到心中有情节、脑中有画面、口中传神韵。

三、广告主题与配音风格的贴合

在广告中，主题是指其所要表达的重点和中心思想，是广告作品为达到某项目标而要表述的基本观念，是广告表现的核心，也是广告创意的主要题材。广告中包括配音在内的所有要素都是为广告主题服务的，只有主题鲜明、诉求突出的作品才有可能是优秀的广告作品。否则，整个广告缺乏统一的指南，各种信息就会显得杂乱无章，就难以引起受众的注意，更枉谈给受众留下深刻印象并引发相关购买行为了。

风格，指的是艺术作品在整体上呈现出的具有代表性的独特面貌。广告配音的风格，是广告创意、画面内容与声音表达在形式上的和谐统一。一般来说，广告配音的风格是由广告自身的主题和风格所决定的。例如，广告风格幽雅，配音则要优雅沉迷，充满风情；广告风格夸张，配音则要夸张跳跃、色彩丰富；广告风格温馨，配音则要温暖自然，柔和舒适……

例如：《谢公馆》(视频资料：2-34)

美，很重要；
气质，更重要；
最重要的是，她只属于你。
一座刻下姓氏的房子，
一条属于自己的私家林荫路，
在城市中央，伴山而居。
世纪城——海悦——中央公馆，
让这座城市，记住你的姓氏。

例如：《澳优奶粉》(视频资料：2-35)

澳优奶粉，

凝聚母爱因子,
全面呵护宝宝。
澳优奶粉,
来自澳洲,
母爱之选。

例如:《酒鬼酒》(视频资料:2-36)

酒鬼背酒鬼,
千斤不嫌赘。
酒鬼喝酒鬼,
千杯不会醉。
无上妙品——酒鬼酒。

又如:《肯德基黄金蝴蝶虾》(视频资料:2-37)

女:诶!去肯德基来点新鲜的吧!
男:那里还有我没吃过的?
女:没骨头的吃过吗?
男:鸡腿堡!
女:整只的,有尾巴的,还有好多好多腿的哦!
旁白:哇!一整只虾鲜美烹制!
　　　全新肯德基黄金蝴蝶虾,
　　　给你想不到的新选择!

上面4条广告,有独白、对白、旁白等多种形式,从主题和配音风格的角度来分析,第一条带有怀旧优雅、高贵自信的感觉;第二条充满温暖与关爱,同时也不失活力;第三条略带酒兴,沉溺其中;第四条青春活力,俏皮逗趣。整体来说,配音风格与广告主题、创意表现是吻合的,在明确诉求、突出卖点、营造氛围等方面起到了画龙点睛的作用。

四、确定语言表达样式

1. 吐字

"吐字"是建立在汉语音节结构基础上的对口腔进行控制的发音方法。按其基本观点,我们将人们发音过程中一个音节时值内口腔开度的变化形象地描述为"枣核形",进而将每个音节按照枣核形标出字头、字腹和字尾。具体来说,字头要叼住弹出,字腹要拉开立起,字尾要弱收到位,因此一个完整的吐字发音过程也可以看做是对枣核形的头、腹、尾进行处理的过程。

而相对于准确清晰、圆润饱满的节目播音主持语态来说,广告配音的语态具有强烈的宣传推荐色彩,所以配音不能按照单纯的节目语态来表达,因为这样会显得主观推荐感、声音吸引力和宣传说服力不够。

那么如何才能有效说服消费者呢?心理学研究表明,要达到说服消费者的目的,就必须具备以下条件。

(1) 使接受者对说服者的诉求产生共鸣或关心。
(2) 使接受者依照说服者的指示,采取一定的行动。
(3) 使接受者与说服者采取同一步骤或立场。
(4) 使接受者赞成说服者的意见或行动。
(5) 使接受者重视说服者的立场或信念。

由此可知,广告配音的声音要达到说服的目的,就必须具有主观暗示性、意见提示性和行动催化性等特点。因此,我们常规的吐字方式和方法就须相应地进行一些调整和改造,使其在真实的前提下表现得更为夸张、更具行动力、更加主观和肯定,以适应不同类型广告对配音的要求。

一般来说,广告配音的吐字变化,可以有以下几种方式。

(1) 夸张的吐字方式——处理字腹

所谓"王婆卖瓜,自卖自夸",任何产品或服务在宣传时,都会在真实和符合逻辑的前提下略微夸张,这是营销中的普遍现象。所以,广告配音要想表达出这种夸张,便可将口腔开度在正常打开字腹的基础上,进一步地夸大。举例说明,若将播音时的正常口腔开度看做"十",那广告配音就要在此基础上多开20%。以这样的开度吐字,便能产生一种区别于播报语态的夸张声音形态,这也便形成了我们所要求的夸张的吐字方式。尤其是在

表达诉求、卖点与品牌时,还可在整体夸张的声音感觉里将这种夸张进一步表现,这样某个字词或短句就会更为凸显,从而更好地传递出广告的核心诉求。

例如:《佳洁士牙膏》

佳洁士牙膏,牙齿好喜欢。

这是佳洁士牙膏的经典广告标版宣传语。在配音时,我们首先可将整体语句进行口腔夸大,以达到句子的整体夸张效果。接着,我们再找出这条宣传语的品牌和核心诉求点,即"佳洁士"和"好",并将口腔进一步夸大。这样,我们就得到了在句子整体夸张的基础上,进一步夸张了品牌和核心诉求的声音形式。

需要特别提醒的是,夸张的感觉是广告配音的基本感觉,依具体产品或服务类型的不同,配音的夸张程度还会有相应的区别。同时还需注意的是,夸张的不能仅仅是语言,当相对夸张地表达某些广告形象时,丰富而具体的心理感受也必须要跟上,情绪也应进一步地予以夸张,这样配出来的作品才能神形兼备,而不只是一个夸张的声音空壳。

因此,配音的夸张必须是声音、感受和情绪等要素夸张的综合统一体。

例如:《必胜客之古镇传奇》(视频资料:2-38)

相传,在月圆之时,
古意大利镇上的女人们,
精选香料和特定猪肉,
配以独特的工艺,
在下个月圆时腌制成班纪德腌肉,
只为欢迎归来的武士们。
必胜客带来班纪德腌肉的别致风味。
全新古镇传奇比萨,
带您尽享古镇的浪漫。

不管广告如何策划、创意与表现,推广观念、促进销售、树立品牌永远都是创意的核心。可以说,不以这几点为目的广告就算不上是真正意义上的好广告。

这条广告在前半段以故事化的方式向消费者传达了一种异域风情和产品缘起，声音的主要目的在于营造氛围，所以吐字分寸把握在适度夸张即可；而广告的后半段转为向消费者推荐产品并渲染其特性，所以声音会表现得进一步夸张，尤其是在说"必胜客""班纪德""别致""传奇"和"浪漫"这几个核心诉求词时，能明显感觉到配音在整体夸张的基础上情绪变得更为浓烈和张扬，这便是由口腔开度夸大、情绪浓度增加所共同营造出的听觉效果。

(2) 时尚的吐字方式——处理字头

现在针对年轻人群体投放的广告大多制作得较为时尚动感，其核心诉求也在于凸显产品的年轻化、科技性与时代感。年轻人群体一般具有精力充沛、活力动感、随意不羁、不喜约束等特点，因此配音的声音就应尽量靠近这个群体的审美特点，以更好地融产品核心诉求于声音之中，赢得年轻人的青睐与信赖。

具体来看，标准普通话的发音控制感与规范性很强，相对显得更为规整。而为了使广告配音的声音能更好地符合广告自身的特性要求以及年轻人群体活力张扬的性格特点，中国传媒大学的张郦老师提出，可以在适度夸张吐字的基础上，以强化字头发音的方法来提升声音的时尚感。具体做法如下：

① 将辅音字头发音的摩擦部位加大、时间拉长，以适度增强声音的摩擦感，使声音整体显得更"浊"一些；

② 增大出气量，声气同步外送，适度加大杂音。

相比标准普通话要求发音清晰、圆润、杂音小等特点，这样的发音方式更接近于英语的辅音发音，即摩擦部位较大，摩擦感也较强。这也就无形中靠近了平日里大家常说的声音的"洋味儿"，使声音富有了强烈的时代气息和时尚的感觉。

例如：《肯德基酷感夏日系列》(视频资料：2-39)

女：提拉米苏蛋糕！可以喝的哦！

众人：哇……

旁白：嗯……

　　　香醇美味喝得到！

　　　全新肯德基雪顶提拉米苏咖啡，

　　　酷感夏日，有乐同享！

男1：火龙果！

女：芒果！

男2：木瓜！

旁白：多种果味，完美组合！
　　　全新肯德基缤纷水果圣代，
　　　酷感夏日，有乐同享！

旁白：西班牙葡萄和加州红提，
　　　注入清爽活力。
　　　全新肯德基葡香红提沁饮，
　　　酷感夏日，有乐同享！

旁白：喝过加朗姆的凤梨吗？
　　　朗姆风味酱，加清香凤梨汁，
　　　全新肯德基雪顶朗姆凤梨，
　　　酷感夏日，有乐同享！

　　这组广告整体的色彩炫目跳跃，音乐强劲动感。主人公们热力十足的表演伴随产品特性的展示，营造出了活力四射的氛围。配音时，为了加强与提升声音的时尚感，在字头部分明显有一种因摩擦面加大、摩擦感增强、出气量增加而导致的杂音加重的感觉。这种感觉若在新闻播音里听到，会显得发音不标准、不庄重，但在这里听起来，却极大增强了广告整体的色彩感与表现力，使声音显得时尚动感，充满了年轻人特有的激情与活力。

又如：《美宝莲睫毛膏》(视频资料：2-40)

体验双倍拉伸魔力，
双倍魔力，
全新倍延睫毛膏，
来自美宝莲纽约。
秘密是——双倍拉伸美睫膜。

第1步,

白色拉伸,倍加纤长;

第2步,

黑色定型,倍加持久。

魔幻长睫,全天候持久不晕染,

温水即可卸除,

倍加纤长,倍加持久,

双倍魔力,

全新小魔棒倍延睫毛膏,

把握属于你的美。

美,来自美宝莲。

在上面的广告案例中,我们同样听到了辅音部分较强的摩擦感。这种摩擦感接近于英语辅音的发音感觉,所以营造出了前面提到的洋气时尚的味道。需要注意的是,当需要配出较为时尚的广告风格时,增加声音的摩擦感与前面提到的夸大口腔是不矛盾的,口腔夸开是对字腹的处理,增加摩擦是对字头的处理,在增加摩擦感的同时,切不可因前口腔的适度关闭而影响到字腹的开度,导致发出的声音干瘪、生硬。

(3) 大气尊贵的吐字方式——处理字尾

各大媒体播出的广告或宣传片中,常会选用带有大气、尊贵、典雅等特点的声音来配音。这是因为一些企业和广告商认为这样的声音形式,有利于塑造良好的企业品牌形象,可以给人一种值得信赖、值得依靠、稳重而贵气的感觉。

那么,这种感觉是怎样呈现出来的呢?也许,您已经发现了,生活中一些身份、地位较高的人说话,相对来说嘴部动作是较"懒"的,声音也偏向低沉。这样的发音方式,使这类声音带上了鼻音色彩浓重的金属质感音色。根据这类人群的身份特点,我们粗略地将这类声音看作是具有大气尊贵感的声音,而这类声音感觉在长期的配音实践过程中逐渐也得到了从业者的认同、广告商的认可与消费者的信任。在具体配音操作时,这种感觉主要是依靠对字尾的控制与处理而获得的。具体做法如下:

音节由韵腹过渡到韵尾部分时适度控制口腔,将原有的口腔开度瞬时压缩变小,以造成带音气流大量灌入鼻腔的效果,并保持这个造型直至共鸣结束,从而有效利用鼻腔共鸣

的金属感亮音形成具有一定贵气与质感的音色。

例如：《新BMW 3系》(视频资料：2-41)

是什么成就了运动王者？
是力量，
是平衡，
是灵动，
更是自始至终的激情。
新BMW 3系，
擎动，心动。

为了体现宝马汽车的品质与使用者的身份感，这条广告配音所选择的就是具有大气尊贵感的声音。我们可以明显感受到声音里带着浓厚的鼻音共鸣，并由此造成了一种金属般华贵的声音感觉，大气尊贵且富有张力，较好地诠释了该款产品的价值与诉求。

小结： 广告配音的吐字方式是不能绝对化或者割裂来看的，不同的方法、技巧在实际操作过程中，是复合、叠加使用的。在配广告的时候，应根据实际需要，按照厂商的定位、产品的特点与广告的诉求、卖点的综合要求来设计声音风格与表达特色，切不可凭空想象。

2. 用气

俗话说"气乃音之帅也"，好的气息状态是发出好声音的基础。播音的气息控制，讲究"稳劲、持久、自如、节省"。而广告配音，除了遵循播音发声用气的基本原理外，也是有着自身用气特点的。

(1) 用气不一定省。许多广告主都希望配音能更好地激发消费者的购买欲望，给消费者以遐想的空间与诱惑的感觉。而这种感觉的营造除了情感上的调整外，还必须依靠气息的辅助。即在发音时，于每个音节的尾音部分主动送气，加大出气量与控制感，并融情于气中，让气息按照广告所需氛围和配音者的情感需求来辅助表达意思。

例如：《费列罗Rocher中秋篇》(视频资料：2-42)

这是金色Rocher的故事
源自意大利的传统工艺

传承费列罗多年的创作激情

和卓越记忆

选用上等原料

精心制作

费列罗Rocher

由此诞生

用金色点亮中秋佳节

费列罗Rocher

金色经典　金色团圆

这条广告中，配音员在每个字的尾音主动送气的用气状态，使其原本宽厚的音色也显露出了优雅、浪漫、温暖的氛围。男性声音加上尾音气息的技巧尚能处理出如此优雅的感觉，那么女性配广告时则应更重视尾音气息对声音的美化作用了。

(2) 用气不一定沉。有些类型的广告需要配音能营造轻松、活泼、愉悦的氛围。这就要求配音者的声音要轻快、跳跃，不能太低、太沉。要达到这样的要求，除了适当提高音高之外，气息位置的适当上提辅助也是十分必要的，这样才能使声音显得更为轻盈，并有效贴合广告的需求。

例如：《华硕A10行人导航手机》(视频资料：2-43)

旁白： 宝贝，路口要记得往右拐哦。

到左边来，这边车少。

过了小桥，往右手边走哦。

宝贝，前面有坏狗狗，小心别惹它哦。

看哦，有扶梯哦，上扶梯走哦。

宝贝，你好棒哦！

(笑声)

我们到了！

女孩： 阿姨，我想买蛋糕。

恩！该回家了。

旁白：可以自录语音的行人导航手机，
华硕A10。

这段配音为了营造出温馨而又不失活力俏皮的感觉，配音员在提高音高与情绪的基础上，也相应地上浮了气息的位置，有效贴合了广告的主题风格与诉求。

3. 入情

艺术语言用声有一条很重要的原则，就是"以情带声，以声传情"。播音也好，配音也好，都是始终围绕感情的"情"字来做文章的。艺术作品离开了感情，就没有了生命，配音艺术若缺乏浓烈的感情作为支撑，声音也就失去了灵魂。在广告配音时，因为广告作品宣传的高度主观化，所以除了以情带声，以声传情之外，还必须主动入情，主观入心，细化感受，加重语言表达分寸上的浓度和烈度，让每个音节都饱含浓厚而有态度的情感。

例如：湘窖酒业(视频资料：2-44)

湘山有棱
湘人有节
湘酒有格
湖南——湘窖酒业

这条广告虽短，但每个字都被配音员赋予了浓烈情感与内涵诠释，因而听起来情浓声厚，印象深刻。

在生活中，我们经常能听到"气场"这个词，对广告配音而言，入情的目的就是为了增强广告听觉上的气场，以达到吸引人、感染人的目的，并有效引发消费欲求。

五、注意事项

1. 不只追求声音美

在配音过程中，一些从业者由于过分注重外在的声音表现，以致忽略了广告的本来意图，这是不可取的。影视广告作品是声画艺术，要求声、画和谐相融在单位时间内的声屏上，形成合力，共同完成宣传营销任务。任何单方面考虑声音美感，而忽略广告本质和内容

的创作都是不科学的,也是违背广告配音本意的。所以,为广告配音一定要从营销、宣传的角度出发来通盘考虑声音造型与声音表现,将广告配出形象,配出特点,配出情感,最重要的是要配出人情味儿。

2. 分清独白、对白、旁白解说等语言样态

独白是广告作品中以第一人称出现的人声,可以是广告中的人物角色,也可以是商品的拟人化。这种独白式的配音在广告中较为常见,其作用就是要进行消费证同。屈哨兵在《广告语言方略》中指出,"证同就是证明相互之间相似的一种感觉。心理学家通过研究证明,人与人之间越相似,相互说服的可能性也就越大"。因此,在独白式配音时应明确的是,独白是一种较为含蓄的话语方式,其语气、节奏等变化都是由内心活动支配的。所以配音时一定要注意以内心感受来带动语言表达。同时还应注意,独白式配音的声音使用相较于对白、旁白解说来说,应处理得相对含蓄一些。

另外,人物对白的形式也是广告中常用的。广告中的人物对白,一般多在生活、自然化的情境中完成,对白内容也大多与产品直接或间接相关。这样的安排是为了更好地展示产品与生活的直接联系。对白式配音,要求在自然状态中进行交流。要真心地感受对方说话给予自己的刺激,在内心产生真实而正确的反应,并以分寸得当的话语进行回应。需要提醒的是,对白的目的在于引出产品,或是通过一轮轮对白直接、间接地铺陈出产品的特点与特性,这是对白式广告的核心主旨所在,所以配音时切不可只顾着对白交流,而忽略这种表达形式的核心主旨。

除独白、对白以外,广告中还会出现旁白解说的形式。在广告中使用旁白解说,是要通过声音对产品进行简要、确切的概括说明。广告中的旁白解说,分为主观和客观两种。主观解说是指带有个人主观感情色彩的推介,主要通过数据等旁证直接介绍产品的特点、功能,一般表现为态度肯定,用声力度较强,声音处理干脆利落、不拖沓;而客观解说一般则以平实用声的形式出现,达到事实描述、理性分析、解释细节的作用。这类配音方式,用声相对柔和,以叙述、描述的语态为主。

3. 广告配音应引起消费者的注意

大多数情况下,消费者并不会主动地关心和关注媒体广告,他们的注意力是处在一种无意识注意状态下的。研究表明,多数受众习惯将广播和电视作为生活或旅途的一种伴随媒体。以电视为例,很多时候,人们会把电视打开,然后同时做着其他事情,只在无意识的状态下来关注电视里播出的内容,当耳朵接收到能引起自己兴趣或有意思的内容时,

才会有意识地将注意力和目光转移到电视屏幕上，进而对该信息加以关注。所以，电视广告要想引起消费者的注意，广告配音"抓耳朵"的作用就不言而喻了。

具体来说，凸显广告的重点、丰富层次的变化、增强声音的对比，如重音部分声调发满到位、音色的明暗、节奏的快慢、语势的起伏等都是广告配音吸引消费者注意的好方法。俗话说"万绿丛中一点红"是最能引起注意的，所以我们应使声音于对比中达到"醒耳"的效果。

4. 配音应帮助消费者加深对广告词的理解

在这样一个"信息爆炸的时代"，很少有人会主动去关心各行各业的知识与信息，尤其是面对广告中五花八门的产品特点时，如果没有特定需要，消费者完全会在一种无意识的状态下忽略掉广告里播出的内容。为了提高广告传播的到达率，更出于"时间就是金钱"等经济上的考量，现代广告传播更加注重用简单易懂的广告词使受众加深对广告的理解，正所谓"一字值千金"。①

"一字值千金"，多么形象而贴切的表述。好的广告创意与到达率高的广告配音，往往可以将其核心诉求融进短短几个字中。例如，仲景牌六味地黄丸的广告语"药材好，药才好"。配音员在播这句话之前首先要理解广告词的意思，不然就容易将意思播错，致使受众无法正确理解广告的内容。经过理解分析，这句话可用停连和重音的技巧将意思表述清楚，可以处理成"药材好，药/才好"的声音形式。

第五节 案例分析及实践训练材料

一、案例分析

1. 男声广告

例如：《梅赛德斯—奔驰E级轿车(一路同行篇)》(视频资料：2-45)

交通，是一种人与人的交流。

数以百万的车辆，来自不同的地方，驶向各自的方向。

① 资料来源：余小梅.广告心理学[M].北京：中国传媒大学出版社，2003.

他们分享同一条道路,成为彼此路途上的同伴,同路,同行,同分享。

梅赛德斯—奔驰,以整体性安全理念,为自己与身边的世界带来安全。

全新E级轿车,与智慧一路同行。

配音分析:

从1947年第一代E级轿车诞生至今,梅赛德斯—奔驰E级轿车已经拥有超过半个世纪的辉煌历史。秉承传统且敢于创新,一直是这个轿车系列的显著特色,并集中体现在长轴距E级轿车上。如艺术品般别致的E级轿车堪称设计、驾乘体验和极致安全的完美结合,在舒适豪华之余,尽显动感激情的迷人魅力。

为这条广告配音,需要注意以下方面。

(1) 声音的塑造

为了更好地体现出奔驰E级轿车的传奇品质,选择合适的声音形象成了广告成功与否的关键环节。综合产品定位、广告创意、画面以及广告词可以看出,这条广告并不像其他汽车广告那样以凸显力量、激情和速度为主,而是更加注重传递均衡与分享的理念。所谓的均衡,代表的是这款车的整体性能优越、大气稳重、安全可靠;而分享,则更想表达出的是一种对人性化交通的理解,即分享先进科技、分享道路、分享驾乘愉悦、分享彼此对生命的尊重以及为对方带来的安全。

理解了广告理念,再结合该广告主要诉求对象群体的特点,声音塑造的标准也就随之确定了。区别于汽车广告配音常见的那种彰显力量与激情的声音形式,这条广告应用大气从容、尊贵优雅、均衡稳定的声音形象来呈现。具体应表现为声音稳定有力,但吐字的发音器官应适当放松,整体以平稳语势为主,主要靠声调的起伏来强化声音的色彩感。尤其在重音部分要适当将声调发满到位,塑造出立体、自如的音色。在吐字方面,这条广告可以使用对字腹适度夸张的吐字方式作为基础,再结合处理字头摩擦感的方式,以营造出既平和均衡又具有时尚色彩的声音。

(2) 情绪的酝酿

这条广告的配音,要特别注意对细节的感受,包括画面细节、词中细节和音乐细节等。通过对细节的感受来丰富主观体验,酝十足情感于内心,表达时再将情感缓缓地、含蓄地注入音节中。要特别提醒的是,缺乏感受的配音是没有个性的配音,缺少情感的艺术品是没有生命的艺术品。之所以不把情感浓烈地注入声音中,而是将其含蓄地注入,是由这条广告的

创意、主题所决定的,也是由对广告充分理解、分析和感受后的综合体验所决定的。

2. 女声广告

例如:《因爱而生——强生》(视频资料:2-46)

强生相信,在我们的身边,存在着一些巨人。
他们以巨大的爱,做细小的事。
让心灵获得慰藉,
让创伤得到安抚,
让人们得到关爱。
强生,以医疗卫生和个人护理的经验和智慧,
与这些巨人并肩,用爱推动人与人的关爱。
因爱而生,强生。

配音分析:

在企业的公益策略指导下,强生公司通过一个个公益项目的展开,一次次地捐献财物及医疗产品,为社会环境的进步不断贡献着自己的力量,构筑了一个具有较高操作水平的企业公益平台。

这则"因爱而生"的主题广告,用真人真事,再现了生活中真实感人的场景。强生避开了其科技成就、公司规模、品牌历史等许多看似吸引眼球的要素,而针对中国受众的心理特点,提炼出了"关爱"这一主题,用"因爱而生"为自己定位,有效地契合了中国消费者的心理,取得了较好的推广效果。

为这条广告配音,需要注意以下方面。

(1) 声音的塑造

结合强生品牌的特点,综合画面与解说词可以看出,画面中几处场景都在表现义工对人们生活的无私奉献与关心。由此可以确定为这条广告配音的声音应充满关怀、饱含关爱。具体来看,充满关爱的声音应呈现出自然柔和、温暖贴心、友爱热情等特点。所以配音时,牙关要适度立起,拉通后声腔的声道,同时适当放松喉部,在发音时伴随开口音韵母有意识地放低下巴,使声音位置自然下沉,并在胸腔产生振动支点,以营造出一种温暖柔和的中音区音色。同时还要在音节的尾音上适度送气,使声音满含回味感与情绪韵味。

在吐字方面，可以对字头适当加以处理，以增强声音的摩擦感，营造出时尚的声音质感。

(2) 情感的酝酿

广告始终围绕"关爱"这一主题进行讲述，配音的情感也要围绕关爱来感受与传递。画面中的一张张笑脸，传递了强生公益行动带给人们的幸福感与满足感。所以配音时要将情绪情感包裹在字音外面粒粒外送，营造出一种温馨的气场，使消费者在愉悦而松弛的气氛中加深对品牌的认知，增强对品牌的认同。

二、实践训练材料

1. 肯德基法风烧饼

男1：哎……等一下。

群杂：早！早！

男1：54层……

旁白：54层酥皮的全新肯德基法风烧饼。法式可颂工艺，层层酥脆，口口芝香，搭配熏鸡肉和生菜，美味层层叠，一早过足瘾。

全新肯德基早餐法风烧饼。

男2：54层到了！

男1：54层……董……董事长。

2. 必胜客华夏精选

在大兴安岭林海深处，生长着珍稀的野生珍蘑，相传，只有充满灵性的驯鹿才能感应到。

必胜客选用大兴安岭野生珍蘑，淋上秘制蘑菇酱，更有缤纷馅料。

必胜客野生珍蘑比萨，真正山珍野味。

3. 肯德基田园脆鸡堡

内心独白：我的他，要帅一点，可是要很可靠；

我想保持身材，可是又懒得运动；

我想要吃好的，可是又不能吃太多。

旁白：肯德基田园脆鸡堡，又小又巧，但鸡肉、蔬菜一样也不少。

买百事星光套餐，送百事巨星四人组珍藏集。

内心独白：到底哪个帅呢？

4. 惠普笔记本广告

独白：我的惠普笔记本就像我的自传，妈妈总发些老古董给我。

这是和老爸去海钓，啊哈，现在，我抓的鱼大多了。

我超爱上网搜罗舞步，这些家伙棒极了，真是酷。

它藏着我的过去，当然还有更多的空间留给未来……惠普笔记本。

标版：惠普电脑　掌控个性世界。

5. 别克英朗GT

在空间中加入生活的向往，

在安全中加入爱的责任，

在动力中加入领跑的信念。

别克英朗GT，

用心超越的高档中型轿车。

6. 养生堂

用针叶樱桃的红，耀一世界的白，养生堂天然维生素C。

7. 中央电视台公益广告——再一次为你喝彩

生活没有彩排，人生也没有彩排。

总会有些时候，满心期待换来的是失望，或者是不体谅。

环顾四周，似乎只有你自己在徘徊。

努力了，好像还是看不见希望。

你甚至一度认为，没有人比你更加的不如意了。

渐渐的，你会开始不自信、不勇敢、不愿向前。

然而，每当这个时候，你都能在心中听到一个声音，清晰而坚定。

再来一次！

当生活的哨声响起，
再一次，选择责任与担当；
再一次，为成长积蓄力量；
再一次，只为追逐的梦想更近些；
再一次，为了更多人能分享阳光；
再一次，相爱在通往年轻的路上；
再一次，坚守心中的完美。
这一刻，每个平凡人，旧的自我离开，新的自我诞生。
成功与否并不重要，因为这不仅仅是为了自己。
我们总会在逆境中汇聚起再一次的能量，这个民族只会越挫越强，这个世界永远欣赏每一个敢于再来一次的人。
再一次，为平凡人喝彩！

8. 白加黑

感冒了吃药犯困，怎么办？
吃白加黑呀！
白天服白片，缓解症状不瞌睡。
晚上服黑片，巩固疗效睡得香。
白加黑治感冒，表现就是好！
十年品质，十年关爱。

9. 养生堂天然维生素E

养生堂天然维生素E，
滋养内在，美容祛斑，
让女人更爱自己。
我在左，给你天使的浪漫；
你在右，许我温暖的未来。
美丽自己，爱施家人。
养生堂天然维生素E。

10. 养生堂天然维生素E新装上市(1)

看得见的美丽承诺，看不见的岁月痕迹。

内服美容，祛斑养颜，就这么一直美下去。

养生堂天然维生素E，

新装上市。

11. 养生堂天然维生素E新装上市(2)

第一眼就被他点亮。

他约我了，马尔代夫的蜜月，海和天一样蓝。

五周年纪念，很美的烛光。

让岁月的痕迹只留在心中，就这么一直美下去……

养生堂天然维生素E新装上市。

12. 中国邮政储蓄银行

24K礼遇，金质人生。

邮储银行，信用卡金卡，璀璨登场。

中国邮政储蓄银行！

13. 香格里拉酒店

你心中的世外桃源在哪里？

随心所往，无处不在。

殷勤好客，尽在香格里拉。

14. 玫琳凯

如果你了解我的内在，你会发现你所见只是我的一小部分。

家庭的爱给我心灵以力量，我相信世界因我而美丽。

激情面对每一天，我影响着身边的人。

有爱，有生活，有美丽。

美丽不止一面，心动不止一刻，

玫琳凯。

15. 伊利优酸乳

有什么了不起？

是酸，也是甜。

伊利优酸乳。

16. 黑人牙膏花语白茶

谁配得上不一样的花香，

合适的茶百里挑一，

喜欢的茶千里挑一，

找到心动的茶就得万里挑一！

白茶配茉莉花香，

成为全新黑人茶倍健花语白茶牙膏，

我有我要求！

17. 纳爱斯营养维C牙膏

嘿，唤醒一整天的清新，是营养维C的魔力。

纳爱斯营养维C牙膏，天天维C营养。

去除异味，强健牙龈，

带来健康清新的口气，给你一整天的健康清新。

维C护龈，健康清新，纳爱斯营养维C牙膏。

18. 妮维雅润唇膏

一整天滋润不断，从妮维雅润唇膏开始。

爱上持久不变的饱满润泽，只因妮维雅润唇膏。

白天滋润不停，夜间更有全新修护型。

促进唇部自我更新，日夜呵护每一刻，

妮维雅润唇膏。

19. 妮维雅男士洁面膏

生活难免有差错，不过一切都在我的掌控。
男人就要这样！
脸色时刻劲爽透亮，妮维雅男士控油劲亮洁面膏，
深层去油，独特晶亮清盐，亮出男人好脸色。
劲爽透亮我掌控，
妮维雅男士控油劲亮洁面膏。

20. 飘柔广告——邂逅篇

不用梳子，指尖一梳，秀发立即柔顺。
飘柔洗护系列，
含近半瓶洗护精华，密集滋润发丝。
指尖一梳，柔顺无阻，
飘柔洗护系列。

21. 荣威

创新传塑经典，
ROEWE荣威。

22. 凯迪拉克

尊崇艺术，精湛传承，
凯迪拉克。

23. 肯德基新奥尔良系列

放不下的美味就是新奥尔良系列，
以秘制酱料入味，先蒸后烤，
每一丝肉都香嫩多汁，让你爱不释手。

24. 惠普笔记本超炫

旁白：我可不想整天待在办公室。

多亏了轻便的惠普笔记本电脑，有了它，哪儿都是我的移动办公室。

它还是我的随身记事本，记录我脑子里闪过的各种各样的点子，还有成千上万的好主意，安全地收藏在防震硬盘里。

当然，这些都无损于它惊艳的外观，最终由内而外把你征服。

惠普笔记本。

标版：惠普电脑掌控个性世界。

25. 帮宝适超薄干爽

你知道吗？

宝宝的爬行能力很厉害！

一个半小时就能爬行一千米！

所以轻薄服贴的纸尿裤对宝宝很重要。

吸收力超强的全新帮宝适超薄干爽，

超轻、超薄、超服贴，

感觉就像没穿一样，

宝宝轻松无负担，

冠军当然非他莫属！

帮宝适超薄干爽，

灵感源自宝宝，

创新来自帮宝适！

26. 宝骏汽车

不同的国籍，一样的执著。

品质，就是每个人，专注于每个细节。

我们用心为您打造。

宝骏汽车，来自上汽通用五菱。

27. 肯德基早餐

肯德基6元活力早餐！

12种套餐，只要6元！

皮蛋烧鸭粥，配太阳蛋或紫薯球；

香菇鸡肉粥，配油条或薯棒；

香嫩烤肉堡，配咖啡或豆浆！

12种选择，都只要6元！

28. iPhone 5

物理，有它特定的定律，对吗？

那，来说说这一点。

怎么让一个东西变得更大，同时更小；

变得更多，同时又更少。

所以，我觉得物理定律更像一个

——大概的参考。

29. 浙江江山

东南锁钥，入岭咽喉，仙霞古道。

文化飞地，念八都古镇。

陶文化的活化石，和睦彩陶文化村。

机关算尽，戴笠密宅。

毛泽东祖居地，江南毛氏发祥地，清漾毛氏文化村。

神州丹霞第一奇峰——江郎山，怪石拿云，飞霞削翠，浮盖洞群。

千年古道，锦绣江山。

浙江江山欢迎您！

30. 香格里拉葡萄酒

香格里拉位于云南迪庆高原，地处金沙江、澜沧江、怒江三江并流的世界自然遗产核心地带。独特的地理结构和气候，造就了原生态、零污染的动植物天堂。这里还拥有世界

海拔最高的顶级葡萄产区——香格里拉高原产区。

沿着澜沧江两岸蜿蜒300公里，遍布着香格里拉酒业的万亩有机葡萄园。高海拔、低纬度及原生态的自然环境，为高原葡萄天然屏蔽了真菌病害的干扰，无须任何农药治理。更为可贵的是，高原产区因其特殊环境天然限产，平均亩产仅360公斤左右。香格里拉高原，这些得天独厚的自然环境，相比世界顶级产区波尔多的拉菲、木桐等名庄来说，也是独一无二的，也因此造就了风格独特的顶级有机葡萄。

每一个环节，大师们都倾尽全心全力，直到它们在橡木桶里静静沉睡18个月后，这神奇产区上的天赐琼浆才算功德圆满。

香格里拉高原葡萄酒，微抿一口，酒体丰厚有力，结构饱满，入口柔融，能带出独特的果香，以及丝绸般润滑的风格，余味悠长。

香格里拉高原葡萄酒，

举世珍有，无上品味。

心中好酒，香格里拉。

31. 广州地铁

每天都会遇见这些熟悉的陌生人，而陌生因为日子久了，又渐渐熟悉了起来。

每个人都有自己的路，难得有一段可以一起走过。

当平行的两条线再度交汇时，久违的亲切沿着一条和谐的轨迹铺到心里面。

最真一面——地铁见。

32. 方正跨媒体阅读解决方案

我发现有些字写在手机上，也写在你的脸上。

有些字写在屏幕里，也写在你心里。

你读懂了文字，我读懂了你。

有字的地方就有我，我让阅读无处不在。

我是谁？你看不见我。

我是方正跨媒体阅读解决方案。

方正IT，正在你身边。

33. 美宝莲无境炫黑纤长睫毛膏

挑战美睫极限!

全新美宝莲无境炫黑纤长睫毛膏,

超越纤长,超越炫黑,持久不晕染。

轻松水洗卸妆,无境纤长。

无境炫黑纤长睫毛膏,

美,来自美宝莲。

34. PICC中国人寿保险

六十年来,每一份保单对于PICC来说都是一份责任。

每一份责任都承载着一个美好生活的梦想。

美好生活无限,保障在您身边。

PICC。

35. 金杯海狮——创业篇

男旁白:刚开始,想自己做点事,全家人帮着买了这辆车。
　　　　起早摸黑,风里来,雨里去,它一直陪伴着我。
　　　　后来生意红火了,店也做大了,又买了辆新的,把老婆也娶回来了。
　　　　说实在的,真得谢谢它。

标版:相伴一生,成功一生,金杯海狮。

36. 海伦堡御院——乔迁篇

女旁白:住了二十多年的房子,也许有不少感情在里面。
　　　　乔迁那天,张太太的眼圈红了,张老先生很安静。
　　　　突然,他站起来说,再等一会儿吧,万一有没招呼到的老朋友打来电话怎么办?
　　　　我一直以为他们舍不得住惯的地方,可没想到除此之外,还有这么多牵挂!

37. 发现之旅

男旁白:换一种生活方式,换一种心情。

在这里，能听懂树的语言，能理解鸟的心情，能感受水的神韵。
住在这里的人，懂得让身心休息，让灵魂飞翔；懂得物质的生活是享受，精神的生活是回归。
忙碌的心终于发现人生所有的努力在这一刻得到了最好的回报。
发现之旅，发现生活！泛华集团，实力巨献！

38. 东山之恋——依恋篇
男旁白：这里是我生长的地方，时间的记忆里承载着我的梦想、我的快乐，空气中弥漫着紫荆花书香的味道。
是这个物质与欲望充斥的城市，恩赐一个让我心静的地方。
恋生活，恋东山。
东山之恋。

39. JEEP汽车
每个人都应该有自己的故事。
或漫长，或一瞬。
或热烈奔放，或寂静欢喜。
或是绚烂，或是孤独。
或是为了身边的人，或是为了寻找真实的自己。
你将决定它怎样开始，你将决定它如何讲述。
没有故事，不成人生。
不是所有吉普，都叫JEEP。

40. 中国工商银行
共建和谐，共创美好。
中国工商银行。

41. 百丽鞋业
我们的面前，都有一个红色的舞台。

踏上了它，我就可以随时随地地穿梭于世界的潮流，
无拘无束地选择自己的时尚。
很棒吧？
我是百丽，百变，所以美丽。

42. 哈药六厂——洗脚篇

外婆：累了一天了，歇一会吧。
妈妈：不累，妈，烫个脚啊，对您身体有好处。
儿子：妈妈洗脚。
旁白：其实，父母是孩子最好的老师。
哈药集团制药六厂。

43. 中国移动通信

手机接通的，
不只是牵挂，
移动，改变生活。

44. 丰谷酒业——兄弟篇

男旁白：当年，他就想我能和他一起喝酒。
我不喝酒，但我想买一部相机。
用旁人的话说，是够喝几年酒的玩意儿。
我真的想，能拍山，拍铁路，拍山和铁路以外的什么什么……
对他说过多少次，他就笑我多少次。
我们无话不说，可有一件事，他一直瞒着我，直到……
那天光线真好，我拍了自己的第一幅作品，也从那天开始喝酒。从喝，
就再也没换过牌子。
标版：让友情更有情，丰谷酒业。

45. 星巴克月饼

此刻心意，亲手传递。

星巴克中秋月饼礼盒，

醇厚咖啡滋味，

圆满你的味蕾，

全国门店，心意呈现。

46. 宝马5系

路有多远，只有心知道。

向前走，最美的旅程，就是不断地经历。

这一次的抵达，是为了下一次的出发。

真正的梦想，永远在实现之中，更在坚持之中。

与坚持梦想者同行！

全新BMW5系Li，

梦想之路，大美之悦。

47. 多美滋奶粉

我们的用心，源自你的用心

我们和你一样，用心投入，更多一份奉献

我们和你一样，用心发现，更多一份执著

我们和你一样，用心回应，更多一份耐心

用心如你，付出更多

用心多美

——多美滋

48. 多彩贵州

山，也美。

水，也美。

人，更美。

走遍大地神州，
最美多彩贵州。

49. 开米涤王洗衣液——精彩生活篇
女旁白：忙了一天，终于可以轻松一下了。
柔靓、洁净、精彩生活，就是开米涤王洗衣液，
高科技中性配方，国家质量免检产品。
标版：开米公司，环保优质产品。

50. 别克新君威
宁静，乘以红，是热情。
进取，乘以红，是动感。
引领，乘以红，是潮流。
时代生动，因我新生！
别克新一代君威。

51. 别克新君越
我们无法改变起伏，但可以创造平顺。
我们无法改变喧嚣，但可以创造宁静。
我们无法改变前方，但可以创造前进的力量。
别克全新一代君越，
创变格局的高级轿车。

52. 安利纽崔莱
75年来，纽崔莱坚持在自有农场里，以有机种植的方式培育植物原料。我们用益虫防疫害虫，蚯蚓整理土壤，在生产加工的每一步，都精心保存植物营养成分。
从种子到成品，萃享天然精华。
安利纽崔莱。

53. 美的变频空调

胸怀绿色梦想，善用科技力量，

只为成就更环保的明天。

美的无氟环保变频空调，

买变频，选美的。

创新科技，美的空调。

54. 飞科剃须刀

飞科剃须刀全方位浮动剃须，

三环弧面刀网，

全身水洗，

飞科剃须刀。

55. 金龙鱼深海鱼油调和油

在人迹罕至的深海，探寻纯净的生命能量。

金龙鱼深海鱼油调和油，添加珍贵深海鱼油。

不仅富含DHA，促进脑部发育，

更有EPA，帮助心血管健康，

ALA激发人体活力。

3A+，升级更健康。

金龙鱼深海鱼油调和油。

56. 伊利牧场红枣雪糕

源自优质奶源，融入甜蜜的红枣果酱，

伊利牧场红枣牛奶味雪糕。

心随香浓，自在乐享。

伊利牧场雪糕。

57. 克莱斯勒300C

很多人都把过去叫做以前，把未来叫做以后。

那岂不是一直在面对过去，背向未来吗？

如果无法放眼未来，我又如何迈向成功呢？

眼界决定世界，

克莱斯勒300C。

58. 安儿宝奶粉——暑假作业篇

让宝宝学得更多，头脑和健康一样重要。

安儿宝A+，有原配方四倍以上DHA。

含有健护配方，宝宝健康机灵，学得更非凡。

美赞臣。

59. LEVI'S

你的生命是属于你的，别让它沉没于晦暗里。

睁开眼睛，就会看到方向，透着光明的方向。

光可能微不足道，但足以划破黑暗。

睁开眼睛，造物者就会赐你机会，感受它，把握它。

最终，没人能战胜死亡，但你能用精彩的人生打击死亡。

你越努力，光就越显明亮。

在生命终结之前，你得知道，你的生命是属于你的。

你就是奇迹，连造物者也将以你为荣。

60. 康师傅铁观音茶

盖不住的香，才是铁观音。

严选午青鲜叶，慢工慢揉，慢火慢焙，茶韵悠长。

品茶香，知茶趣。

康师傅铁观音茶。

61. 百威啤酒

百威纯生啤酒，畅享极致顺滑。
采用独特冰点顺滑工艺，让你畅享顺滑无限量。
百威纯生。

62. 益达木糖醇

每次吃完蛋糕，我都要来两粒益达。
牙齿健康，让我的笑容更甜美。
迷倒他们的我，更要迷倒我的他。
益达无糖口香糖，
嚼两粒，中和口腔酸性，恢复口腔平衡。
关爱牙齿，更关心你。

63. 红蜻蜓鞋业

阳光，深入呼吸，
风，在唱玫瑰人生的旋律。
走入有你的左岸风景，你在我眼里，我，在这里。
巴黎，收藏浪漫的地方。
越巴黎，越浪漫——红蜻蜓。

64. 三精葡萄糖酸锌口服液

妈妈最开心的事，就是看着宝宝大口大口地吃饭。
三精牌葡萄糖酸锌口服液，
愿宝宝吃饭香香！身体棒棒！
补锌，我选蓝瓶的。

65. 美汁源

美汁源10分V，柠檬的10分清爽。
添加10种营养元素，

10分清爽,10分营养。
新10分V,来自美汁源。

66. 雅姿芭蕾美白系列

ARTISTRY雅姿。
芭蕾,我追求百分百完美,美白也一样。
雅姿美白系列,8重焕白科技。
肌肤润白剔透,
ARTISTRY雅姿。

67. 铂金

旁白:有些时刻,只有经历过,才会懂得。
 寻找独一无二的光芒,感悟每一次让自己更完整的改变。
 珍贵如你——铂金。
标版:购买铂金,请认准PT标志。

68. 奥迪A7

比艺术创作更伟大的,
是坚持灵感的纯粹呈现。
奥迪A7,灵感天成。

69. 德芙巧克力

掰一小块德芙巧克力轻轻放入口中,
一阵丝滑从舌尖缓缓划过,蔓延开来。
仿佛一片丝绸将我轻轻包裹。
令我沉醉,令我愉悦。
在触碰到那一抹甜蜜的瞬间,
德芙,化作我心中一道简单的愉悦,轻柔而丝滑。
愉悦一刻,更享德芙丝滑。

70. 捷豹汽车

一个传奇的开始

睿智

魅力

成就

捷豹XF

开驶你的英伦传奇

71. 扬正气，促和谐(全国优秀廉政公益广告展播之《精彩人生》)

人生如舞台，庄严体面的退场和光亮隆重的出场同样精彩！

清白做人，平安一生。

72. 中国公益广告联播平台宣传片(温馨篇)

最平凡的微笑，也能带来感动。

最简单的奉献，也能成就希望。

最微薄的力量，也能汇聚江河。

2010年，我们关注公益，携手启动希望。

中国公益广告联播平台，汇聚中国力量，共舞公益风尚。

73. 爱心公益广告(1)

女： 他们说春天的色彩是五彩缤纷的，

天空是蓝的，树梢是绿的，迎春花是黄的。

春天的鱼是柔和的，

它小声地呼唤着大地，悄悄地汇成小河。

春天就要来了，可是我看不见她。

男： 我国有500万盲人。

每年有10万名患者需要通过眼角膜移植手术重见光明。

为了他们，请加入眼角膜捐赠库。

74. 爱心公益广告(2)

女孩：爸爸，彩虹桥是干什么的？

男：彩虹桥是让岸两边的人走路通行的。

女孩：那天上的彩虹桥是干什么的？

男：天上的彩虹桥是神仙走的，是美丽的风景。

女孩：那电视上说的，心灵的彩虹桥又是干什么的呢？

男：那是说海峡两边的都是中国人，他们正在干神仙也干不了的事情。

女孩：神仙也有干不了的事吗？

男：是啊。

男：两岸彩虹桥，一条中国心。

75. 六味地黄丸

六味地黄丸，千年补肾名方，中华医药瑰宝。

仲景牌六味地黄丸，源自医圣，药材地道。现代中药，心系万家安康。

张仲景，东汉南阳人，开辨证论治之先河，创中医临床医学体系，被尊奉为"医圣"。六味地黄丸方源于张仲景名著《伤寒杂病论》，滋阴补肾，固本养生，千年名方凝聚着"医圣"救济苍生的情怀和中医辨证论治的智慧，源远流长，历久弥新。

仲景牌六味地黄丸出自"医圣"故里，深得仲景名方的精髓和中医药厚重文化的滋养，古方正药，粒粒地道。

药材好，药才好。纯正地道的药材是品质和疗效的保证。八百里伏牛山，天然药库，药材资源得天独厚，尤以六味地黄丸的主药山茱萸最为著名。仲景牌六味地黄丸就在这方水土中孕育、成长。为确保仲景牌六味地黄丸六种药材品质纯正，宛西制药在传统地道药材产区建立了山茱萸、地黄、山药、茯苓、丹皮、泽泻六大药材基地，并通过国家GAP认证，科学种植，标准化管理，从选种、育苗、采收、储藏等每一个环节，确保药材的天然、地道，质量稳定、可控。

这是仲景文化广场，每天，宛西制药一千多名员工沐浴着"医圣"的恩泽，从这里步入现代化的制药车间。

这是全自动化的六味地黄丸生产线，集多种创新技术、自主研发，并获得国家专利，从制丸到包装一次完成。

完善的质量监控体系，现代化的检测手段，精益求精，科学严谨，确保每一粒六味地黄丸的品质和疗效。健康创造财富，健康创造幸福。为满足不同人群的补肾需求，宛西制药还推出仲景牌知柏、桂附、明目、杞菊、麦味等地黄丸系列产品，为千家万户送去健康欢乐。

宛西制药郑重承诺：让老百姓放心，让老中医放心，让老祖宗放心。

药材好，药才好！

仲景牌六味地黄丸，宛西制药。

76. 大众汽车

这里，耸入云霄处，是梦想、期望和憧憬的家园。

这里没有极限，这里一切皆有可能。

但如何才能将梦想变为现实？

在欧洲中心地带，德国塞拉芬州的中央，有一座拥有数百年光辉历史和灿烂文化的城市，它就是易北河畔的德累斯顿。

这里一直是理念和梦想的自由乐园，这里的汽车制造者，梦想着将汽车做成人类的完美艺术品，而这一切已成为现实。德累斯顿拥有着一个融合完美手工与前沿造车科技的汽车殿堂，它就是世界上独一无二的大众汽车透明工厂，汽车王国里的天之骄子。

大众汽车透明工厂醒目地坐落于德累斯顿巴洛克风格的建筑群中。在这个现代化工厂里，你将获得大众汽车顶级产品的完美体验。这里有热情好客的客户服务人员和专业的技术顾问，带你走进大众汽车顶级技术殿堂。

在接受了专属的咨询建议以后，你可以自由地选择饰件和材料，定制符合个人风格的豪华汽车。这里，不但处处环绕着高科技和精湛手工之光，更是令人心旷神怡、宾至如归的所在。

在透明工厂中，汽车是通过手工工艺精心打造的艺术品。在这里，你有机会在装配线亲身感受汽车的生产过程，这在世界上都是独一无二的。技艺精湛的技师采用世界领先的汽车制造技术，他们的工作场地像实验室一样清洁、静谧、敞亮而实用。

在玻璃工厂里，你还可以亲眼目睹汽车生产中最重要的一道工序——将车辆底盘与车身结合。这里的工作人员将其戏称为"结婚"，整个过程，汽车各部分通过传送带，在各个组装站之间运输。

在大众汽车透明工厂里，时间是次要的。这里唯一关注的就是质量，这也是铸就完美的一个重要因素。

顶级豪华汽车辉腾就诞生在这座非凡的透明工厂中。辉腾是集大众汽车领先技术、全球顶尖的豪华汽车典范。因为在透明工厂里严格执行品质标准是最高的准则，质量上不允许有任何妥协的余地。

选择德累斯顿作为工厂所在地有充分的理由，萨克森州具有悠久的手工业传统，在德累斯顿玻璃工厂里，这些理念用现代化的方式得以诠释。此外，玻璃工厂还是德累斯顿主要的景点之一，人们把这儿作为交流基地和艺术文化论坛，在这儿参与德累斯顿的文化盛事，体验大众玻璃工厂完美精湛的艺术。

最终，我们找到了答案，正是由于对完美的渴求，对创造汽车制造美学和魅力的愿望，以及对汽车的热爱，德累斯顿的大众汽车透明工厂才能将梦想变成现实。

(资料来源：以上资料整理自公开播出的各类广告作品及网络视频资源)

第三章
电视专题片解说

第一节 理论概述

一、认识电视专题片

电视专题与电视新闻、电视文艺并称为"电视的三大支柱节目"。在电视专题节目中,专题片是其主要表现形式和信息载体。它有效地融合了电视艺术创作的所有手段,采用无虚构的艺术手法,对已经发生、正在发生或将要发生的事件进行系统的分析报道,因此,学界又将其称为"信息窗""知识库""百花园"和"服务台"。

电视专题片在节目中一般有两种表现形式:一种可以概括为"独立式"专题片,即一个片子就是一个节目;另一种可以概括为"穿插式"专题片,也有媒体将其称为"插片"或"节目插片",即主持人与片子穿插叙述,共同完成一个节目的播出。

关于专题片与纪录片的诸多话题,学界争论不休,至今也没有定论。各家说法既有道理,也有缺憾,总的概括起来主要有4种说法,即"混同说""包含说""畸变说"和"分立说"。然而不论学界如何争论,单从电视节目配音解说的角度来看,二者从吐字发

声、感受理解、情感调动与解说录制等方面并无显著差异，故本章也就暂且抛开其命名与定位的争论，不具体探讨所解说的内容究竟属于专题片还是纪录片，而是将其作为一个统一的电视节目形式——"专题片"来进行配音解说方面的分析。

二、专题片的分类与解说风格

在几十年的电视节目发展历程中，相关专题片的讨论从来没有停止过。因其报道内容包罗万象，制作手法丰富多元，所以有关专题片的定义至今也没有一个确切的答案，导致其分类也一直缺乏明确的标准。为了便于我们展开配音解说的研究，也为了使读者对解说技巧的掌握更细腻、更明确，本章将从广播电视播出报道的内容上入手，大体对电视节目专题进行类别划分，并从分类上明确配音解说的总体风格要求。

1. 电视新闻专题片

新闻是电视的支柱型节目，作为大众媒介的电视，信息发布是第一要务，而信息的权威性与真实性更是其首要的保证。因此，我们的广播电视一直秉承着"新闻立台"的办台宗旨，即便是在以生活服务、综艺娱乐为特色的频道，新闻也一定是其必不可少，并大力发展的重点节目板块。

一般来说，我们所要研究的电视新闻专题片，主要集中在新闻专题和新闻评论类节目中，也就是那些以特定新闻事实为表现对象，利用图像、采访、解说和同期声等手段，对新闻事实进行集中报道的新闻片。由于这类新闻片一般报道的多为复杂事实，所以解说时，除了按照新闻播音语句处理的相关要求操作外，还应根据具体内容，安排一些调查探究、对比分辨、推理分析以及评论说理的相关语气技巧。

从内容上看，新闻专题片分为人物专题和事件专题两类。

一般来说，新闻人物专题往往关注的是人物的典型事迹或经历，因此解说应在不违背新闻语体的前提下，对具体事实进行恰当的态度显露，并通过较之一般新闻消息更细腻的语言风格来对典型细节进行刻画，于客观真实的前提下，流露出一定的"人情味儿"；而新闻事件专题，则主要侧重于对各类新闻事件的报道，题材上更宏观，事件也更复杂，因此解说除了依然遵循新闻语体的要求外，还要特别注意对事件前因后果、来龙去脉的逻辑关系把握，要通过语气的变化，正确显示语句的逻辑关系，从而更好地体现出事件的发展脉络。

2. 电视社教专题片

电视社教专题大多是组接在电视节目里与主持人串联组合或者单独成片的。这类片子一般以社会生活和自然界中能提供启迪、教益、审美，或满足人们好奇心的内容为题材，综合运用多种电视技术手段，是一种以传播知识为主，同时提供审美享受的电视节目形态。

关于社教专题片解说风格，可从以下方面入手探究。

(1) 题材与解说。因为电视社教专题片的选题包罗万象，所有与社会生活相关的或科学技术、历史人文等内容都可以包含其中，加之这些选题也没有时效性的要求，所以，我们的解说也就没有固定的模板范式与风格标准，具体解说的风格应依具体节目或解说题材的总体要求和特点而进行或沉稳大方、或青春飞扬、或热情耐心、或细致严谨等的类型调节。

(2) 目的与解说。电视社教专题片的目的是使受众在欣赏、审美与享受的同时，获得知识与教益，因此我们的解说不能仅仅考虑好听和审美的需求，还必须考虑到相关知识讲解的条理脉络与层次关系。所以我们要正确显示出解说语言的逻辑关系，并通过停连、重音、语气和节奏等具体语言外部技巧来外化解说目的，做到既有美的享受，又有信息含量与社会效益。

3. 电视文艺专题片

随着电视业的不断繁荣发展，电视文艺专题也应运而生，作为一种文艺审美手段，其自身的文化特性便决定了它的价值取向。电视文艺专题的选材范围应是文艺类题材及文化类题材。经过电视的二度创作，将社会活动中的文艺对象及文化对象重新提到一个新的范畴。电视文艺专题片写意强于写实，抒情强于叙事，感性强于理性。[①]

而关于其解说风格，我们则可从结构方式的角度入手分析。

(1) 故事化结构。指一种较传统的叙事结构形式，通常以时空顺序的排列来组合电视素材。这种结构非常注意故事发展的合理性，强调情节的冲突，重视细节的真实。因而我们的解说就应像讲故事一般层层深入、铺垫情节、留悬念、埋包袱，并配合相关画面的展示，以生动的情节吸引人、感染人，用故事与受众产生共鸣。

(2) 传记式结构。传记式结构经常被用来描写某一人物或记载某一历史事件，与传记体文学作品有相似之处。因为这种类型的片子受时间、年代及技术手段等的限制，画面素材较为有限，所以解说者就应严格按照人物或事件本身产生、发展的情况，相对客观地叙

① 资料来源：蔡尚伟，等.电视专题[M].北京：清华大学出版社.2010.

述每一情境，通过语言还原出人物或事件的相关情况和具体环境。故解说者的语言也可理解为是一台忠实记录现场的摄像机，摄入各种情景，但却不对这些情景作出过多阐释，让受众自己在观看的过程中感受、理解与思考。

(3) 心理性结构。心理性结构是把人物的心理描写夹杂在人物活动和情节发展之中的结构形式，通常是以第一人称或第三人称来表现人物心理活动的。这种结构的解说，应严格按照主人公或见证者的感官去看、去听、去感受和表达，语言风格常是较为主观化的。同时在刻画和描写人物复杂心理活动时，要注意推进、发展情节，要淋漓尽致地表现出其内心活动的矛盾冲突和漫无边际的思绪。

(4) 音乐化结构。音乐化结构的片子常以歌曲、音乐或舞蹈作为主题旋律，并结合或优美抒情或深沉含蓄的电视画面，带给观众以美的享受。通常用于音画对位型的音乐风光片和音乐欣赏片中。这类片子一般解说较少，即便有解说，也多是以介绍、描述或抒发型的语句起到画龙点睛的作用，因此要特别注意解说声音入画和出画时的情绪衔接，在有解说的时候用声音传递情绪，而没有解说的部分则配合音乐的情境而保持情绪上的同步。这样当某个节点需要进行解说时，声音就能自然和谐地衔接上画面及音乐节点，而不至过于突兀。

(5) 主持人结构。主持人结构是以电视节目主持人或类似主持人的某一人物作为主线而串联起来的片子，可以带给观众更强的人际交流感。这种类型的解说，要注意与主持人串联部分的配合衔接。当主持人部分结束进入解说时，要注意以其结尾时所交代的情绪氛围为依据进入解说；而当解说结束回到主持人部分时，则要注意给主持人部分留下情绪衔接点，或留出思考、或留下悬念、或引发话题等，以利于主持人接着解说的情绪氛围进行片子整体结构上的发展与推进。

三、专题片解说的作用及相应语态

艺术从起源到发展再到兴盛的过程里，曾有较长时间是处在声画相对分离的状态下的。例如，音乐、评书等属于听觉艺术；绘画、雕塑等属于视觉艺术。而直到电影、电视诞生，才标志着声画同步视听时代真正意义上的来临。在各类影视节目中，声音与画面互为补充、相得益彰，创造了一个完整的视听艺术世界。那么，作为影视节目声音重要组成部分的解说到底具有哪些作用？不同作用又分别对应哪些要求和语态呢？

我们可从以下5个方面来认识。

1. 叙述信息与讲述语态

叙述信息，是解说最为基础的作用。要求配音员在准确理解解说词的前提下，结合画面、音乐和同期声等信息的提示，确定解说需要的风格、语态及位置，合理而有机地将声音填充到片中。其对应的语态为"讲述"语态，这也是解说最基本的语态，故绝大部分专题片的解说都是以讲述化语态而呈现的。

2. 表现细节与描述语态

一部专题片，无论长短，都会表达出某些重要的细节信息，而形象丰满的细节也是电视专题片生命力与吸引力的表现。对于片中出现的那些需要观众着重了解和理解的细节内容，我们要适当加重表达分量，由一般叙述转为细致表现，以期更好地凸显细节魅力，传递更丰满的各类形象。因此其对应语态应以"描述"为主。即在讲述的基础上，适当加重声音细节的渲染、着色处理，以达到提示画面、表现细节的效果。

3. 营造氛围与描绘语态

氛围，指的是周围的气氛或情调。对专题片来说，氛围是画面形象、解说形象与感情色彩的和谐统一，是影视艺术手段在电视专题片中综合营造的气氛体现。一部氛围好的片子，一般都会有扣人心弦、引人入胜的感觉，而这种感觉的营造，与专题片解说的基调与技巧把握密不可分。因此其对应语态就应以"描绘"为主。即在强化声音细节诠释的基础上，着重提升声音中所蕴涵的情绪、情感分量，以达到渲染气氛、营造氛围的效果。

4. 抒发感情与抒情语态

感情，是客观存在于片中的抽象概念。作为一种抽象的客观存在，感情要想用画面来表现，似乎并不那么直白，也不容易精准。因此，解说的作用与优势也就充分体现了出来。解说不但能以声传情地客观传递情感，而且可以单刀直入地直接抒发、点明情感。需要明确的是，感情的抒发是建立在自身深刻内心感受与体验基础上的。所谓动心、动情，才能动人，意思是说，只有自己感动了，声音才能打动观众，影响他人。其对应语态表现为"抒情"语态，即在营造氛围的基础上，进一步于声音中浓烈而控制地抒发、倾泻情感，以有效提升艺术表达的情绪感染力与声音张力。

5. 完善补充与补充说明语态

画面是一种高效而丰富的信息表达手段。科学研究发现，人类的感知70%来自视觉，30%来自听觉及其他知觉。然而，这样的研究结果却并不意味着听觉信息就不重要。因为

没有画面的电视不会有人看,而没有声音的电视,也是不会有人喜欢看的。

因此,画面在丰富片子内容表现的同时,是有着自身难以克服的缺陷的。高鑫、周文老师在专著《电视专题》中指出"画面语言有自身的局限性,启发的同时又限制思维,给人多义性,又给人模糊性,对过去与未来鞭长莫及,对抽象概念和思想难以表达"。[1]

针对这种画面局限,配音解说作为一种对画面信息的有效补充形式,不仅能够对画面已经表现出来的信息加以强调和诠释,还能够反映画面所不能表现的信息,例如过去与未来时间中已经发生或将要发生的事实以及无法感知的无形观念等。因此,其对应的解说语态应表现为"补充说明"的语态。

例如:《艺术人生》的节目插片《千手观音》节选

在2005年春节联欢晚会上,一群聋哑人组成的舞蹈班底让全国人民领略到了美的别样韵味。那是一种源自心灵的震撼,她们以无声的挥洒、曼妙的身姿,为有声世界带来了最为精彩的传神画卷。这就是《千手观音》,一个在一夜之间被十几亿人记在心底的古典乐舞,它最终被观众们评选为"春节联欢晚会最喜爱的节目",捧取了象征着荣誉与辉煌的至尊金杯。

如今,她们带着自己的故事,来到了《艺术人生》的舞台上。

她们用手语,表达着自己的欢喜与忧伤,她们用更美好的心灵,感染着这个沉默的世界。

这段解说通过对舞蹈演员从艺道路的简要介绍,结合电视画面,将这群聋哑演员的艰辛艺术之路呈现在观众面前。通过她们无法听见与说话这一事实与舞台上精彩表演的同时呈现,使观众对她们形成一种认知:即她们并不是一般的舞蹈演员,她们的身上有着太多的故事。当观众对她们产生了更进一步了解的兴趣后,再引出今天她们将来到节目中的事实,并用一种荡气回肠、大气从容的声音造势,为演员的登场做出较好的背景与情绪铺垫。而这些信息,如果没有这段精彩的解说,仅靠画面与字幕,是很难达到动心、动情和动人的效果的。

[1] 资料来源:高鑫,周文.电视专题[M].北京:中国广播电视出版社,2008.

四、解说的技巧

(一) 备稿与感受

解说的备稿，在遵循播音创作规律的同时，也有其独有的特点。

1. 备解说词

解说词是专题片准确表达信息的核心，它和片中的同期声交替出现，共同完成叙述任务。画面是电视专题片的第一信息要素，而解说词则是依附画面而存在的，不会单独出现。这便决定了专题片的解说词具有区别于其他文学体裁的特点，即"不完整和不连贯"。因此，我们在备稿时就要根据解说词从句子到全篇把握住叙述的逻辑脉络与段落层次，弄清叙述的顺序与整篇稿件的结构。特别要注意的是，除了遵循播音语句"按文意、合文气、顺文势"的处理要求外，解说词中句子的归堆抱团处理还必须考虑到镜头的节奏、画面的疏密与同期声的位置等。

2. 备画面

解说词作为依附画面而存在的体裁形式，其段落与片中的画面形象是有较紧密的对应关系的。备画面，就是要从视觉形象上对画面与稿件关系进行形象感受与认知，以利于心中形成对内容更为完整与丰富的感受和体会，从而提升解说的信息到达率，优化解说的效果。

3. 备音乐、音效

音乐和音效在专题片中有着烘托环境、营造氛围、升华情感、勾勒形象等作用。在配音解说前，对音乐、音效进行细致揣摩，并结合稿件进行感受与体会，能帮助我们更快地进入片子所要营造的整体氛围，辅助我们更好地调动情感，更准确地感知片中信息，使片子的整体艺术感觉更加融合。

4. 整体感受

整体感受是对备稿、分析理解画面、体会音乐和音效等手段的综合运用与感知，即通过以上手段，在脑海中形成对片子和解说词的整体认知，做到既能了解概貌，又能把握细节。

(二) 解说状态与情感状态

专题片的配音在业内较常采用"解说"这个提法。解说，就是解释、说明的意思。对

专题片进行解说,也就是将片中那些需要观众了解、理解,或者观众难以了解、理解,或者画面本身未能清晰表述的信息,通过配音员的声音来诠释清楚。因此我们对配音员的解说状态和情感状态提出了具体要求。

1. 说话的状态

从本质上看,解说是以"说"为基础,"解"为核心的一种语言表达样态。"说"为基础,就是在解说过程中,要始终把握生活中自然讲话的语言基本样态。因为专题片是以画面和声音共同叙述信息为基本表现手法的,作为画面有效补充的配音解说,自然也应遵循叙述、讲述这一基本要求。即在平和心态下,保持喉部位置的正常与稳定,用松弛而自然的口腔状态进行解说讲述。

2. 艺术的情感

日常生活中,人们说话、表达时总是伴随着一定情感的,并且随着说话、表达的内容变化而不断地变化感情色彩。专题片解说艺术遵循生活中表情达意的一般规律,来源于生活,又适当高于生活。它凝练了生活中典型的形象与情感,具体表现出来就是,以日常松弛说话的状态为基础,情绪情感表现更浓,声音分量表达更重。

(三) 把握解说视角

不同的电视专题片在选材立意、拍摄表现与叙述表达等方面存在着一定视角差异,这种差异会客观地存在于片子中。因此,配音解说也必须注意把握由片子视角差异而导致的解说视角差异。

1. 平视角解说

平视角的解说风格一般用于表现与日常生活息息相关的人或事,以及文化、历史等方面的题材。解说时不必刻意抬高或贬低片中表现的内容,只需保持对事物认知的基本态度即可。电视专题片在多数情况下都是采用平视角的角度拍摄制作的。

解说时需要注意以下几个方面。

(1) 解说语言要趋向生活口语化,吐字用声应尽可能松弛自然。

(2) 对事物的基本态度把握要准确,要使观众从相对平稳、客观的讲述语言中听出情感,听出解说者对事物的认识与认知。

(3) 淡化语言技巧的痕迹,尽可能做到贴近生活表达,拉近与受众的距离。

例如：《春晚》第4集节选(视频资料片段：3-1)

《我要上春晚》

[解说词]：临近岁末，忙碌了一年的歌手李玉刚，决定提前搬迁自己的工作室，这突发而至的举动，起因于李玉刚不久前接到的一个邀请。

[同期声]：(略)

[解说词]：这是李玉刚来到北京的第六个年头，其间历经了十多次搬家，每一次，这口纸箱他都会随身而带，其中有着他这些年珍藏的记忆。

[同期声]：(略)

[解说词]：6年前，那个辞旧迎新的夜晚，这份不经意间抄下的节目单，同样在不经意间透露出李玉刚心中最大的愿望。

[同期声]：(略)

[解说词]：2011年10月30日，李玉刚接到了2012年春晚导演组的邀请，这正是他提前搬家的原因。新的工作室排练厅宽敞而又独立，他要在这里为春晚节目做准备。

[同期声]：(略)

[解说词]：距离春节还有一个月，朝阳坡乡被浓浓的年味笼罩，忙完了活计的乡亲们，用这里古老的民间艺术，表达着心中的喜悦。

[同期声]：(略)

[解说词]：每年春节，李玉刚都会回到家乡。因为要参加春晚，今年他特意提前一个月回到这里和亲戚们提早过年。

[同期声]：(略)

[解说词]：在李玉刚的老家，直到今天依然保留着原汁原味的传统年俗。儿时的李玉刚就是这样度过了一年又一年。

[同期声]：(略)

[解说词]：十几岁的时候，对艺术着迷的李玉刚离开家乡，追逐自己的演艺梦想。从北方到南方，从餐厅服务员到兼职歌手，再到驻场歌手，辗转不同的舞台，李玉刚一次次地探寻。

[同期声]：(略)

[解说词]：2006年，李玉刚登上中央电视台《星光大道》的舞台，获得年度季军。而

网络上高达93%的支持率，更让李玉刚成为当之无愧的平民偶像。

此后几年，李玉刚陆续登上悉尼歌剧院、维也纳金色大厅、中国国家大剧院的舞台。一座座令人向往的殿堂，见证了李玉刚取得的艺术成就。鲜为人知的是，从一处偏僻的乡村走出，十几年的艰难坎坷，李玉刚内心最大的动力，其实源自他儿时的情结。

[同期声]：（略）

[解说词]：在李玉刚儿时，每逢除夕，这里会成为全村聚集的中心，也是他最向往的地方。

[同期声]：（略）

[解说词]：屋外滴水成冰，屋内热气腾腾。一个个精彩的节目，给大人们带来欢声笑语，也在李玉刚的内心种下梦想的种子。

[同期声]：（略）

[解说词]：今天，带着儿时的梦想，李玉刚完成了人生中的一次化茧成蝶。

[同期声]：（略）

[解说词]：除夕这一天，李玉刚比往日多了几分忙乱，早已准备好的服装、首饰、道具，他都反复检查。这是李玉刚期待多年的时刻，几个小时后，他将登上2012年龙年春晚直播的舞台。

[同期声]：（略）

[解说词]：一号演播厅门口，2012年春晚的节目单已经张贴出来，看着自己的名字，李玉刚百感交集。

[同期声]：（略）

[解说词]：当新年来到的时候，距离春晚直播现场上千公里的这片乡村，被烟火点亮。刚刚观看了2012年春晚的乡亲们，共同见证了一个特殊的时刻——一个从这片土地上，起步追梦的年轻人，梦圆春晚的时刻。

2012年央视春节联欢晚会首次以专题片的形式呈现了"春晚"这一中国独有的文化形态。该专题片以2012年春晚创新为切入点，借鉴国际大型活动通行的"官方电影"的概念及制作手段，呈现春晚近30年的成长历程。整个片子的解说以平实叙述为主，声音大气自然，稳定从容，为较典型的平视角解说案例。

2. 俯视角解说

俯视角的解说风格常见于法制类题材的专题片中，主要是在解说时营造一种在法律

基础上理性分析与说服的语言样态。这类解说重在说道理、讲道德、阐述立法意图、关注事件中当事人的状况，并通过法律事件的解说，对社会规范和人们的行为起到一定的影响。在一些案件侦破类的专题片中，更是要从语气上营造出一种"一切皆在观测范围之内""法网恢恢，疏而不漏"的解说感觉。

俯视角解说的特点一般表现为以下几方面。

(1) 态度鲜明，导向正确。声音色彩整体呈现冷色调。

(2) 重在理性分析，适当辅以感性说服。

(3) 对事件现场情况的形象感受要强，要通过解说传递出强烈的事件发展感与现场同步感。

(4) 对案件的讲述要有一定力度，使案件的侦破对违法行为产生一定震慑感与威慑力。

(5) 解说时要注意对案件回溯部分和侦破部分的情绪基调、解说风格加以区别，并加强对解说词的逻辑感受，将事件的前因后果阐述清楚。

例如：中央电视台《法制在线》节选(视频资料片段：3-2)

制假售假、收赃销赃、涉黄涉赌的"黑作坊""黑工厂""黑市场""黑窝点"严重危害人民群众身心健康，严重危害公共安全和社会诚信。2011年8月底以来，全国公安机关按照公安部的统一部署，集中开展了"打四黑，除四害"专项行动。各地公安机关在党委政府领导下，与有关部门密切配合，集中力量破大案、捣源头、摧网络、打链条，向"四黑四害"违法犯罪，特别是严重危害老百姓餐桌安全的"瘦肉精""地沟油"等违法犯罪发起了全面围剿。

行动以来，先后查破"四黑四害"案件13万多起，抓获违法犯罪嫌疑人9万多名，捣毁"四黑"场所2.8万多个，涉案总价值110多亿元。经过强力打击，基本摧毁了"瘦肉精""地沟油"犯罪的主要源头、犯罪网络和利益链条，"瘦肉精""地沟油"犯罪的现实危害得到有效遏制，有力保卫了人民群众餐桌安全。

2011年5月，公安部部署全国公安机关开展了网上追逃专项督察"清网行动"。各地公安机关以空前的力度、扎实的措施，全警动员，攻坚会战。在党委政府大力支持和人民群众积极帮助下，历时半年的"清网行动"犹如一场疾风骤雨，荡涤污垢，共抓获公安部A级通缉令在逃人员16人，B级通缉令在逃人员174人，部督在逃人员201人，涉嫌故意杀人在逃人员1.2万人，潜逃10年以上在逃人员2.3万人，从77个国家和地区抓获和劝返重大

在逃人员900多人。一大批久侦未破的大要案件得到侦破，一大批长年负案在逃的犯罪嫌疑人落入法网，有力地伸张了社会正义，捍卫了法律尊严，人民群众拍手称快。此次"清网行动"中，22名民警英勇牺牲，495名民警光荣负伤，他们用生命、鲜血和汗水诠释了人民警察对党和人民的赤胆忠心。

2011年10月5号，两艘中国货船在湄公河金三角水域遭不明身份武装人员袭击，13名中国船员遇害。党中央、国务院高度重视，公安部专门研究部署，派员赴泰国会同泰国警方开展案件调查。针对湄公河流域严峻的安全形势，10月31号，中老缅泰湄公河流域执法安全合作会议在北京召开，研究建立四国在湄公河流域的执法安全合作机制，协调各方立场，彻底查清"10·5"案件案情。会议达成广泛共识，发表了中老缅泰《湄公河流域执法安全合作会议联合声明》。11月26号，中老缅泰湄公河联合巡逻执法部长级会议在京举行。会议就四国开展湄公河联合巡逻执法，共同维护湄公河流域安全稳定达成重要共识。12月10号，中老缅泰湄公河联合巡逻执法首航仪式在云南关累港举行，四国联合巡逻执法正式启动。12月13号，首航圆满成功。中老缅泰湄公河联合巡逻执法机制的建立，进一步推动了"10·5"案件的侦破，泰国政府承诺要严惩凶手。首航全线安全圆满成功，标志着湄公河国防航道正式复航，开创了中国与周边国家执法安全合作的新模式。

2011年年初，公安部部署全国公安机关开展深化"大走访"开门评警活动，200万公安民警深入基层，深入群众，虚心听取群众意见，主动接受群众评议，着力落实整改措施。针对"大走访"开门评警活动中群众提出的意见建议，公安机关按照"老百姓最痛恨什么犯罪就打击什么犯罪、老百姓反映什么治安问题最强烈就整治什么问题"的原则，持续组织开展了一系列打击犯罪的专项行动，取得丰硕战果。在"大走访"开门评警中，人民群众、新闻媒体还通过多种形式，推荐评选出了第四届"我最喜爱的人民警察"。

根据广大群众大力提升公安队伍能力素质的期盼和要求，公安部还组织全国公安机关开展执法资格考试、公安特警大练兵和警务实战教官技能大比武活动。全国180多万公安民警参加了基本级执法资格考试，考试力度之大、范围之广、参与民警之多，在公安工作历史上前所未有。来自全国的18支特警队、2 300余人在武汉进行了大练兵成果汇报演练，充分展示了特警的独立处突能力和合成作战水平。全国公安机关首届警务实战教官技能比武，展示了警务实战训练和警务实战教官队伍建设的丰硕成果，对于强力推进教育训

练实战化发挥了重要作用。

对黑恶势力犯罪,公安机关始终坚持"打早打小、露头就打"的方针,采取异地用警、挂牌督办、下打一级等有力措施坚决予以打击。2011年,全国公安机关共打掉涉黑组织382个,铲除恶势力团伙3 600多个,破获各类刑事案件2.4万起。特别是9月、11月,公安部直接组织20个省区市公安机关先后开展两次打黑除恶集中行动,打掉涉黑组织38个、黑恶势力团伙391个,抓获犯罪嫌疑人3 577人,破获各类刑事案件2 349起,掀起了一波又一波的打黑除恶高潮。

公安机关不断深化打拐专项行动,实行拐卖儿童案件侦办"一长三包责任制",建立了儿童失踪快速查找机制和来历不明儿童集中摸排机制。

中央电视台新闻频道《法治在线》栏目于2003年5月1日开播,是一档兼具新闻时效性、法治思想性和法律服务性的法治新闻专题节目。栏目紧扣中国法治进程脉搏,关注法治领域热点,揭示人与法的复杂关系,体现人文关怀和法治精神,以鲜明的现场感和新闻性凸显栏目特色。

本段法制新闻专题,集中介绍了2011年"打四黑,除四害"行动中的几起典型案件。片子通过对典型案件的法理与情理层面的叙述分析,向受众还原了案件经过与执法结果。解说以较重的语言分量、鲜明的态度立场,显示出了警方执法的力度与效果,起到了显著的社会引导与宣传作用,为较典型的俯视角解说。

3. 仰视角解说

仰视角的解说风格一般用于表现需要热烈赞扬、热情歌颂或特定内容的题材上,例如与民族、党、国家、领导人、重大活动、节庆、历史、文化等有关的题材,解说时都较多采用此种手法。

仰视角解说的特点主要表现为以下几方面。

(1) 吐字的分量适当偏重,对字的处理更为饱满。

(2) 解说的态度更分明,情感更浓烈,听起来既流畅自如,又饱含激情。

(3) 整体基调偏向热烈赞扬、热情歌颂,解说时要把握住类似仰视、赞扬被解说对象的心理感觉。

(4) 部分片子的题材接近政论片的风格,解说时要体现出立场坚定、高瞻远瞩、庄重大气的情绪基调、吐字风格和心理状态。

例如：《走近毛泽东》节选

(开篇)

他是诗人，又是革命家；

他是战士，又是统帅；

他指挥千军万马，自己不曾开过一枪；

他缔造人民共和国，自己不当大元帅。

这是他的少年；

这是他的青年；

这是他的中年；

这是他的壮年；

这是他的晚年，83岁的毛泽东。

这天晚上，他会见了美国前总统尼克松的女儿朱莉和女婿戴维。朱莉转交了尼克松写给毛泽东的信。

毛泽东看上去有些体力不支，交谈时不得不将头靠在沙发上。这情景让在场的人感到，无情的岁月已经让这位叱咤风云的人物风华不再。

但毛泽东开口便语出惊人："我生着一幅大中华的脸。"此时此刻，在场的人突然感到毛泽东身上的活力又奇迹般地出现了。

(结尾)

在这五颜六色中，红色象征着热烈、浪漫、进取和革命。毛泽东一生都喜欢红色，晚年的毛泽东尤其喜欢玫瑰红。的确，红色似乎与毛泽东的经历有着许多联系。红军、红旗、红星，还有红色的天安门城楼、中南海的红墙。

这红色，红遍了一个时代；这红色，成为了新中国的象征。

他最大的目的，是实现中华民族的伟大复兴。

他最大的创造，是把马克思主义中国化。

他最艰辛的探索，是中国式的社会主义。

他最伟大的作品，是中华人民共和国。

大型文献纪录片《走近毛泽东》是中央新闻纪录电影制片厂继1983年毛泽东诞辰90周年摄制的《毛泽东》、1993年毛泽东诞辰100周年摄制的《中国出了个毛泽东》之后,在毛泽东诞辰110周年之际与中央文献研究室、多种空间文化传播有限公司联合摄制的又一部纪念毛泽东的专题片。

以往有关毛泽东的专题片,多采用带有一定政论色彩夹叙夹议的解说方式,而本片则从缅怀伟人的角度,用深情叙述、兼有议论的方式为我们还原了另一个侧面的毛泽东,整体听来语言分量略重,情感浓烈,态度鲜明,为较典型的仰视角解说。

小结:为了教学方便,我们在前面对几种解说视角进行了分类讲解与分析。但在具体的实践中,解说的视角、态度与感情色彩等常是随着片子内容的发展而适当变化的,几种视角往往会在同一个片子中随着段落与内容的发展而交替出现。配音员在实践中应当做到在规范解说的基础上具体问题具体分析。

(四) 注意声画贴合

作为配音解说的一项通行要求,声画贴合是我们在实践操作时必须予以注意也必须严格遵守的准则。一般可从以下方面来入手把握。

1. 把握参照画面以辅助贴合

参照画面是电视专题声画对位的一个重要考虑内容。在解说备稿时,可以将画面中的具体人物活动、典型道具、典型场景以及镜头的切换或景别的变化等信息作为参照依据,以辅助我们具体把握解说的启口与闭口时间。

2. 调整语言节奏以适应贴合

一般来说,编导在创作专题片时考虑的画面长度与解说词的长度应是基本匹配的,但由于每个人的语言节奏与表达时的心理节奏并不相同,故在实际的解说过程中,常会出现解说词相对于画面过少或过多的现象,所以我们就必须要通过调整语言的节奏变化,以适应专题片声画对位的需要。

(1) 非特指画面的对位与语言节奏变化

这是一种在解说画面中,没有需要特别指明的信息,只要画面在大段落和小层次上对位贴合即可的情况。在这种声画关系下,一般有3种具体情况。

① 声画长度匹配情况下的语言节奏变化

在声画长度刚好匹配的情况下,我们的语言节奏一般只需在准确传递意思与情感的基

础上，按照正常的语言节奏处理即可。

②"画面多，解说少"情况下的语言节奏变化

当画面较多而解说词较少时，若从画面开始处就进入解说，则很可能造成画面的前半截有解说，而后半截空置的情况，这样解说出来的片子，就会显得声画比例不均衡。

因此，我们可采用"慢入、多停"的方法来解决这个问题。所谓"慢入"，就是当画面开始时，我们可先酝酿情绪，在心中过个内在语，这样既能缓冲一拍进入画面，又可保证情绪的酝酿与延展；而"多停"则是指将句子按照"意思群"进行划分，多给几个顿挫或停顿点，以此整体放慢语言的节奏。但需要注意的是，此时要求的"多停"，必须做到声停情连，不能因为多给停顿，就把意思和情绪给切断。例如：画面有5秒，而解说词只有3秒。此时我们就可在画面开始时缓一拍进入，然后在句子中间按照意思群的处理，给出停顿，以整体达到声画的对位和均衡。

需要提出的是，部分初学者在处理这种情况时，容易将一句话的节奏整体放慢拖开，这是不可取的。因为这样的处理方法，很容易造成语句的拖沓滞涩，既影响句子自身表情达意的清晰度，也影响声画匹配的和谐感，听起来会给人难受的感觉。因此，这种情况下的正确声画对位处理，还是应从"慢入、多停"上下工夫。

③"画面少，解说多"情况下的语言节奏变化

当画面较少而解说词较多时，若依旧从画面开始处按正常语速进入解说，则很可能造成画面结束了，解说词还没说完的情况，这样不但会形成声画错位，还可能影响片子的整体视听和谐。

因此，对这样的问题，我们可采用"提速、前移后推"的方法来解决。所谓的"提速"是相对于我们本来解说的正常语速而言的。即在语句清晰表述及不影响整体段落和谐的前提下，适度提快语速，以达到声画的贴合。然而，有时单纯的提速并不能完全适应解说的实际需要，因此，"前移后推"的配合就显得尤为重要了。所谓的"前移后推"是指我们可将解说的启口或闭口点，前移或后推到前一画面结束而后一画面还未开始的转场、黑场部分。因为每个画面转换的前后都会各有一个转场或黑场画面，这样一头一尾配合起来，再加上适当的提速，就能有效化解相对长的解说词与相对短的画面贴合的矛盾了。例如：画面有5秒，而解说词有7秒。此时，我们就可将解说的入点前移到前一画面的转场，出点后推到下一画面的转场，然后再将句子进行适当提速，这样，我们就通过"提速、前移后推"的办法用5秒的画面，装下了7秒的解说，达到了声画的整体和谐对位。

(2) 特指画面对位与语言节奏变化

专题片中经常会出现需要特别强调的画面，而这些画面就是我们所说的"特指画面"。这类贴合，一般可在整体临近需要声画严格对位的部分采用"速度调节"的方式来达到自然贴合。即，当临近特指画面而解说词还较多时，我们就可相应提速，以达到和特指画面自然贴合的效果；当临近特指画面而解说词已较少时，则可加入些词组的顿挫或小节的停顿，以整体放慢语速，达到自然贴合特指画面的效果。

总的来说，声画对位是我们在学习配音解说时一定要重点考虑和熟练把握的技术环节，也是专题片解说艺术魅力的体现。

第二节　案例分析及实践训练材料

一、案例分析

1.《再说长江》第1集《大江巨变》(视频资料片段：3-3)

[解说词]：

这是20多年前一部史诗般的电视系列节目《话说长江》中的影像，拍摄者将镜头对准中国最长的河流——长江，记录下与它有关的神奇自然、厚重人文和长江流域人们的生存状态。上世纪80年代，一个将改变中国人生活的时代正在到来，时代变迁的急促脚步，成为《话说长江》中最具历史张力的影像。

1983年，《话说长江》播出，产生了一个万人空巷的收视奇迹。当年的报道这样描述："每到星期天的晚上，数百万中国人便坐到电视机前，收看由中央电视台播放的电视系列节目《话说长江》。"对于当年的人们来说，这是一次影像的盛宴。更为重要的是，这条巨大的河流带给他们澎湃的激情和民族自豪感，一个个难忘的画面，成为人们心中挥之不去的时代印记。通过电视荧屏，中国人第一次完整地看到了流淌了亿万年、养育了中华民族千百年的母亲河的真实容颜。

这部长达25集的系列节目，来自4 000多分钟的电影胶片素材。鲜活画面的背后，是历时整整一年的艰辛拍摄。1981年，一代电视人开始了这次盛况空前的拍摄，他们的足

迹，遍及大江两岸。之后，一部在中国电视史上具有里程碑意义的作品脱颖而出。

2004年，距离《话说长江》播出整整20年后，中央电视台《再说长江》摄制组，沿着长江开始了又一次大规模拍摄。这是对20年前脚步的追寻，某种意义上，这是跨越不同时空的同一次记录。

20年，历史中的短暂一瞬，而对于世纪之交的长江，却充满沧海桑田的意味。它的背后，是一个巨变的中国。

20多年前留下的画面中，长江上这些险峻的峡谷，令人想到古诗中关于蜀道的描述。峡谷居民搏命般的水上生活，带着远古的血性和豪气。而在流域的另一些河段中，富于现代色彩的水利工程已初露端倪。上个世纪80年代，长江边的城市中已出现这些规模巨大的楼群，时尚，开始成为大多数人的新鲜话题。

这些情景，仍然深深地印在许多人的脑海中。甚至，每一个细节都会令人感动。来自20多年前的面孔、表情和动态，让我们找到自己生活的影子，同时，也更加清晰地看到，今天的生活发生了怎样的变化。对于生活在今天的我们，这是属于每一个人的20年。

从2004年起，《再说长江》摄制组开始多方寻找当年镜头中的人物。他们的人生凝聚着20年长江流域，甚至整个中国变迁的历史。

1982年，在长江上游的重庆，一座横跨长江的大桥竣工了，人们用罕见的隆重庆祝桥梁的落成。这一年，重庆孩子李曦11岁，居住在新大桥旁边的他，成为桥上的第一个晨跑者。

23年后，李曦和家人仍然居住在长江边，在桥上晨跑的习惯也一直保持下来。不同的是，这已是重庆无数新大桥中的一座。

今天，重庆的跨江桥梁的数量已超过长江流域几个大城市桥梁数量的总和。它们纵横南北，依山就水，连接出一个巨大的都市。

23年后，这个长江上游的城市，已是中国最新的直辖市，如同当地传统戏剧中的绝技一样，它在令人不可思议的高速中变脸。

今天的重庆，是另外3个中国直辖市总面积的2.4倍，重庆版图的翻新，已缩短到每3个月一版。

影像，展示出这个城市魔幻般脱胎换骨的历史。这是一个充满想象空间的城市，布满时间创痕，饱含生长能量，20年间的突变，已超出了重庆人想象力的极限。

20年，在整个长江流域，对于居住在不同城市和乡村的许多人来说，生活的奇迹，都已超出了他们的想象。

上海，长江入海口的国际大都市，100多年前留下的西式建筑和欧陆情调背后，城市的脊梁和肢体飞速延伸，血脉贲张。

上海人对时尚的追求，在今天呈现出更丰富的形式。速度，刺激了上海人的灵感，现在，这仍是他们遵从的法则。20年，速度，带来一座城市沧海桑田的诗意。上溯到六七千年前，今天上海所在的地域还是茫茫大海，数千年间，长江水带来的泥沙不断堆积，形成长江流域这个巨大的冲积平原，这是上海最初的历史。现在，历史仍在长江与大海的交合中衍生。

这个由长江的泥沙堆积孕育的中国第三大岛屿，仍在以每年新增两万亩土地的速度增长，这些伸向大海的湿地，仿佛是长江生生不息的象征。

在距离大海6 000多公里外的地方，长江以另一种形式表达它的个性。仿佛从天而坠，狂野的水流带着初生的血性和莽撞，劈开山脉和峡谷，一路浩荡东去。

今天，以我们短暂的生命，仍可观照这条亿万年的大河，长江流域这些亘古造化的自然奇观，有着长江脱胎临界过程中所有的生命迹象。许多证据表明，200多万年前，人类的身影开始出现在这里。在孕育万物和人类的过程中，长江仍以各种方式呈现它最新的生命状态，周而复始，昼夜朝夕，如同我们每个个体生命的降临。

上个世纪80年代，在长江两岸，许多人正在经历他们不同的人生阶段。而作为新中国历史中一个特定的时代，80年代却充满最原生的活力和状态，有着和这些孩子一般的天真和生动。此时，不论对于孩子还是他们的时代，一种富于能量的生活正在来临。

那时，在长江两岸的许多地方，人们的身边发生着不同的事，一些重大事件，成为长江历史中的重要标志。

1983年，在长江三峡的西陵峡外，一场盛大的庆典活动被记录下来。这一年，人们在长江上建成了第一个巨大的水利工程——葛洲坝。

20多年后，在距离葛洲坝不远的长江三峡中，人们开始告别即将被淹没的家园。一个世界上最大的水利枢纽工程正在这里进行，多达百余万的移民们，将要离开他们世代生活的家园。

今天，世界水利史上又增添了一个新的名词——三峡大坝。这座大坝给长江带来的不仅是山河巨变，更使一个民族的百年梦想变成了现实。

这个长江历史上最为宏大的文明壮举，带来中国人对长江文明源流的进一步探寻。13年前，随着大坝的动工，世界上最大的考古工地也出现在三峡库区600多公里长的河

段中。

　　这是中国考古史上规模最大的一次行动，层出不穷的出土文物与长江流域的众多考古发现默默呼应，成为古老长江神秘拼图中的重要环节。

　　当我们可以像飞鸟一样俯瞰长江和它怀抱中的神奇山川、广袤大地时，脚下的许多时空密码仍是陌生而未知的。我们为何生活在这里？很久以来，即使是这样的问题也充满层层疑惑。

　　一些来自地下的偶然发现，使我们对长江的过去满怀好奇和虔诚之心。一个世纪以来，好奇心和敬意带来考古学家对长江流域的一次次考古发掘。依据近20多年来石破天惊的发现，我们已经可以把大河上的人类生息故事回溯到2000年、3000年，直到遥远的7000年前。相对于黄河而言，长江的先民也创造了令人难以想象的辉煌文明。

　　在另一些时间里，他们曾这样生活：这些男人和女人曾经种植和收获过中国乃至亚洲最早的稻谷。最简单的原始材料，被用于修造无以伦比的水利工程。

　　青铜器和彩陶美玉，来自它们的主人对宗教的狂热和对精密工艺技术的掌握。山川日月，鱼蛇走兽，使这些人的疑问充满想象力，信仰变得空灵而富于艺术精神。

　　在河流的另一些地方，匠师们醉心于一种仪式般的体验，用清水和粮食酿出可以燃烧的液体。

　　宗教、哲学、艺术、生活、战争、生存……

　　这一切，链接出长江先民曾被埋在土地下的一个个记忆片段。

　　不少古老奇迹和生活仍然停留和流动在我们身边，它们同来自黑暗中的祖先秘密，连缀着长江流域惊天动地的文明史。追溯使人相信，这条哺育自然万物的大江，也曾作为古老中国的文明之源而存在。

　　汹涌狂暴，或静流如歌。

　　多少年来，长江有着它截然不同的状态和表情，但在它的种种表象背后，却是无限的生机。和世界上的许多文明大河一样，长江在带来洪水和泥沙的同时，也带来肥沃的土地。此后，田野上的牧歌年复一年。

　　我们追寻长江孕育万物和文明之谜，这来自它那天造地设般的生命系统。像人体的经脉与脏器，对于长江，它们是纵横交错的支流和星罗棋布的湖泊。与长江连接的湖泊包括中国最大的淡水湖——洞庭湖、鄱阳湖、巢湖、太湖和洪泽湖。湖泊像肺叶一样，通过经脉般的河流自如吞吐，存储、消涨着长江的水。这是多达700余条的支流，江湖相通和支

流汇集的地方，产生出最早的鱼米之乡和人类居所，居所日渐扩大如同长江繁复的水系，不同的种族开始聚集，形成集镇、城市和国家，戏剧般的历史开始演绎。

在已经过去的漫长时光中，长江两岸平畴绿野，男耕女织，渔歌帆影，北往南来。

1982年，《话说长江》摄制组在长江下游拍摄下这条古老的运河。运河中的繁忙景象，使人依稀看到被长江水浸润的那些古老故事。20多年后，世界上最大的水利工程"南水北调工程"正在进行，工程的东路干渠将沿用运河的故道修建。古运河再获新生。

"南水北调工程"三条线路的水源来自长江的上游、中游和下游。这是人类水利史上的壮举，从此，长江开始浸润着中国南北。

然而，在过去的千百年中，长江从未泄露天机。人们膜拜的这些仿佛来自天外的水，渗透于他们周而复始的生存历史，而它的来源却一直被蒙上浓重的神秘色彩。

为了寻找长江的来龙去脉，中国人在长江沿线默默探索了2000多年。1983年，亿万中国人从《话说长江》的影像中，看到了悬念千古的长江源头。在此之前的1976年，中国科学家首次到达格拉丹冬雪山的巨大冰川中，一条大江的身世方才水落石出。

1976年的发现，使长江的长度第一次得到确认。数年后，通过《话说长江》，人们第一次感受到这条长达6 380公里的大河带来的心灵震撼。横贯中国的长江，成为世界上第三大河。

20多年前，曾创造中国电视收视奇迹的系列节目《话说长江》，将拍摄的脚步停留在长江的最后一条支流黄浦江边。

这是《话说长江》中的部分影像，除了真实的感叹，主持人还在20年前的时空中想象着长江的将来。

20年前的那次记录，同时成为长江和中国影像历史上的重要标志。运用当时先进的胶片摄影机，拍摄者第一次为这条大河留下了有史以来最为翔实和完整的珍贵影像。

这是历史中的瞬间，却是唯一的瞬间。

数字成为这个瞬间最有力的表达方式：海拔5 800米，行程半个中国，历时730余天，记录影像55 000分钟。

2004年8月1日，这是最初的数字。这一天，中央电视台开始了历史上规模最大的一次长江探源拍摄活动。这只是为长江举行的最初仪式，此后，万里行程，成为心灵的膜拜。

运用今天世界上最先进的高清影像设备，我们的视线穿越时间和大地，掠过城市和乡村，随浩荡江水，惊涛裂岸，水滴石穿……

这是从一滴水开始的朝圣。

正是这一滴水，开始了一条大江和我们的生命历程。

配音分析：

(1) 背景介绍

20多年前，《话说长江》的播出以40%的收视率创造了中国电视的收视奇迹，成为中国电视史上的一座里程碑。20多年后，33集大型电视专题片《再说长江》更是创造了中国电视史上专题片制作的长篇之最及众多的第一。

《再说长江》是一部史诗般的专题片，其中的第一集《大江巨变》主要讲述了改革开放以来长江流域乃至整个中国的巨变。片子紧紧围绕"大江巨变"的"变"字展开叙述，将长江沿岸的过去和现在进行对比，并着重以重庆和上海这两个极具代表性的长江沿岸城市的变化来诠释这个"变"字，使受众体会更深刻，感受更强烈，是一部不可多得的经典电视专题片。

(2) 解说角度

因为本集全段都在用过去与现在进行对比，所以解说时可以用平视辅以仰视的角度来进入，用一种饱含浓情、由衷感叹和赞美的情绪基调来解说，以求更好地烘托出长江的巨大变化，表现出长江为人们带来的生活巨变。

(3) 解说技巧

为本片解说，应始终带着自豪的内心情绪与饱含激情的解说状态，并将对祖国大好河山的浓烈感情缓缓注入每个音节，营造出大气从容、昂扬奋进、和谐适听的整体氛围。

具体到吐字发声上看，解说应适当加重唇舌吐字力度，使声音更为立体通透、稳定均衡，整体营造出大气厚重的讲述感；从语言表达上看，语势应为平缓式，主要通过解说视角的调整、态度的显露、情绪色彩的浓淡和声音随之产生的起伏变化来区分段落层次与不同内容；从风格上看，应以讲述为主，兼有温暖回顾、由衷感慨、宏伟展现与远景展望。

另外还需注意，片中大量运用了航拍镜头，这是一种宏观叙事的镜头。因此当镜头由具体的人、物的展示切换到航拍镜头时，解说语言的分量就应适当加重，变得更为宏观，以体现出鸟瞰长江时内心的饱满情绪与兴奋状态。

2.《颐和园》第2集《昆明有乾坤》节选(视频资料片段：3-4)

[解说词]：

公元1764年，清乾隆二十九年夏季，一场大雨中，荷花摇曳，湖光潋滟，山色空蒙。其实，这并不是常见的江南景色，而是北京西北郊的清漪园雨景。清漪园的建成，让这一年的雨水也有了与以往不同的意义。西山、玉泉山上的雨水和泉水汇集成溪流，顺着纵横交错的水渠流到山下，灌溉着大片的水田。这里种植的稻米香糯可口，成为皇家专用的贡品。水流通过玉河注入清漪园的昆明湖，面积达3 300余亩的昆明湖，实际上成了位于京西的人工水库。

就在清漪园建成的同时，新增的万泉庄水系也完工了。自此，以清漪园为枢纽，北京西北郊五座皇家园林之中的四座都由水路连接起来。京郊的这个水利系统提供了周边农田和园林用水，从昆明湖通向护城河的长河，则让清漪园和紫禁城一脉相连。当年，从紫禁城前往清漪园有两条道路，陆路是出西直门经圆明园向西，由清漪园大宫门进入园内。和陆路相比，走水路去清漪园更加快捷而且有趣，皇帝的龙舟从西直门外的倚虹堂码头出发，沿着长河行进大约九公里，可到达清漪园。今天的北京城依然保留着乾隆时期的这条水道。水道大部分狭窄而弯曲，最窄的地方仅容一船通过。在水道的尽头，一座拱桥映入眼帘，它就是清漪园的水上门户——绣漪桥。穿过绣漪桥，眼前豁然开朗，展现出昆明湖开阔的湖面。正是"山重水复疑无路，柳暗花明又一村"。放眼前方，就看到了十七孔桥白色的桥身，它连接着昆明湖上的南湖岛。透过十七孔桥的桥孔，可以看到湖东岸的一道石堤，蜿蜒到远处的城关。龙船穿过十七孔桥，向西掠过南湖岛之后，昆明湖和万寿山的全景就像一幅展开的画卷呈现在眼前，湖光山色一览无余。至此，清漪园山水一体的完整面貌才尽收眼底。一路走来峰回路转，令人目不暇接的视觉效果，来自于古典园林艺术中先抑后扬、步移景换的设计理念。

"何处燕山最畅情，无双风月属昆明。"这是乾隆皇帝赞美清漪园的著名诗句，而清漪园留给后人的，除了无双的风景，还有古老的传说、有趣的故事和至今未解的谜团。

从水木自亲码头登岸，人们的目光自然而然地被万寿山上那个巍峨的高阁所吸引，它就是佛香阁，是万寿山的核心建筑。然而在清漪园最初的设计中，这里并没有佛香阁，而是一座9层高塔。

当年乾隆皇帝陪同母亲下江南的时候，曾经游览了杭州的六和塔，乾隆母子对六和塔极为喜爱，所以决定在清漪园大报恩延寿寺中，仿照六和塔和南京报恩寺的延寿塔修

建一座高达9层的延寿塔。施工过程中，乾隆不时亲自来园内查看，督促工程进度。乾隆二十三年盛夏，9层的延寿塔已经建到了第八层，高塔巍峨耸立，分外醒目。八月初七，乾隆再次亲临工地视察。然而仅仅两天之后，主管工程的内务府总管大臣三和却突然接到圣旨，命其拆掉当时已建好8层的延寿塔。这道出人意料的圣旨让所有的人都大惑不解。根据清宫档案奏事档的记载，建塔拆塔共花费白银37万余两，接近修建清漪园总花销的十分之一。延寿塔为什么在几乎完工的情况下突然被拆除呢？后人对此有多种猜测，有人说是由于砖石结构的九层宝塔过于沉重，造成地基坍塌，只好拆除。还有人说，是因为在这里建高塔不吉利，所以拆除。令人奇怪的是，这样一件大事在相关史料中并没有明确的文字记载，而作为唯一的知情人，乾隆对此事的解释也前后不一，含糊其辞。乾隆在自己的《志过》一诗中提到，延寿塔是自行倒塌的，但延寿塔分明是他下旨拆除的。后来乾隆又说拆塔是风水的原因，因为北海曾经建过一座塔，第二年就失火烧毁了。乾隆还引用明代的《春明梦余录》一书的记载，说在北京的西北部不宜建造高塔，然而，人们查遍了此书也没有找到这句话的出处。

　　随着岁月的积淀，拆塔的原因愈加扑朔迷离，对这个谜团的解读也日益变得五花八门，在乾隆《志过》一诗中有这样两句：南北况异宜，窣堵建未妥。意思是由于南方的佛塔建在北方，环境条件大不相同，以致延寿塔建而未成。有人据此从园林风景的角度对拆塔原因作了一番探究，南方的六和塔建在开阔平坦的地面上，与周围的环境显得很和谐，而移植到清漪园中，周边的环境则大不相同，作为核心建筑，万寿山前的延寿塔，本应是总揽全园景物的枢纽，如同画龙点睛，在园林艺术中称为点景。但实际上，九层之高的延寿塔高耸于万寿山上显得孤立而突兀，与周边的建筑不成比例，同时，如果将延寿塔放在三山五园的整体环境中观看，西南方向以玉泉山上的玉峰塔、妙高塔作为衬托，应该起到延展景观的作用，也就是园林艺术中的借景，但实际上由东向西望去，延寿塔与玉泉山上的两座塔，三点成一线，显得单调而重复，几乎无景可借。乾隆也许是在延寿塔建到第八层的时候才突然发现了这个问题，所以决定不惜代价纠正自己的失误，以求园林的完美。大概是身为皇帝，为苛求景致的完美而浪费钱财，多少有些说不过去，所以乾隆对于拆塔的事情才始终语焉不详吧。当然，这种说法并没有史料证明，与其说是考证，倒不如说是以古典园林学为依据作出的一番演绎，延寿塔被拆除的真相，至今依然是这座园林留给今人乃至后世的最大的悬念。

　　延寿塔被拆掉之后，乾隆命皇家样式房在废塔的原址上，重新设计了一座木质楼阁，

这就是后来的佛香阁。"佛香"一词，来源于佛经中对佛的赞颂。佛香阁建造在一座石砌的高达20米的方形台基上，陡峭的台基与湖面基本垂直，台基大大增加了佛香阁的体量，从而也大大增强了佛香阁的气势。佛香阁高41米，阁内有八根铁梨木大柱直贯顶部。佛香阁是八面三层四重檐的木结构建筑，和之前的延寿塔相比，根基稳固、厚重宏大，又不乏开张变化之势的佛香阁与万寿山横向延展的走势，以及中轴线上密集的建筑群，显得更加协调。佛香阁背靠万寿山，面南而坐，就像统领着园内所有景观的君王，它不仅最大限度地发挥了点景作用，而且成为整个园区风景的构图中心和灵魂所在，无论从万寿山前的哪个方向，哪个角度观察，几乎都能看到佛香阁的存在。在不同景物的衬托下，佛香阁显现出变化万千、气度不凡的大家风范。假如从昆明湖的西南方向，透过西堤看佛香阁则是另有一番韵味，江南景色和北国风光水乳交融，自然气息和皇家气派浑然一体，这一幅绝妙的山水画面之中，浓缩了清漪园造园理念的精华。

听鹂馆位于万寿山前山西部，因借黄鹂鸟的叫声比喻音乐优美动听而得名。清漪园时期的听鹂馆上下两层，面阔五间，中间是一个面积不足120平方米的小戏台，小戏台看似普通，却有着与众不同之处，它与一般戏台的朝向相反，是坐北朝南。当年的戏台为何如此修建已无从考证，不过，有一个传说一直流传至今。皇太后喜爱听戏，乾隆陪母亲游园的时候常来这里，正在演唱的昆曲"花子拾金"，相传是乾隆皇帝自己编创的曲目，而今天粉墨登场为皇太后表演的正是皇帝本人，据说正是由于乾隆有时亲自上台为母亲唱戏，为了保证皇帝处于最尊贵的位置，听鹂馆的戏台才修成了坐北朝南。

从空中俯瞰，昆明湖很像一个桃子的形状，它似乎印证了关于园林的另一个传说。因为清漪园是乾隆为母亲祝寿而修建的，所以昆明湖就是献给太后的一颗寿桃。无论这个传说是否属实，清漪园的确处处蕴涵着对孝心的宣扬。清漪园乐寿堂里栽满了玉兰树，因为乾隆的母亲十分喜爱生长在南方的玉兰花，乾隆就命人从南方引进，种植在清漪园中。玉兰花盛开的时候香气袭人，被称为玉香海，成为清漪园最著名的景观之一。北京城种植玉兰的历史也正是从那时开始的。

在清漪园的后溪河有一个街市，各种生意应有尽有，热闹非常，其实这些掌柜、伙计和顾客都是太监宫女和大臣们扮演的，这条街也是乾隆送给母亲的礼物。乾隆奉母南巡的时候，曾经在苏州的山塘街游玩，这里的水乡景色和山塘河两岸的店铺给皇太后留下了深刻的印象，由于太后年事已高，江南路途遥远，不便经常出游，于是乾隆皇帝就在清漪园中为母亲修建了这条买卖街。后溪河买卖街又叫苏州街，全长270米，有200多间店铺，它

模仿苏州山塘街一河两街的格局，但它的店面多采取北方风格的牌楼形式，店铺的铺面都朝河而开，可以在船上购物。从此，皇太后不出京城也能随时享受到游江南的乐趣了。

百善孝为先，以孝治天下。清漪园中体现的孝心，不仅是乾隆作为儿子的心意表达，也是作为君王的一种政治姿态，以此将自己对儒家文化的推崇彰显于世。而这种道德的宣扬，在大江南北的汉族民众中更容易深入人心。

太后游园的时候，喜欢在长廊中漫步、赏景。长廊东起邀月门，西止石丈亭，中间建有四座八角重檐的亭子。"留佳"代表春天，"寄澜"代表夏天，"秋水"代表秋天，"清遥"代表冬天。几个亭子走一趟就如同过了一年，每个亭子之间的间隔大约是300步，这个长度正好是一般行人最佳的散步距离。这条长达728米的长廊，没有山体的倚靠，也没有砖墙的支撑，却能历经岁月，稳固如初，也得益于几座亭子的巧妙安排，这些间隔分布的亭子，既点缀了长廊的景观，又起到了支撑长廊的作用。位于山水交界处的长廊，沿着湖山的走向顺势而建，像一条蜿蜒的彩带横贯东西，它把前山各个分散的景点连接起来，长廊廊枋上绘制的一万多幅彩画与廊外的自然景观相互映衬，人在廊中游，上看下看，左看右看，处处皆风景，而长廊本身也成为这座园林中最具特色的一道风景。

乾隆四十五年二月的一天夜里，清漪园发生了一次意外事件，巡夜的守卫在乐寿堂里发现了一个陌生人，原来这名叫侯义公的平民在酒醉之后擅自走了进来，引起一场不大不小的混乱。内务府大臣等若干官员因为此事被追究责任并罚了俸禄。平民闯入清漪园这已经不是第一次了，而作为皇家禁地，普通人竟然能够轻易进入，其中一个重要的原因就是清漪园除了文昌阁至西宫门一段筑有围墙之外，其余三面都没有围墙，这在皇家园林中绝无仅有。清漪园为什么不修围墙呢？一方面是由于帝后并不在此居住，还有一个重要原因则是出于园林景观设计上的考虑。这是乾隆朝宗室画家弘旿所绘的《京畿水利图》，从中我们可以清楚地看到，清漪园时期，东堤之外是无垠的田野，点缀着大小园林和村舍，南面是开阔的平原，西堤之外是天然水域和稻田，园林的西面有玉泉山，更远处是西山的群峰。为了充分利用这个环境，清漪园不设围墙，使园林的景色与周边的自然景物有机地融为一体，无限深远地扩张出去，这就是中国古典园林艺术中的借景。

对于清漪园来说，最有气魄的造园手法就是借景于山，清漪园往西，数十里外的西山可为远景，林木青葱的玉泉山及山上的玉峰塔可为中景，山下的绿野平畴和园林连为一体可为近景。远、中、近三景如水墨画一般，景物由远及近，色彩由淡到浓。在远处西山群峰的屏障下，在近处玉泉山的陪衬下，只有58米高度的万寿山小中见大，显得气势非凡。

放眼望去，西山群峰和玉泉塔影都凝聚在园林景色之中。

借景于山，使清漪园成为中国古典园林艺术中的典范之作。

配音分析：

(1) 背景介绍

公元1764年，即清乾隆二十九年，清漪园建成。清漪园与香山静明园、玉泉山的静宜园、万寿山，连同它东面的畅春园和北边的圆明园一起，在北京西北郊连成了一片庞大的园林区，史称"三山五园"。

本集主要讲述了清漪园中佛香阁的所在地原本是一座9层的延寿塔。然而，这个专为皇太后祝寿而设计的建筑，却在接近完工之际突然被拆除改建为佛香阁。据记载，建塔、拆塔的花费几乎占据修园总花费的1/10。对拆塔建阁的原因，后人有多种猜测，但真相如何，依然是一个悬念。此外，本集还介绍了世界上最长的长廊、与众不同的听鹂馆小戏台、造型奇特的建筑"扬仁风"、仿苏州山塘街的买卖街等景物，以及它们背后隐藏着的故事和清漪园古典园林艺术的精髓等。

(2) 解说角度

本片应以平视兼有仰视的解说角度为主，辅以悬念的铺陈与情节的渲染，主要通过故事化的方式讲述昆明湖畔清漪园中的美景以及与之相关的故事、传说和至今未解的谜团，营造出情景交融、美不胜收的画境。

(3) 解说技巧

从情绪和解说风格上来看，本片应带着自如松弛、想要一探究竟的情绪来解说，以故事化的讲述风格为主，重点通过声音和情绪对细节的表现来营造景趣、烘托情趣、凸显审美品位；从吐字发声上说，声音应以中度分量的力度来吐字，整体传递轻松愉悦的声音听感；从语言表达技巧上说，叙述事实要自然讲述，铺陈悬念要注意渲染，分析内容要加以议论，抒发情感要由衷感叹。

3. 中央电视台《人物》之美国脱口秀女王奥普拉·温弗瑞(视频资料片段：3-5)

[配音]： 奥普拉·温弗瑞，美国脱口秀主持人，世界超级名嘴，哈普娱乐集团总裁兼首席执行官。已过知天命之年，长相平平，体重近两百斤，终日为减肥苦恼。

她主持的访谈节目在全球一百多个国家播出，并且连续十六年稳居美国日间电视谈话

节目的榜首。

除了电视节目主持人，她还是娱乐界明星、商界女强人、慈善活动家、亿万富翁。《名利场》杂志曾写道："可以说，在大众文化中，她的影响力，可能除了教皇以外，比任何大学教授、政治家，或者宗教领袖都大。"

从身无分文、贫困，甚至堕落的黑人孩子，到坐拥亿万财富的世界名流，她的人生经历感动和激励着无数人。

2008年6月15号，奥普拉·温弗瑞受邀在世界著名的斯坦福大学开学典礼上发言。

[同期声]奥普拉：我不想在这里一本正经地告诉你们金钱是毫不重要的，因为事实上它非常重要，当你犹豫着该做什么、不该做什么的时候，你的情感将会指引着你，面临抉择时最关键的是：只要鼓足勇气，就能战胜一切！

[配音]：二十多年来，通过《奥普拉·温弗瑞节目》，奥普拉与许多政界要人、娱乐明星成为好友，比尔·克林顿卸任后，选择了在奥普拉的脱口秀节目中，将他与白宫实习生莫妮卡·莱温斯基的事和盘托出。

1993年2月，奥普拉对迈克尔·杰克逊进行了90分钟的采访，收视人群达到了9 000万。

2005年5月，汤姆·克鲁斯在好友奥普拉的节目中，跳上了沙发，热情宣告自己对女友凯蒂的爱情。

奥普拉读书节目具有点石成金的神奇效果，凭借深厚的文化内涵、睿智的思想、深刻的洞察力，以及妙语连珠的表达能力，奥普拉可以让一本书迅速登上畅销书的榜首。

她是8次电视艾美奖得主，每月都有著名杂志以她为封面，知名的黑人刊物把她列为"改变了世界的黑人妇女"中的第一位，更有人亲切地称她是"美国人的心灵女王"。

奥普拉的美国观众群人数接近5 000万，她被媒体誉为美国甚至是全世界最有影响力的女人之一。

2007年5月，奥普拉高调支持奥巴马的总统竞选。

[同期声]奥普拉：我相信他就是那个人，贝拉克·奥巴马。这是我有生以来第一次对一位总统候选人如此坚信不疑，他能改变美国。

[配音]：9月，她还亲自助阵，为奥巴马主持筹款活动。凭借自己的号召力，她为奥巴马筹得了300万美元。许多拥护奥普拉的观众说，如果奥普拉·温弗瑞竞选总统的话，她将获得压倒性的胜利。

奥普拉的成功道路布满了曲折和坎坷。每一个了解奥普拉成长背景的人，甚至包括奥

普拉自己都没有想到她会取得今天的辉煌成就。

1954年1月29号，奥普拉出生在美国的密西西比州，这里曾是美国最贫穷的一个州，与种族歧视有关的政治新闻也比南方其他州多得多。奥普拉的成长经历相比其他黑人孩子更加艰辛，童年对她来说是一段永远抹不去的黑色记忆。她是私生女，母亲弗妮塔生下她不久后就离开家乡寻找谋生的机会。贫困的外婆哈蒂·梅拉扯着奥普拉艰难度日。

[同期声]奥普拉的好友——盖勒·金：这对祖孙的生活非常贫苦，奥普拉至今还记得外婆弯腰驼背地替人卖力刷洗衣服的一幕。外婆说，今后你长大了，也会像我一样靠洗衣服赚钱。但奥普拉暗暗对自己说我绝不会的。

[配音]：外婆是一位严厉无情的老人，训斥打骂是家常便饭，但她也给予了奥普拉最初的教育。

[同期声]杂志主编——奥黛丽·爱德沃兹：哈蒂教蹒跚学步的奥普拉读书识字、咏诵诗歌，还教她记住了《圣经》中的许多章节，在教堂中背诵，奥普拉非常聪明，总是一学就会，街坊邻居都十分喜爱这个聪明伶俐的孩子。

[配音]：6岁时，奥普拉被接去与母亲弗妮塔一起生活。但是，母亲的生存环境拥挤而混乱。3年后，年仅9岁的奥普拉被19岁的表哥强奸了。

[同期声]杂志主编——奥黛丽·爱德沃兹：遭受性侵犯时，奥普拉的年纪非常小，像其他遭遇过类似创伤的孩子一样，她把事情的起因归罪于自己。

[配音]：根本不明白究竟发生了什么的奥普拉甚至没有把这件事告诉自己的母亲。在接下来的5年里，她继续承受着家中来来往往的男人们无休无止的骚扰，过着混乱不堪的生活。直到14岁时，奥普拉意外怀孕，而孩子出生两个星期就夭折了。母亲弗妮塔不仅没有给予奥普拉迫切需要的安慰与保护，还气急败坏地要把女儿送到特殊学校接受管教。最终，奥普拉被母亲送到了亲生父亲弗农·温弗瑞的家里。

弗农是位可敬又严厉的父亲，对奥普拉的学习成绩一点也不含糊，要求她全部学科都要得A。从此，奥普拉开始了焕然一新的生活。她被选为学生会主席、戏剧社社长和全国辩论联合会主席，还在一个名为"防火小姐"的选美比赛中获得了冠军头衔。

高中毕业后，奥普拉进入田纳西州立大学读书，主修演讲与语言艺术。然而，未来的路该怎样走，她却并不清楚。大学期间，一家名叫WLAC的电台给了奥普拉一份诵读新闻的工作机会。大家很喜欢她那既天真又超凡脱俗的味道。不久以后，她又来到这家电台的电视频道担任记者和联合主持人，成为接手这一职位的第一位女性和黑人。

[同期声]奥普拉：现在似乎整个美国都在公立学校中积极推行青春期性教育。

[配音]：1976年，尚未获得学位的奥普拉匆匆离开了学校接受了马里兰州巴尔的摩一家电台的邀请，担任记者和晚间新闻的联合主持人。从偏僻小城镇到大城市的过渡，令年轻的奥普拉惶恐不安。由于感情充沛，经常会莫名的兴奋，她被认为缺乏记者的素质，根本不适合主持新闻节目。

[同期声]奥普拉的好友——盖勒·金：制片方说，你的发型蓬松又爆炸，头发又多又厚，鼻子又扁又塌，两眼距离太宽，你得去把头发拉直，还要去垫高鼻梁。

[配音]：奥普拉的自尊心受到了严重伤害，而电烫和特殊处理使她的头发大把大把地脱落。更糟糕的是，她被从晚间6点新闻主持人的岗位上撤换了下来。幸运的是，另一家电视台的经理喜欢她的风格，让她与另一位男性主持人共同主持早间节目《大家谈》。奥普拉如鱼得水，她喜欢轻松活泼的访谈节目，而观众们也喜欢她。

[同期声]奥普拉：访谈节目就像呼吸一样自然，我要做的只是和大家聊聊天，就能赚到工钱了。

[配音]：为了让自己的事业再上一个台阶，在一连主持了6年《大家谈》节目后，奥普拉·温弗瑞在30岁这一年来到了热闹繁华的芝加哥，因为这里拥有美国第三大电视市场。

她主持的《芝加哥早晨》的收视率几个月内便在访谈类节目的排名中名列前茅，并且很快成为美国最受欢迎的访谈节目。

1986年9月，奥普拉的节目正式更名为《奥普拉·温弗瑞节目》。

[同期声]奥普拉的好友——盖勒·金：公司给她开了一张100万美元的支票，我们惊讶极了，天啊，100万，赶紧把钱存起来，再给支票拍张照片。

[配音]：在美国，访谈类的电视节目经历了诞生、发展和演进的曲折过程。涉及的内容和主题，从低俗的到高品位的，从哗众取宠的到严肃而有创见的。

奥普拉的节目在制作质量上总是占据着首位，从而在"艾美白天电视节目奖"和"终身成就奖"评选中获得了最高评价。

[同期声]奥普拉：你觉得应该是怎样的呢？

[嘉宾]：白人和黑人必须毫无隔离地共同生活在小镇上，没有别的出路。

[配音]：奥普拉善于即兴发挥，令人耳目一新，她不喜欢准备讲稿，喜欢用一种自在的无拘无束的方式。这种方式使她失去了当年新闻播音员的职位，却使她在竞争激烈的芝加哥成为一名家喻户晓的访谈类节目主持人。她愿意静静聆听嘉宾的倾诉，还勇敢地向观

众讲述自己童年的不幸遭遇。感动时她会流泪，喜悦时她也会毫无顾忌地开怀大笑。她希望通过自己的节目和亲身经历告诉女性朋友，每个人都可以超越苦难得到力量和新生。

[配音]：在白人男性统治的电视帝国获得一席之地后，奥普拉又将自己的事业版图拓展到了主持以外的娱乐领域中。

[同期声]奥普拉：上帝保佑我一定要让我出演这部影片。

[配音]：1985年，奥普拉在史蒂芬·斯皮尔伯格导演的影片《紫色》中争取到了梦寐以求的角色。

[同期声]奥普拉：我一辈子都在斗争，和我的父亲斗争，和我的叔叔们斗争，和我的兄弟们斗争。一个小女孩在家里根本找不到安全感，可我从来也没想到过自己不得不和家里的人斗争。

[配音]：奥普拉的银幕处女作非常成功，她的表演清新自然，毫不生硬造作。《紫色》获得了11项奥斯卡金像奖的提名，奥普拉也被提名为最佳女配角。不过，遗憾的是，这部毁誉参半的争议影片，最终没有获得任何一项奥斯卡奖。

1986年，奥普拉成立了自己的制作公司——哈普娱乐制作公司，成为第一个拥有自己的制作公司的黑人女性。同年，《奥普拉·温弗瑞节目》开始在全国137家电视台播出。接下来，《奥普拉·温弗瑞节目》连续16季占据日间脱口秀节目的霸主地位，获得34个艾美奖，其中7个是给主持人奥普拉的。

[同期声]奥普拉：我是奥普拉·温弗瑞，欢迎收看第一次在全国范围内播出的《奥普拉·温弗瑞节目》。

[配音]：电视节目的高收视率和大量的广告为奥普拉带来了丰厚的回报。奥普拉·温弗瑞成为炙手可热的明星主持人。

1985年，她结识了36岁的美国前职业篮球手斯特德曼·格雷厄姆，一个完全满足自己择偶条件的完美情人。他们相知相伴了二十多年，但奥普拉何时会和格雷厄姆结婚，直到今天依然是个未知数。

[同期声]奥普拉：我是一个"任性"的女人，只有我心甘情愿的事情我才会去做。我的生命中有一个伴侣，他不仅想让我坚持做我自己，而且不管我的梦想有多么大，他都会全心全意地支持我，我希望向大家介绍，支持我梦想的爱人——斯特德曼·格雷厄姆。他是一个非常好的男人。

斯特德曼：谢谢你。

[同期声]奥普拉:"土豆袋子",你们好!

[配音]:尽管节目大受欢迎,但奥普拉始终对自己过胖的身材耿耿于怀。她在节目中经常跟大家谈到自己的烦恼,讨论各式各样的减肥方法。1988年,在全美国观众的关注中,她又开始了一次严格而痛苦的减肥尝试,她成功减掉了30公斤。

[同期声]奥普拉:这些肉跟我减掉的30公斤脂肪相当,我根本拎不起来这么重的肉,但过去,我还带着它们到处走呢。

[配音]:兴奋并没有持续多久。几个月后,奥普拉的体重反弹,她甚至比原来更胖了。

[同期声]奥普拉:那个苗条的身材我只维持了两个小时,回家后我就开始猛吃,然后立刻长了两斤肉,到周末时我又长了5斤,接着我的体重就又像坐上了过山车。

[配音]:油炸薯片、薯条,各种各样的垃圾食品,奥普拉根本控制不了自己的食量。她意识到,自己的体重问题源自于对内心真实情感的拒绝和逃避。

[同期声]奥普拉的好友——盖勒·金:奥普拉对我说,我靠吃东西来掩盖自己内心的痛苦,我觉得自己一文不值,自己不该拥有这一切。她其实并不快乐。

[配音]:体重220斤的奥普拉开始练习长跑,依靠运动摆脱抑郁和焦虑。5个月后,她参加了半程马拉松的比赛。

[同期声]奥普拉:我们的目标是完成比赛,我们做到了,不过后半程确实跑得很艰难。

[配音]:奥普拉积极投身社会公益事业,大声疾呼保护被虐待儿童。1993年,在她的倡导下,当时的美国总统比尔·克林顿签署了《奥普拉提案》,将其写入国家法律条文,旨在建立针对儿童的性侵犯犯罪嫌疑人的国家数据库。

1987年,奥普拉成立了"奥普拉·温弗瑞基金会",为全世界需要帮助的人捐赠了多笔数额巨大的慈善捐款,帮助人们改善居住条件,送孩子们上学读书。

[同期声]"奥普拉现象"课程的大学教授——朱丽叶·沃克:由于经历了童年的坎坷和不幸,奥普拉非常关注儿童权益的保护,她希望能够帮助孩子们接受良好的学校教育。

[同期声]奥普拉:你们每个人都将得到一双崭新的运动鞋。

[同期声]奥普拉的好友——盖勒·金:她亲眼见到了南非孩子们的贫苦生活,她非常难受,她说,"我要给这些孩子们一天的快乐"。于是,她组织了"南非圣诞节礼物"活动,活动的内容就是给五万个孩子们分发他们最喜爱的礼物,那是非常特别的一天。

[配音]:奥普拉还捐款修建了"奥普拉·温弗瑞南非女子领导管理学院",希望为南非未来发展提供自强自信的女性领导者。奥普拉与好友纳尔逊·曼德拉一起主持了开工仪式。

[同期声]杂志主编——奥黛丽·爱德沃兹：奥普拉计划建立12所女子学校，她的人生目标就是为了帮助女性获得知识、权力和力量。她的一生都在为此而准备。

[配音]：2000年7月，奥普拉推出了精心策划的《O奥普拉杂志》。

[同期声]奥普拉：我想向你们介绍一个女孩，我们的《O杂志》，这就是我们的O。

[同期声]奥普拉的好友——盖勒·金：这本杂志让奥普拉能有机会和女性朋友们分享她的生活经验。

[同期声]奥普拉：每个月你都会看到一份全新的《O杂志》，人们不仅可以浏览上面的文章，细细品味、评论，还可以和周围的亲友分享。

[配音]：它以不可思议的速度成功。在短时期内拥有了250万读者，年收益超过1.4亿美元。奥普拉·温弗瑞在图书出版、电影制作、房地产、股票投资等多个商业领域获得了成功，缔造了自己的传媒帝国，从而成为最富有的非洲裔美国女性，资产超过25亿美元。1999年，在《财富》全美50位女强人排名中，奥普拉名列第26位；到了2002年，她已经排在了第10位；而在2005年度"福布斯名人排行榜"上，奥普拉·温弗瑞稳坐头把交椅。

[同期声]金融学家——苏兹·欧曼：奥普拉·温弗瑞的亿万财富不是靠好运气得来的，她不知疲倦地努力工作，每一分钱都是她凭借努力、胆识和智慧赚来的。

[配音]：2004年1月29号，奥普拉的亲朋好友和热情观众共同为她庆祝了五十岁的生日。2004年9月13号，在庆祝"奥普拉·温弗瑞"脱口秀节目开播19周年的庆典晚会上，奥普拉神秘地表示她要宣布一个意外的惊喜。

[同期声]奥普拉：我要宣布一个非常重要的决定，我已经策划了整整一个夏天，一个非常大的惊喜，我兴奋极了，根本睡不着觉。

[同期声]奥普拉的好友——盖勒·金：大家都在猜她是不是要领养一个孩子，是不是准备结婚了，是不是又要为南非的孩子们做点什么了，大家都猜错了。

[同期声]奥普拉：打开你们的小盒子，你得到一辆车，你也得到一辆车。

[配音]：现场沸腾了，奥普拉送给276名需要帮助的观众每人一辆庞蒂亚克G6跑车。

[同期声]奥普拉：我们告诉观众只有一个人能得到车，我们到处寻找需要帮助的人，看谁的车又老又旧，需要更新换代了，他们不知道其实每个人都能获得一辆跑车，我太喜欢这个小骗局了。

[配音]：2009年11月20号，美国著名脱口秀女王奥普拉·温弗瑞表示《奥普拉·温弗瑞节目》将在2011年9月9号播出最后一集。25年的时间，已经让这个节目成为美国文化的

一部分，而奥普拉也因为这个节目被《时代》杂志评选为21世纪最具影响力的黑人女性。有人说，《奥普拉脱口秀》的停播是一个时代的终结，但奥普拉却并不这样认为。

奥普拉已经与探索频道隶属的美国探索通信公司合资成立了"奥普拉·温弗瑞"有线电视网。

[同期声]奥普拉：1992年5月24日，我在日记中写道，有朝一日，我要拥有属于自己的有线电视网。今天，我要向大家宣布，我的梦想实现了。

[配音]这个有线电视频道将于2011年1月投入运营，奥普拉掌握了该频道50%的资本。对于曾经的脱口秀电视女王来说，一切皆有可能。未来，她将全心致力于打造自己更加强大的传媒帝国。

配音分析：
(1) 背景介绍

中央电视台科教频道大型栏目《人物》，以独特的视角、新颖的理念来关注现当代文明进程中那些显现出智慧光芒、卓越创造力和非凡品格的人们；关注富于奇思异想，敢于超越常规，勇于挑战极限的人们；关注重大事件的亲历者、目击者和为我们珍藏文化与传统的人们；关注在某些领域做出过特殊贡献却鲜为人知，而他们的创建又正改写着我们的生存状态与思想方式的人们。

本期节目的主人公是美国著名脱口秀女王——奥普拉·温弗瑞。

她是美国著名的"脱口秀"节目主持人、哈普娱乐集团董事长。她在图书出版、电影制作、房地产、股票投资等多个商业领域获得了成功，缔造了自己的传媒帝国，从而成为最富有的非洲裔美国女性。

1999年，在《财富》全美50位女强人排名中，奥普拉名列第26名。到了2002年，她已经排在了第10名。而在2005年度"福布斯名人排行榜"上，奥普拉·温弗瑞稳坐头把交椅，令麦当娜、安吉丽娜·朱莉等这一大串光彩照人的女明星望其项背。

她是一个黑人，又是一位女性，但在当时既"重男轻女"又"种族歧视"的美国，却获得了极大的成功。在贫民窟中长大的她，一直不停地学习，最终坐上了著名女主持人的宝座，被誉为家喻户晓的"脱口秀"女王，还在1998年当选为美国最受推崇的女性之一，仅次于当时的美国第一夫人希拉里。

她推出电视节目"读书俱乐部"，凡是她点名推荐的书，都无一例外地一夜走红成为

最畅销的书。她是出版界的"大红人",8次电视艾美奖得主,每月都会有著名杂志以她为封面,知名的黑人刊物把她列为"改变了世界的黑人妇女"中的第一位,更有人亲切地称她是"美国人的心灵女王"。

奥普拉说:"我生长在一个没有水电的屋子里,人们不会想到我的一生除了在工厂或密西西比的棉花田里干活之外,还能有什么成就。但我深信我可以用我奋斗的一生向世人佐证——事在人为的道理。"

(2) 解说角度

本片的解说以平视角度的讲述为主,用故事化的讲述与同期声、采访等内容交叉串联,形成一条讲述奥普拉由出道、成长直到成功的完整主线。

(3) 解说技巧

从解说风格上说,重点在于把握为外国题材和中国题材配音的风格差异。这种差异主要涉及以下两个层面。

首先是为同期声配音的层面。因为外国题材专题片中有较多外国人说话的同期声需要配音,所以可适当借鉴为译制片配音的人物语言风格来解说,从语音语调及发声特点上营造出外国人说话的西洋味。

其次是解说的层面。由于受同期声语言风格的影响,解说也应体现出这种西洋化的风格,才能做到与同期声的和谐衔接,并将同期声、音乐、音效有机地组合起来。

具体来看,这种西洋化风格表现为音色相对更为明亮,声调和语调尾音可以略带拐弯、稍向上扬,气息位置相对偏高,共鸣方式以口腔加微量鼻腔、头腔共鸣为主。相对于中国题材的专题片较为含蓄的情感表达风格来说,为外国题材解说,整体上要营造出明亮、热情、外向、华丽而有质感的声音色彩。

由于受西洋化解说风格以及气息位置偏高等因素的影响,解说的吐字发声分量应为轻度偏中度;表达技巧上,运用的语势应是较为平实的,并用叙述的语态营造出轻松介绍信息的氛围。另外,在句子的处理上,强调的部分应少而精,带过的部分语速要适当偏快,以轻快的节奏完成内容的解说。

4. 湖南卫视2011《快乐女声》回顾专题片(视频资料:3-6)

[解说词]:

想唱就唱,一句不经意的鼓励,转眼间已划过8年。

年年月月，耕犁梦田，蓦然回首，流光遥远。千千万万个爱音乐的少年，你们还好吗？

梦想总是艰难而热烈，坚持就是不计较得失对错。

相信你，相信我们，相信时间，相信音乐，相信美好。

今年的夏天，闪耀如昔。2011快乐女生在质疑的喧哗声中，毫不犹豫，放马开赛。沈阳、西安、广州、成都、长沙、杭州，六大唱区，绽放百花。

6月突围赛，48小时连城对决，满眼尽是收获喜悦。

7月15日，流火的时节，全国总决选纵情开唱。千万分贝的声音在问："快乐女生，你还能做什么？"

唯有坚守，唯有音乐，这是我们仅有的全部回答。音乐还在，梦想就在，梦想比人生更长，胆怯唤不回阳光，音乐的翅膀唯有前进！

女生城堡，平地惊雷，炫霸舞台，拔地而起。只看见那些爱唱歌的孩子，目光透亮、毫无惧色；只看见她们一无所依，除了追逐中的目标和梦想。

少年的壮志，怎么能折翅？勇敢的表白，需要万千精心的守护。

梦想是奢侈而漫长的大事，多么幸运，她们有一个好的时代。

青春的孩子歌声嘹亮，她们在葡匐艰辛的对抗中学习担当的重量；她们在飞翔的姿态里懂得爱的内涵；她们在物我两忘的快乐中一天天成长。

欢喜惦念，不问过往，今夜离别，该如何感谢？

感谢这个有爱的时代，让梦想的奇迹成为可能！

感谢所有评委不远千里保驾护航！

感谢所有媒体朋友呵护有加！

感谢幕后工作人员毫无保留地付出！

感谢所有观众不离不弃的爱恨！

感谢所有人在8年里对这个节目的包容！

感谢青春，友爱万岁！

2011快乐女生即将谢幕。今夜，除了终要走出城堡的孩子，我们也都将一一地挥手告别。海阔天高，霁月襟怀，先告别自己，才拥有世界。

2011，一个冷酷而温暖的寓言。

岁月骊歌，热烈声色，今年的夏天，你快乐吗？那些在舞台上全力以赴，为梦征战的青春笑容，你可记得？01号喻佳丽，02号李斯丹妮，03号金银玲，04号洪辰，05号付梦

妮，06号段林希，07号王艺洁，08号杨洋，09号苏妙玲，10号陆翊，11号DL组合，12号刘忻。

今夜过后，唯愿每个人心中的光，将照亮我们各奔东西的前程；唯愿吉光片羽的闪耀里，岁月风云起，日日好年华。

快乐女生，结束后，开始前，我们一直所梦想的，始终是，关乎自由、诚实、忍耐和一种永不舍弃的纯真。我们将永无止境地寻找，因为真理，对于生活和拥抱很重要。

远山人影，近水心田，锦绣时光，最后句点。

全国三强：洪辰、段林希、刘忻。

敢问今夜，谁是冠军？

2011快乐女生全国总决赛，

决战之夜，即将直播。

配音分析：

(1) 背景介绍

《快乐女声》是湖南卫视和天娱传媒从2009年5月起举办的大众歌手选秀比赛。节目规定，参赛选手必须是年满18周岁的女性公民。

该节目的前身是湖南卫视从2004年起举办的《超级女声》节目，两个节目合计共举办了5届，加上中间间隔举办的《快乐男声》，这类选秀节目在湖南卫视的播出平台上一共举办了8届。

2011年的《快乐女声》是这个节目的最后一届。总决赛开场前的这个回顾专题片，以本届选手为基础，对历届活动进行了完整的梳理与回顾，于当晚比赛开始前播放，起到了很好的历史传承与现场预热的效果。

(2) 解说角度

本片的解说应在平视的基础上带入仰视的感觉，重点在于营造大气磅礴、青春励志、昂扬向上的解说风格。

(3) 解说技巧

从吐字发声来看，整体吐字力度较强，分量较重，声音宽厚有力，通透响亮，尤其应注意增强辅音字头的摩擦感，以凸显8年时间里一路走来，节目、选手与工作人员一起经过的历练与成长，同时彰显出声音的气势与时代感；从表达技巧上看，要在重点语句上多

使用渲染情绪的技巧,将每个音节都注入浓烈感情,使解说真挚感人、厚重大气,同时富有魅力。

值得一提的是,整个片子的解说,在声音上,始终采用的是气足声实、大气磅礴的用声状态。这也是目前电视台里较流行的一种配音解说感觉。

具体来分析,这种状态的形成,除了解说情绪浓度的增加外,很大一部分技巧来自于对普通话拼音发音方法的调整。

在普通话语音理论中,有"声韵两拼法"和"音节两拼法"这两种不同的发音方法。"声韵两拼法",就是用声母与韵母拼合成音,例如音节"biao"的发音,就是直接将声母b与韵母iao相拼合。开始发音时,声母b会首先与韵头i相拼合,因为齐齿呼韵头i属于口腔开度较窄的音,所以这个音节的启口就是以窄口音形式开头的,然后再过渡到开度较好的韵腹a和韵尾o上。然而这样的发音方法无法迅速将韵母的韵腹部分打开,在表现大气磅礴的感觉时,总显得不太适用。

因此,我们推荐读者尤其是男性读者可在平常练习时,多找找"音节两拼法"的发音感觉。那么,什么是"音节两拼法"呢?仍旧以"biao"为例。

"音节两拼法"就是将音节"biao"的声母b与韵头i共同看作一个音节bi,然后直接与后一个音节ao相拼合。事实证明,bi+ao的音节拼合方式,能帮助我们快速打开韵腹,有效拉起韵母开度,有利于声音的通透响亮。而对应到这集专题片的配音中,在很多需要夸大发声的地方就运用了音节两拼的发音方法,较好地体现出了大气磅礴、浓情呈现、厚重激昂的声音状态。

二、实践训练材料

1.《故宫》第1集(节选)

2005年恰逢故宫博物院建院80周年,故宫博物院和中央电视台联合推出了大型电视专题片《故宫》。这部百集电视专题片的精华部分为12集,每集50分钟,于2005年在中央电视台一套黄金时间播出。其余部分根据国际市场的需求,经过改编向海外发行。

该片从建筑艺术、功能使用、馆藏文物以及从皇宫到博物院的历史转变这4个方面全面展示了故宫的建筑、文物和历史,采取"以物说史"的方式对所涉及的历史人物、历史事件和历史观点等进行重新解读,讲述了宫闱内不为人知的人物命运、历史事件和宫廷生

第三章 电视专题片解说

活，纠正了许多戏说类电视剧造成的人们对故宫及历史的误解。

《故宫》摄制组采用高清晰数字电视技术进行拍摄，从任何可能的角度，扫描、记录故宫的每一个细微部位，捕捉时间在这个宫殿群里划过的每一个轻微痕迹。

[解说词]：

是谁创造了历史？又是谁在历史中创造了伟大的文明？

公元1403年1月23日，中国农历癸未年的元月一日。这一天，生活在这块土地上的人们，依然延续着自古以来的传统，度过他们一年中最重要的节日——农历元旦。

这一年，人们收到的类似今天的贺年卡上，不再有建文的年号了。建文帝4年的统治，在一场史称"靖难之变"的战争后，成为往事。

公元1403年的大年初一，大明朝第三个皇帝朱棣，正式启用永乐作为自己的年号。这一年为永乐元年。年号的更替，随之带来的将是这个王朝的更多变化。

永乐元年，明朝的首都在今天中国南京。这座六朝古都自东汉时代起就被认为有王者之气。明太祖朱元璋将都城定在这里，并集中国两千年宫殿建筑之精华，建造了皇家宫殿。今天这座宫殿仅留下了这些遗址，但仍不失当年的气魄。

而此时的北京城在大明的版图上，还是朝廷的一个布政司，叫做北平。这里人烟稀少。朱棣11岁时被封为燕王，他和他的旧部们熟悉这里，对这个地方充满着感情。

永乐元年的农历正月十三这一天，朱棣按祖制祭祀完天地回到皇宫。当君臣们相聚一堂时，一个叫李至刚的礼部尚书，提出了一个建议。他说，我以为北平这个地方，是皇上承运龙兴之地。应该遵循太祖高皇帝，另设一个都城的制度，把北平立为京都。永乐皇帝，当即非常高兴地答应了下来。在这之后的几个小时里，将北平升为北京，成为王朝第二个京都的一道圣旨昭告了天下。

这个消息很快传遍了全国，而一座伟大的宫殿将由此诞生。

上天之德，好生为大。人君法天，爱人为本。四海之广，非一人所能独治。必任贤择能，相与共治。各尽其道，为民造福。

刚刚登基不久的永乐皇帝，用这样一道圣旨昭示天下，表达自己治理天下的理念。

从目前看到的史料中，我们可以发现，公元1403年的朱棣正处于一种十分微妙而不安的气氛中。作为一个从侄儿手中夺取皇权，刚登大基的皇帝，他面临太多棘手的问题。对反对他的建文帝旧臣的杀戮仍在继续。

杀了很多人以后，朱棣感到十分不安。他也曾询问身边的一位大臣茹常，我这样做会

不会得罪了天地祖宗？

更让他感到不安的是，攻入南京时，他的侄儿建文帝就在一场大火中神秘失踪，生死不明。尽管他按天子礼仪，给这位侄儿举行了隆重的葬礼。但后世的很多历史学家认为，当时被下葬的并不是建文帝本人。真正的建文帝，很可能已经逃亡在外。这件事成为朱棣最大的一块心病。

之后有一天上朝时，朱棣差点被御史大夫景清刺杀。

此事之后，朱棣在南京城里经常做恶梦。他或许更加强烈地开始怀念他的故地北京。

站在南京皇宫的遗迹中，我们不难想象，曾经在北方生活多年的永乐皇帝，可能越来越不喜欢住在南京。他开始谋划将第一京都迁往北京。

很快，当年的5月份，在一次临朝时，他对大臣们说："北京是我旧时的封国。有国社国稷，将实施国都的礼治。"然而皇上的建议，却遭到了大臣们的激烈反对。从那以后，朱棣谨慎了很多，他开始以迂回而秘密的方式，为迁都进行系统而缜密的准备。

公元1403年，由北平刚刚改称为北京的城市里，突然多了很多来自江浙等地的南方人。他们得到朝廷的应允，迁至北京，即可获得五年免缴税赋的优待条件。这些人普遍比较富有，很快便在北京做起他们以往在南方所经营的生意。同时在北京的郊区，也多了很多农民开始垦荒种地，大规模的移民工程开始了。

当浩浩荡荡的移民队伍涌向北京时，在距北京万里之遥的西北草原上，蒙古帖木儿大汗指挥的铁骑大军，已经向中原开拔。大明朝的北方又面临着威胁。

然而正当永乐皇帝准备布防迎战时，帖木儿却突然在行军途中病故。一场大战消于无形。

公元1405年6月，东南风吹起的时候，郑和受永乐皇帝的派遣率一支船队作远洋航行。带着永乐皇帝向世界展现大明国威的使命驶向茫茫的海洋。据说这次航行，也是为了寻找失踪的建文帝。

公元1406年8月，当郑和的舰队浩荡行进时，南京皇宫里发生了一件让朱棣高兴的事。我们已经无法考证，是出于永乐皇帝本人的暗中授意，还是大臣们自己揣摩上意的结果。总之，在这一天的朝堂上，以丘福为首的一群大臣，建议在北京修建一座新的宫殿，永乐皇帝非常愉快地接受了这个建议。

于是，一场浩大的工程拉开了序幕。

永乐皇帝开始派他的心腹亲信们奔赴全国各地，为这项巨大工程做准备。他们中有工

部尚书宋礼、吏部右侍郎师逵、户部左侍郎古朴。

这些人即将去往的地方,是四川湖广等地的群山峻岭。他们这次要去开采的是楠木。珍贵的楠木,多生长在原始森林的险峻之处,那里常常有虎豹蛇蟒的出没。官员和百姓们冒着危险进山采木,很多人丢失了性命。后世有人用"入山一千,出山五百"来形容采木的代价。

这里是今天紫禁城太和殿的内景,当年那些被砍伐的楠木,就是被用来制作这些柱子的。那些永乐时期巨大的楠木,在太和殿里早已难见踪影,这些巨大的柱子,是后来清朝由松木拼凑而成的。

这是公元2004年6月,故宫大修进行的一次运木工程。这些巨大的木材,通过现代的运输工具运到故宫,也是一项庞杂而艰巨的工作。

那么500年前,比这些木材巨大数倍的楠木,又是怎么运到紫禁城里的呢?

被派往四川的工部尚书宋礼,这样向皇帝描述了一次大木出山的传奇情景。有一天,山洪暴发,一株大木顺流而下。遇有巨石拦路,大木发出像雷鸣一样的巨响,撞击巨石。巨石裂开,大木完好无缺。后来,永乐皇帝将发生这一故事的那座大山封为神木山。

这只是一个特殊的例子。更多的木材,从川贵湖北的崇山峻岭中依靠天然的河流和修好的运河,输送到北京。

永乐时期为建造新的宫殿,而进行的采木工作,据说持续了整整13年。然而开采修建宫殿的石料,同样也很艰辛。我们在保和殿后,看到了这块故宫中最大的丹陛石。它是在明代,由一块完整的石头雕刻而成。而这样巨大的石头,是如何被运到这里来的呢?

据历史记载,这些石头都来自于北京西南郊房山的大石窝和门头沟的青白口。这里从明清两代跨越600年,直到现在还在生产汉白玉石头。我们终于在明朝史料中,发现了保和殿后那块石料的开采和运输过程。这块石料开采就动用了一万多名民工和六千多名士兵,而运往京城则更为艰巨。数万名民工,在运送石料的道路两旁,修路填坑。每隔一里左右掘一口井。在隆冬严寒滴水成冰的日子,从井里汲水泼成冰道。二万民工一千多头骡子,用了整整28天的时间,才运到京城。那些同样被费尽心力,运到紫禁城的巨石,大部分都被安放在故宫中轴线的御道上。

据现在的专家学者研究,这次宫殿建设的备料过程长达近十年。

在这十年中,北京逐渐成了大明王朝疆域内,最热闹、最庞大的建筑工地。这是今天我们用三维动画再现的,当年营建紫禁城时北京工地的景象。那些由此而生的著名工地名

第三章 电视专题片解说

称一直保存至今。

在这样一个浩大的工程中，能被历史记载下来的人，只有极少的几个。那些当年为这座宫殿付出辛劳的工匠，据说超过百万之多。他们中也不乏幸运者，有两个来自山西的工匠王顺、胡良，永乐皇帝视察工地的一天，看到他们的彩绘。皇帝扶着王顺的肩膀，对他称赞不已。

泰宁侯陈珪，公元1406年被任命为改造建设北京城及宫殿的总指挥。永乐皇帝在写给陈珪的一封诏书里说："要善待工地上的军人和民工，饮食和作息要有规律，不要过于劳累。你们要体谅我爱惜百姓的想法。"陈珪一直在北京监工，直到公元1419年去世，他没有等到紫禁城落成的那一天。

据历史记载，在参与这项工程的能工巧匠中，以老木匠金珩为首的二十多人被同时提升为营缮所丞。而其他一些著名人物，像负责石料制作的陆祥、负责工艺的蔡信，也都被历史记载了下来。

这里是现在的北京中南海。在600多年前，紫禁城尚未建成之时，朱棣的燕王府和紫禁城完工前的临时宫殿，就在这一区域的西北。

公元1409年，朱棣以巡狩的名义住在这里。从公元1409年至宫殿建成后的公元1421年，他在北京度过了5年又8个月。这使得大明朝的决策、军事和行政系统逐渐北移。跟随朱棣来到北京的一个叫王绂的画家，在这一时期创作了《燕京八景图》，用细腻的笔法描绘了那个时候北京的美景和风情。那个时期，北京逐渐呈现出一派欣欣向荣的景象。移民军户对郊区的屯田垦荒，使北京农业生产水平得到迅速提高。

北京对于这个王朝开始显得越来越重要。

2. 《大明宫》第6集《凤凰涅槃》

本片以中日考古队半个世纪以来在大明宫遗迹上的不懈研究为基础，从浩如烟海的史料及文物中探寻蛛丝马迹，更不惜斥巨资以数码技术还原这座绝世宫殿曾有的风姿与豪情。片子以大唐帝国的权力中枢——大明宫为载体，还原其建造、辉煌直到毁灭的历史过程，讲述了大唐帝国300年来荣辱兴衰的历史，通过大明宫跌宕起伏的命运，探讨了大唐盛世的诞生背景，揭示了大唐帝国衰退覆灭的历史根源。

[解说词]：

公元618年，大唐建立，定都长安城。在第二代皇帝唐太宗李世民的统治下，帝国逐

渐走向鼎盛。在立国四十五年之后，大唐营建了新皇宫——大明宫。大明宫中的唐高宗延续了贞观之治的辉煌，大唐的势力开始越过葱岭。唐高宗之后，一代女皇武则天接掌了帝国的大权，在她的统治下，社会安定，经济繁荣，大唐开始走向辉煌。

公元712年，唐玄宗登上帝位，经过一百年的积累，大唐终于达到了辉煌的顶峰，这就是中国历史上著名的开元盛世。然而，无比辉煌的开元盛世仅仅持续了几十年。公元755年，"安史之乱"爆发，大唐帝国自此走向衰退。公元762年四月，唐玄宗李隆基在孤独中死去。一年之后，持续了整整8年之久的"安史之乱"也落下了帷幕。盛世已成过眼云烟，凄风苦雨笼罩着整个帝国，但是，帝国的噩梦并没有就此结束，大唐的江山在风雨中飘摇。

"安史之乱"以后，大唐历代的皇帝都住在大明宫。大明宫依旧雄伟壮丽。但是，皇帝的心情与以前相比却大为不同。安禄山虽然消失了，但藩镇割据却愈演愈烈。大唐立国初期，帝国的权力集中于朝廷，从唐玄宗后期开始，地方的权力越来越大。"安史之乱"以后，藩镇的势力非但没有削弱，反而日益坐大。藩镇的长官节度使飞扬跋扈，眼中根本没有朝廷。

公元805年，李纯登基，他就是大唐的第十二位皇帝唐宪宗。礼节性的朝会之后，唐宪宗留下自己最信任的宰相武元衡和御史中丞裴元度。年轻的皇帝满怀激情，渴望恢复祖先的荣光。唐宪宗继位后，大明宫中一座并不起眼的宫殿开始影响帝国的命运。这就是延英殿。延英殿在宣政殿的西北方向，是一座普通的便殿。唐宪宗时期，延英殿开始代替宣政殿成为帝国真正的权力中心，能够在延英殿与皇帝讨论国事被大臣们视为一种荣誉。武元衡和裴元度力主打击藩镇，唐宪宗希望在他们的支持下彻底铲除那些肆意妄为的节度使。但是，没有人会想到，变革即将引来一场杀身之祸。

公元815年的夏天，阴雨连绵，非同寻常的寂静似乎酝酿着不祥的变故。六月三日的黎明，宰相武元衡像往日一样走出家门，前往大明宫。灾难就在这时候降临了。藩镇派出的刺客暗杀了武元衡之后从容撤退。恐怖的气氛笼罩着长安城。通向大明宫的上朝之路空空荡荡，暗杀事件极大地震动了朝野。帝国的官员心怀忧惧，躲在家中不敢上朝，大明宫一片死寂。史书记载，兵部的一名官员向皇帝哭诉，宰相在路旁被人杀害，凶手却逍遥法外，实在是亘古未有啊。这是唐朝历史上绝无仅有的惊天大案。延英殿中的唐宪宗孤独一人，悲痛欲绝。

在大明宫的北部，有一座壮观的道教建筑——三清殿。三清殿是大明宫内等级最高

的宗教建筑。它坐落在一个十四米高的大台上。由平地筑起这样大型的高台，在高台上修建宫室，这是大明宫中唯一的一处。自大唐建立以来，道教就被尊为大唐的国教。终唐一世，李氏皇族大都是虔诚的道教信徒。唐宪宗李纯也不例外。变革之路充满了艰辛，在惨痛的现实面前，复兴大唐的理想似乎遥不可及。晚年的唐宪宗沉迷于道教，开始追求长生不老。理想逐渐远去，道教追求的神仙境界或许是一种最好的解脱。根据唐代的史料推断，唐宪宗由于大量服食道士的丹药最终中毒而亡。明月初升，壮观的三清殿也无法掩盖大唐的凄凉。

"安史之乱"以后，除了跋扈的藩镇，宦官也逐渐成为大唐无法愈合的伤口。在唐玄宗之前，宦官的地位很低，自唐玄宗以来，受皇帝宠信的宦官开始越权，逐步干涉朝政。公元835年，迫不得已的皇帝制定了废除宦官的计划，但是，计划却被人泄露了。宦官开始报复，屠杀降临大明宫。在宦官的指使下，500名禁军闯入宣政殿西边的中书省，逢人即杀，600多人死于非命。丧心病狂的宦官命人关闭了大明宫的宫门，又有1 000多人被杀，更多的人随后被牵连致死。这就是大唐历史上令人发指的"甘露之变"。"甘露之变"以后，官员空位，大唐的朝纲形同虚设，大明宫空空荡荡。在延英殿的西边是宦官工作的内侍省。中唐以后，内侍省的宦官不仅掌管着皇家禁军，而且经常把持朝政。他们不仅可以废立皇帝，就连皇帝的性命也控制在他们手里。在大唐的历史上，至少有三位皇帝被宦官杀死。藩镇割据，宦官专权，大唐的天空再也看不到一点光芒。

公元875年，年仅14岁的李儇即位，这就是唐僖宗。李儇热衷于蹴鞠和马球，视娱乐为人生的最高境界。在大明宫，十多岁的少年皇帝为了练习蹴鞠的技艺经常废寝忘食。在李儇的心目中，帝国事务是别人的事情，跟自己似乎没有什么关系。李儇不知道的是，帝国的大厦即将倒塌。就在这一年，山东人黄巢起义。对于大唐帝国而言，这将是一场灭顶之灾难。在大明宫太液池的东南岸，有一座广阔的庭院，叫清思院。史书记载，清思殿曾安装了三千片铜镜，耗费了十万黄金和白金箔。帝国朝不保夕，但大明宫中的宫殿却越来越豪华。在清思殿的殿前，有一处宽阔的马球场，对于嗜好击打马球的唐僖宗而言，这里是一处理想的玩乐之地。公元880年，当黄巢的起义军向长安挺进的时候，唐僖宗正在清思殿主持一场耸人听闻的赌局。四名高级官员即将外放，每个人都想去富庶的地方任职，唐僖宗决定，用马球比赛的方式决定优先选择权，第一个击球进洞的人将去最富庶的地方任职。这就是大唐历史上臭名昭著的"击球赌三川"。在中国历史上，用这样的方式任用官吏，确实闻所未闻。唐僖宗喜好马球，由于皇帝的偏好，很多不学无术之人，因球技高

超而成为帝国的封疆大吏。曾经成就了大唐基业的科举制度早已败落，帝国的官僚体系已经是千疮百孔。

公元880年的冬天，黄巢的军队攻占潼关，长安已近在咫尺。在心腹宦官的挟持下，年轻的皇帝离开大明宫，逃出了长安城。像120年前的唐玄宗一样，唐僖宗也是一路向西，流亡蜀地。皇帝逃走之后，长安城一片大乱。军队及百姓争先恐后，闯入皇家府库，大明宫又一次陷入血雨腥风当中。公元880年12月初五，唐僖宗逃走的当天，黄巢的军队兵不血刃，进入长安。铁甲骑兵行如流水，络绎不绝。黄巢年轻的时候，曾经来到长安参加科举考试，考试虽然没有结果，但长安的繁华给黄巢留下了深刻的印象。黄巢写过这样一首诗："待到秋来九月八，我花开后百花杀，冲天香阵透长安，满城尽带黄金甲。"这首诗暴露出的不仅是一个人对权力的向往，还有对一个城市的渴望。对于黄巢而言，长安是繁华的象征，长安城中的大明宫就代表着至高无上的权力。经过数年的战争，曾经的秀才终于实现了自己的理想。公元881年年初，黄巢在含元殿称帝，大赦天下。但是，黄巢无法阻止农民军的大肆抢劫。曾经高不可攀的都城，如今就在他们的掌握当中。连续几天，农民军洗劫了这个世界上最富裕的城市。诗人韦庄亲眼目睹了农民军烧杀抢掠的暴行，也见证了一个繁华的都市如何变成一座废墟的过程。在现存最长的一首唐诗《秦妇吟》中，韦庄写道："华轩绣毂皆销散，甲第朱门无一半。内库烧为锦绣灰，天街踏尽公卿骨。"公元883年夏天，当黄巢退出长安时，官军又涌入城内，争货相攻，纵火焚烧，宫室里坊，十焚六七。在这次战乱中，大明宫的破坏最为惨重。包括含元殿和麟德殿在内，大明宫中的大多数宫殿被摧毁。

公元885年，黄巢兵败，唐僖宗终于返回长安，屡遭蹂躏的大明宫再也无法居住，唐僖宗只能迁入太极宫。大明宫就此结束了大唐权力中枢的历史使命。从建成之日算起，大明宫存世222年。

日落大明宫，大唐国运将尽。作为大唐的中枢，大明宫的命运和唐帝国的命运是紧紧相连的。唐长安城数次沦陷，大明宫也屡遭灾难。公元九世纪即将过去，在十世纪即将来临的时候，大唐帝国走向了尾声。

公元904年，一个叫朱温的军阀彻底摧毁了长安的宫殿和民房，挟持大唐的末代皇帝迁都洛阳，一同迁移的还有长安的居民。长安城被毁，大明宫彻底沦为废墟。这个曾经包容万千的城市，已经被肢解得支离破碎，不知道秩序和道德为何物了。这个盛名超过了历史上任何政治中心的城市，在历经了千万杀戮后，再也没有成为京都的可能。

公元907年，大唐帝国灭亡，立国289年。

在200多年的时间里，大明宫见证了大唐前所未有的荣耀，也目睹了这个大帝国不可逆转的衰落。大明宫毁灭之后，中国历史上再也没有出现过那样的宫殿，再也没有一个朝代在长安建都。中国文化的中心从此东移……

公元1957年，在大明宫毁灭之后1050年，考古人员走向了古城西安北部的一处废墟，残砖碎瓦被不断运走，湮没已久的文物陆续暴露在阳光下，沉睡千年的秘密被一步步地揭开。然而这时候，已经很少有人知道，满目疮痍的废墟就是昔日的大明宫——大唐的皇宫。自1957年以来，大明宫的考古已经持续了半个世纪，中国政府、联合国教科文组织、日本的学术机构以及来自世界各地的专家和学者，越来越多的人开始关注这个世界级的文化遗址。

公元2008年，在唐帝国消亡之后1101年，大明宫国家遗址公园工程启动。岁月的年轮已湮没了历史的痕迹，但是，时间抹不掉的是曾经筑就的荣耀。或许，在这个即将建成的国家遗址公园，我们可以回味大明宫曾经的辉煌；我们可以感受魂牵梦萦的大唐。在中华民族的历史长河中，没有一个朝代能够像大唐那样留给中国人无尽的想象，没有一座城市像长安那样，铭刻着中国人最为绚烂的记忆，没有一座宫殿像大明宫那样，寄托着中国人永远的向往。

大明宫，中华文明在巅峰时期永不磨灭的记忆……

3.《江南》第1集《在水一方》(节选)

专题片《江南》用大文化的视野，将抒情、叙述与思辨融为一体，全方位、多视点解读中国传统文化里一个富有魅力的意象，诠释吴越文化的灵魂以及江南的园林、山水、风俗、饮食、民居、市井、工艺和戏曲等，展现生态、形态和情态浑然天成的东方农耕文明、乡土建筑文化以及社会发展文脉等山河画卷，使我们在有限的地域中领略了无限的空间意韵和中华文明生气勃勃的创造力。

[解说词]：

女：就从这里开始吧。

周庄、同里或者乌镇，水乡的古镇在江南生长。在古镇上走一走，以这样的方式体会江南，我们细致而明确地感受到了江南的精神和风采。

水流在水里，风淡淡地吹着风。在这里，流水和流水，不就是江南翻飞的水袖吗？不

第三章 电视专题片解说

就是把江南舞动得风姿绰绰、灵秀飘逸的水袖吗？在朴实无华中超凡脱俗，在超凡脱俗中返璞归真，这水做的江南，这江南的流水啊。小桥、流水、人家，这是江南最灿烂的风花雪月，这是江南最根本的从前以来。

男： 十多年前，古镇的农民耕田的时候，掘到了一些石斧陶器和玉镯玉瑷，这一个发现，引起了文物管理部门的注意和重视，考古学家们从各地赶来，仔细看过了这些石斧陶器和玉镯玉瑷以后说道，这是崧泽、良渚文化时期的文物，离开现在，应该有5500年了吧。

5000多年前的古镇是什么样子，我们不能知道，我们只能知道，5000多年前，我们的先人，曾经在这里编织着生活，在这里的山下，在这里的水边，他们随意地唱着自己作的歌曲，一些鱼儿，悠闲地从他们身边游过。

我们不能知道，我们的先人从何而来，他们是千里迢迢赶来还是风尘仆仆路过，我们只知道，当他们和这一片山水相遇的时候，就毫不犹豫地留了下来。他们在这里开荒种田，纺纱织布，然后生儿育女。这一片山水，是我们的先人最初的家园。

我们也不能十分清晰地勾画出5000多年以来春夏秋冬的交替和风花雪月的演变，我们还是只能从古镇的一山一水一砖一石中，领略岁月浩渺和沧海桑田。

女： 江南的水乡都是这样的，一半是水，另一半是岸。

那一些石阶从水上升起，通到屋前宅后，水乡的生活和水紧密相连，水乡的生活就是水做的生活。

这一条河贯穿古镇，这一条河仿佛就是一棵大树，两岸的房屋，就是生长在这一棵大树上的树叶和果实了。上桥下桥，船来船往就是水乡古镇的日常生活。一些东西要送到镇里来，装船，一些东西要运到镇外去，还是装船。一些人要往镇外去，上船，另一些人回到镇上来，下船。古镇人家的一部分就是船，而船的一部分，就是古镇人的家了。

就这样看过去，古镇的河上，不就是一幅书法吗？水面是宣纸，船是写在纸上的行书，两岸的石驳岸，就是这一幅书法的装裱了。然后，河的两岸，就是街了，青石板铺砌的街。才下了一阵小雨，青石板显得光亮和明净。

许多年以前，小镇的街是用小石子铺砌的，叫蛋石街。今天的青石板，虽然少了蛋石街"雨天可穿红绣鞋"的诗意，但依然透着一丝苍古，并且溶入了古镇的人情风貌，很和谐。

男： 周庄的清晨大抵如此。

像往常一样，最先醒来的人生起了炉子，夜里面把煤炉熄灭了，不仅是节省蜂窝煤，

121

也是为了防火。然后街上有了买菜的人、扫地的人和上学的孩子。

老人下着店铺的门板。当地人把店铺的门板叫做塞板。这样的塞板在苏州已经不多见了，只有一些古镇还保留着。在今天看来，下一扇塞板，日子就翻过去一天。下完塞板的老人，独自在一边坐着。这一坐，就像是已经坐了百年。

对于周庄来说，百年就像昨天，老人记忆着昨天外婆唱的歌：摇啊摇，摇到外婆桥，外婆说我好宝宝，我说外婆蚕宝宝……外婆桥，上了年纪的人都这么说，外婆桥就在周庄，是富安桥？还是那双桥？还是……又说不清楚了。

这个桥，那个桥，周庄有许多的桥，周庄人每天都会走过这些桥，走过这些桥的时候，他们就没有想到，这些石桥日后会改变他们如清晨般宁静的生活。在周庄人看来，富安桥，或者双桥，几百年来，它们只是人们行走的路，或是老人邻居聊天的地。富安桥是周庄最老的桥，桥的四角建有四座高大的桥楼，这样的造桥方法在江南水乡难得见到。双桥交错着，斑驳的青灰色像清晨的残梦。画家陈逸飞先生那幅《故乡的回忆》就是取材于双桥。这双桥使陈先生名扬海外，更使周庄名扬天下。

女：白天，周庄的白天是属于旅游者的。今天周庄人的生活，是为远道而来的客人准备的。

坐在船上游览，这是游览周庄最好的方式。穿桥过洞，颇有情趣。每穿过一个桥洞就出现一种景色；每拐过一座桥堍，又另有一种意境。就像苏州园林，曲径通幽，又豁然开朗。好心情的旅游者听着船娘的歌声，触摸着穿竹石栏、临河水阁，就好像沾上了江南的好风水。

有一位诗人这样描述周庄：水乡的路，水云浦，进庄出庄一把橹。河水慢慢流，船橹慢慢摇，当年沈万山站在家中，指挥着他的大小船只进进出出，做着纵横四海的大生意。那情形一定繁忙，或许是鸦雀无声。

旅游者议论着沈万山的财富，说得最多的就是：南京的城墙有一半是沈万山造的。当年他还想犒赏朱元璋的军队，却不料因此惹恼了朱皇帝，被流放云南了。

男：多年以前，已记不清在周庄的哪条小巷的巷口，有一个德记酒馆，卖酒的人是女子阿金。因为阿金的美，引得南社诗人柳亚子、叶楚伧等人常去那里饮酒，他们为阿金写了许多诗歌，并把小酒馆叫做"迷楼"。"贞丰桥畔屋三间，一角迷楼夜未关，尽有酒人倾自堕，独留词客赋朱颜。"这是柳亚子《迷楼曲》中的句子。前辈的风雅让我们看到，滴雨的檐下，小镇的少女酤酒而归来，纤细的身影，在悠长的巷子里飘逸，而那把油纸伞，仿佛就是江南最诗意的岁月里，正在盛开的莲花。

4. 《当卢浮宫遇见紫禁城》第1集(节选)

该片由上海东方传媒集团有限公司和中央新闻纪录电影制片厂等联合出品,以艺术史为线索,根据卢浮宫的馆藏分类,将系列片分为12集,分别演绎古代中亚、埃及、希腊、罗马以及中世纪文艺复兴等不同时空背景下的东西方艺术演进历史,穿插各领域专家学者的最新评析,同时也呈现了卢浮宫和故宫依托宫殿建筑设立博物馆的精妙构思与创意。编导希望通过这部专题片的拍摄完成一次梳理,即以中国人的眼光、现代的立场来叙述艺术与历史,面向东方与西方,包容共同与差异,展现交流与碰撞。

[解说词]:

欧洲的博物馆之夜,一年只有一次。在这一天,卢浮宫和欧洲41个国家的2 000多座博物馆都会免费开放,直至凌晨。在深夜的呼吸里感受这些作品,这对于每一个热爱艺术的人都是一次难得的机会。午夜12点,卢浮宫里的博物馆之夜已接近尾声。

9 000公里之外,北京早晨6点。2个小时后,这里又将迎来新一天的客人。这天,卢浮宫第一次把文物搬到了古老的北京紫禁城,将要在午门为人们呈现拿破仑时代的艺术精华。这次展览跨越了千山万水,让两座宫殿相接。东方和西方借艺术相互对望,卢浮宫和紫禁城由此相遇。

伊莎贝拉,卢浮宫雕塑馆研究员,拿破仑一世展的策展人。每天9点,她都会准时来到卢浮宫。

穿过藏满雕塑的皮热中庭和玛丽中庭,走进封存着艺术和历史的大门。帝王的皇宫,成为人民的博物院,在这一点上卢浮宫和紫禁城,有着相同的际遇。

断头台竖立在稍后一点儿离这堆废墟几步远的地方,一个圆柱形的篮子用皮盖上,放在国王头颅要落下的地方,以便接住它。

法国文豪维克多·雨果在他的《见闻录》中,描述了法国大革命中处死国王路易十六前的情景。1793年1月21日上午十点,在狂热的呼喊中,国王路易十六被革命者押上了断头台,也许他还想回望一眼他的家——卢浮宫,但是这座他亲自参与设计的断头台非常高效,没有给他这样的机会。

这样的没落命运也降临在中国末代皇帝溥仪的身上。不过与路易十六相比,他还是幸运的。1924年11月5日下午四点,溥仪被冯玉祥的国民革命军勒令搬出了紫禁城。

1925年10月10日紫禁城神武门挂上了故宫博物院的牌匾,中国最大的古代文化博物馆在这一天成立了。

开放第一天,尽管票价要花半个大洋,但整个北平城依然万人空巷,来此观赏的有25 000多人。曾经森严的皇家禁地,从这时起开始走进了携家带口的平民百姓。皇帝的家和家里的一切,成为可以观赏的古物。私藏于深宫高墙里的一件件国宝,终于迎来了万千期待的目光。

故宫博物院成立之初大量汲取西方博物馆的建馆体制,而同样从皇宫变成博物馆的卢浮宫,也是故宫效仿的对象之一。

1793年8月10日,刚刚建立一年的法兰西共和国宣布卢浮宫成为中央艺术博物馆,正式对公众开放。

(资料来源:以上资料整理自公开播出的影视节目及电视专题片)

第四章
电视新闻配音

第一节 理论概述

　　新闻是对新近发生的事实的报道，包括消息、通讯、特写、调查和评论等。新闻节目不但能向全球观众实时传播最新消息与动态，还能针对大众关心的热点事件进行理性追问，展开深入调查。作为受众，我们足不出户，便可通过各种媒介轻松知晓天下大事。

　　每天，全国各级各类媒体都会播出大量新闻节目，按照地域特点可分为：国内新闻、国际新闻和本地新闻。而为了便于配音教学，我们主要从新闻节目播出的内容区别上入手，将新闻配音大致划分为时政类配音、民生类配音以及生活资讯类配音。

　　在新闻节目中，除了由主播负责新闻导语的口播外，新闻的主体和结尾部分大都是由新闻画面和配音解说来充当的。新闻主播的口播，不仅能为后面播出的新闻画面起到提示、引导和预热作用，还能集中概括新闻主旨，将节目清晰地分成不同段落；而新闻画面在节目中起到的则是陈述事实、展示细节等作用，并能通过屏幕将新闻现场最大限度地还原，以增强新闻的现场感与直观性。

　　然而，无论画面如何详细生动，新闻都还是需要配音解说的。因为配音不仅能使新闻画面具有更加确定的意义，还能使新闻主旨更为明晰，传播效果更加显著。因此，在各级电

视台日常播出的新闻节目当中,有大量的新闻画面需要专业人员来担任配音解说的工作。

新闻配音稿一般分为新闻的主体、结尾和背景3个部分,所以对于电视节目播音、配音的从业人员来说,掌握新闻稿件语言的特点、播报新闻的基本规律和方法以及新闻声画和谐的技巧都是非常必要的。

一、新闻稿件的特点

1. 新闻稿件的生命是真实性

新闻媒体的力量之源,是忠实地还原新闻事实,用事实说话,对事实负责,所以真实性也是新闻稿件的魅力所在、生命之源。具体来看,这种真实性主要体现在以下几方面。

(1) 新闻报道的"5个W",即时间、地点、人物、事件、原因是真实的。

(2) 新闻的信息源是可靠的。

(3) 报道所引用的资料、数据是可信的。

(4) 报道叙述事实的逻辑是成立的。

总之,没有事实的新闻不是新闻;不善于用事实说话的新闻稿件不是好稿件。

2. 新闻稿件的特性是新鲜感

所谓新闻,"新"就是它的特性与核心所在,一般指的是新近发生、内容新鲜和报道角度的新颖。具体来看:新近发生指的是新闻自身的价值;内容新鲜指的是新闻报道的信息是受众应知、欲知、未知的内容;而报道角度新则指的是能从不同角度反映同一主题,也可以从同一题材中寻找不同视角。

3. 新闻稿件的竞争力是时效性

新闻信息报道的速度,决定了媒体自身的话语权,也影响着一个媒体的公信力。凤凰卫视的成功,很大程度上源于对美国"9·11事件"及时、全面的报道。

二、新闻配音的形式

(一) 从画面与新闻配音词的关系上看,新闻配音有两种表现形式

1. 声画无须严格对位的新闻片

这类新闻片的画面与配音词关系不密切,画面中没有需要特别指明的信息。

例如：中央电视台《朝闻天下》(视频资料：4-1)

《国内金秋赏红叶 游客选择多》

[口播]：金秋十月正是观秋景、赏红叶的最佳季节。除了北京香山的红叶，其他地方的红叶也是别具风采。那么，哪儿的红叶最美？哪儿的红叶独具特色呢？我们一块深入来了解一下。在北京的秋天观看红叶呢，除了香山，还有许多值得一去的地方。像八达岭国家森林公园的红叶景观目前已经进入最佳观赏期。八达岭的空气较为洁净，红叶叶片也保存完整，在八达岭观看红叶呢，游客可以零距离地观赏，突破了许多景区游客只能远望红叶的局限。

[配音]：在北京的秋天观看红叶，除了香山，还有许多值得一去的地方。

八达岭国家森林公园的红叶景观，目前已经进入了最佳的观赏期。八达岭的空气较为洁净，红叶叶片保存完整。在八达岭观看红叶，游客可以零距离地观赏。

济南红叶谷景区是国家AAAA级旅游风景区。济南红叶谷景区一年四季景色各异，尤其是秋天的红叶，万山红遍、美不胜收。每年的十月下旬是济南红叶谷观赏红叶的最佳时期。

十月底正值天津南翠屏公园赏红叶的最佳季节，南翠屏公园的山体被大面积的植物覆盖，火炬树、红叶女贞、椿树、金枝槐、金叶槐、红叶梨等红黄相间，临近湖边，还有白色的芦花。另外，天津的盘山、八仙山、九龙山也都能观赏红叶。

每年逢金秋时节，木札岭景区内群峰秋色银红、树叶流丹，呈现出漫山红遍、层林尽染的自然奇观。有80多种红叶竞相斗艳，耀眼夺目，是伏牛山东段最佳的红叶观赏区。木札岭观赏红叶的最佳时期是十月底。

十月下旬到十一月上旬，是九寨沟观赏红叶的最佳时期，彩林、翠海和叠瀑所组成的完美组合为游客们呈现出了独一无二的绝佳美景。

在这条新闻片中，画面主要为各地红叶盛开美景的展示，形象生动，色彩丰富。整个画面中并无特别强调或者需要声音严格指明的地方，只是作为新闻配音的形象佐证而出现。所以配音时无须严格对照画面，只须遵照画面的起始点和结束点，并按照正常配音要求和速度录制后与新闻画面合成即可。

2. 声画必须严格对位的新闻片

因为这类新闻片的画面与配音词密切相关，画面中有需要特别指明、严格对位的信息，所以配音时必须同步对照画面，并根据画面的节奏和内容来合理安排配音位置。因此区别于广播稿件按意思处理的停连要求，电视配音的停连，是在参考画面节奏的基础上，再按意思来处理的。

例如：中央电视台《时政要闻》(视频资料：4-2)

[口播]：下面再来看时政要闻。

[配音]：10月30日，习近平在北京会见伊朗伊斯兰议会议长拉里贾尼。

10月30日，李克强主持召开国务院常务会议，讨论建立健全社会救助制度，推进以法制方式织牢保障困难群众基本生活的安全网。

10月30日，全国人大常委会立法工作会议在北京举行，张德江出席会议并讲话。

10月30日，张德江在北京与伊朗伊斯兰议会议长拉里贾尼举行会谈。

这条新闻为国家领导人会见外宾、日常工作的集中提要报道。片子信息密集，节奏明快。配音时，人物名字与人物的相关画面信息应一一对应，不能错位，所以配音节奏与停连的把握是非常重要的。

为了达到声音和画面同步，配音时可将稿件略微拿起，与监视器保持较合适的距离，这样便于同时兼顾画面与稿件信息，待准备就绪后播放新闻画面，并根据画面节奏、同期声位置与稿件的提示适时配音。

一般的声画对位，配音只要大体符合新闻画面的节奏，与同期声自然穿插衔接即可；而声画必须严格对位的新闻片，备稿时必须提前在稿件上做记号，标明准确位置与启口、落口时间，以提示自己在具体录制过程中加以注意。

(二) 从节目配音的形式上看，有4种新闻配音形式

1. 内容提要配音

内容提要一般处于新闻节目的开头，通过新闻画面的剪辑快速地对稍后播出的重要或主要新闻作简要提示，在节目当中起到提纲挈领、总起预告的作用。

例如：东方卫视《东方新闻》内容提要(视频资料：4-3)

上海世博会个人门票今起发售，"五一"小长假等指定日票销售火爆。
沪深股市创下本轮反弹新高，迎来七月开门红，沪指时隔一年重上3 000点。
湖北武汉遭遇27年来最大暴雨袭击，道路积水严重，全城拥堵6个多小时。
南京一司机醉酒驾车，导致5死4伤，孕妇惨死，胎儿坠落，新婚夫妻阴阳相隔。
也门空难一名少女奇迹生还，事故客机超龄服役19年，也门航空被爆存在诸多隐患。
伊拉克最大油田首次对外招标，中石油与英国石油公司联手获得未来20年开采权。

内容提要是用精练的句子，简明地对即将播出的主要新闻进行要点介绍，一般还伴有节奏感较明快的背景音乐。

在遵循播音、配音的基本要求，同时符合背景音乐情绪、节奏、基调的前提下，新闻提要配音的一般要求应为：力度稍强、起伏较大、语速偏快，整体状态积极而不失从容，力求呈现出丰富的信息量，营造新闻刚刚发生或正在发生的新鲜感。

2. 新闻消息配音

消息配音是新闻配音中最常见的一种。配音时除了要遵循新闻播音真实、客观、严谨、声音坚实和明亮等要求外，还必须遵循配音的基本规律，即声画对位、声画贴合、声画和谐。

画面是电视新闻的主要视觉符号。片中丰富的画面元素可将新闻现场更加真实、形象地展示在受众面前。可是，当需要精确、具体地表达一些信息，以及传达画面中的隐含信息时，单纯的画面元素就显得力不从心了。这就需要通过新闻配音语言准确地指明画面中的时间、地点、事件、人物、经过以及原因等新闻要素，通过画面与配音共同完成精确、具体的新闻信息传播。

例如：中央电视台《新闻联播》(视频资料：4-4)

《习近平在湖南考察 乡亲争相送柚子》

[口播]：中共中央总书记、国家主席、中央军委主席习近平在湖南考察时强调，坚定信心，扎实工作，坚持稳中求进的工作总基调，坚持稳增长、调结构、促改革、保民生，加快转变经济发展方式，加快实施创新驱动发展战略，充分利用有利条件，努力克服不利

因素，推动经济继续保持良好发展势头，实现全年经济社会发展预期目标。

[配音]：深秋的三湘大地，生机盎然。11月3日至5日，习近平在湖南省委书记徐守盛和省长杜家毫陪同下，来到湘西、长沙等地农村、企业、高校，考察经济社会发展情况，推动少数民族和民族地区加快发展。

湘西经济发展如何，扶贫开发进行得怎么样，老百姓生活还有哪些困难？习近平一直牵挂于心。3日上午，他从铜仁凤凰机场一下飞机，就乘车前往湘西土家族苗族自治州凤凰县廖家桥镇菖蒲塘村，察看成片的柚子林和桔子林，了解村里围绕扶贫开发发展特色产业的情况。他一路走，一路同村干部、农技人员和土家族村民亲切交谈，详细询问村里种植的水果的品种品质、生长周期、适宜土壤、产量价格，品尝了村里的水果，亲手帮村民摘下两个柚子。看到一筐筐、一担担水果摆满路边，习近平祝村民们水果产业发展越来越好，日子越过越好。习近平指出，全面建成小康社会，难点在农村特别是贫困地区，湘西是国家扶贫开发重点区域，党委和政府要更加重视这项工作，发挥自身优势，制定好目标，通过优化生产力布局、统筹城乡发展、加强对口帮扶等措施加快发展。扶贫开发要同做好农业、农村、农民工作结合起来，同发展基本公共服务结合起来，同保护生态环境结合起来，向增强农业综合生产能力和整体素质要效益。

这条新闻为较常见的时政新闻，报道内容为习近平在湖南考察的相关信息。因此配音语言就应符合一般的时政新闻风格，即整体体现出庄重、大气、稳定的新闻感觉。另外，由于新闻画面已经传递了一部分信息，因此配音的声音分量相较于新闻口播来说可相对弱化，以适应画面和听觉，达到声画和谐的效果。

3. 主播同步配音

随着媒体信息传播方式的发展与变革，在一些新闻节目当中也运用了这样一种配音形式，即新闻主播在播报完新闻导语后，直接为插入的新闻画面进行同步配音解说。

例如：中央电视台《朝闻天下》(视频资料：4-5)

《淘宝商城新收费规则引连锁反应》

[口播]：我们再来关注中国最大的B2C电子商务平台——淘宝商城因为修改收费规则，而引发的连锁反应。

淘宝商城10号发布的一个新的收费规则表明，[插入画面，主播同步配音] 2012年向商家收取的年费将从现行的每年6 000元调整到3万元或6万元两档。此外，商家作为服务信誉押金的消费者保证金将从现行的1万元，调整到1万元至15万元不等。与费用调整同时实施的是一套返还制度。因为不满这一收费规则，11号晚间开始，淘宝商城受到了数万名自称中小卖家的网民集体攻击，批量拍货再申请赔偿，或者是宣称要收货给差评再申退款。截至13号中午，共有数十家大型淘宝商城店铺相继出现了热卖产品下架的情况。

这种类型的配音，缩减了新闻节目前期制作的环节与流程，使播出的新闻信息密度更大、节奏感更强、时效性更鲜明。

当然，这种配音的形式同样也对新闻主播的业务能力提出了更高的要求。不仅要求较强的播读能力、敏锐的新闻洞察力和快捷的反应能力，还要求新闻主播能自然地在镜头与稿件之间调整分配注意力。

4. 新闻专题配音

新闻专题与新闻消息一样，都是以报道新闻事实为核心的，所以在表达手法上同样采用的是新闻语体。

电视新闻专题侧重于对新近发生、发现的重要或有价值的新闻进行深入、全面、细致的报道。相较于短、平、快的新闻消息来说，新闻专题不仅表现了全局、概貌，也充分反映了细节，能够较为全面地反映新闻事实的各个侧面。一般来看，新闻专题大多具有深度报道的特点。如中央电视台的《新闻周刊》节目，采用杂志型节目的编排方式，每周用45分钟时间，对本周值得关注与思考的新闻进行梳理和浓缩。节目在强调客观、公正、理性与时效性的同时，更追求具有深度的表达。节目组以独特的视角和语境，用与众不同的方式解读新闻，发出了属于《新闻周刊》自己的声音。

例如：中央电视台《中国周刊》(视频资料：4-6)

《本周特写：卖的不是地瓜》

[同期声]

老人：一斤、两斤、三斤、三斤半，七块钱。

[配音]：这位正在卖菜的老人家叫王永华，今年已经97岁了。在成都郫县团结镇，人

们每天都会看见他拉着车出来卖菜。

[同期声]

学生：看他拿着那个秤，手都会在那边抖，就感觉特别辛酸，特别不容易。

路人：回去，下雨了，衣服打湿了，快回去。

老人：让它打湿。

路人：你还想卖完哦？

老人：我把这几个南瓜卖了。

路人：你明天又卖嘛，万一下雨摔到你。

老人：不得不得。

[配音]：由于老爷爷卖菜的地方，就在成都理工大学附近，很多大学生看着这一幕，都很触动。

[同期声]

学生：毕竟这么大年纪了，出来谋生都不容易，而且老爷爷眼睛都不好。

[配音]：为了能帮帮老爷爷，邹迪挺发了一个微博，希望大家路过帮忙买一些，好让他早点儿收摊。这条微博迅速被大量转发。因为老爷爷卖的是地瓜，大家都把他称为"地瓜爷爷"。成都理工大学的很多同学都开始照顾"地瓜爷爷"的生意。

[同期声]

路人：他这么大年龄了，八九十了还出来做，不晓得他的儿女们是怎么想。

[配音]：97岁高龄，还每天独自出来卖菜，是家庭困难，还是子女不孝顺？周围很多人都很不理解。然而，来到"地瓜爷爷"的家才发现，事实并不像大家想的那样。爷爷有五个子女，原本生活在四川乐至县，两个儿子在成都打工干得不错，在郫县团结镇永定村还修了一幢五层小楼。

[同期声]

老人儿子：本来我们老家那些地方的人，都要劳动。下雨天他都要出去，走着，他心里就舒服，耍一天他都不习惯。

[配音]：从家到卖菜的地方，老人家拉着板儿车要走近三个小时，经常到晚上七八点了都不见他回来，家人都非常担心。为了不让他再出去卖菜，家里人也想过不少办法。

[同期声]

老人儿子：他说他要运动着，他的孙儿把他的架车藏起，把气给他放了，之后他就生

气,就肿脚。脚肿起多大,走都走不动,就突然得病。

[配音]:这位劳动了一辈子的老人家,即便已经快一百岁了,也还是闲不住。对于他来说,到底一天能卖多少,其实并不重要,重要的是享受这个自食其力的劳动过程。用他的话说是"耍起不安逸"。

[同期声]

老人:跑着精神点,在家里呆久了,呆出病就糟了。

为这种类型的新闻专题配音,需要在尊重新闻事实的基础上,带入一定的主观视角,仿佛在用自己的眼睛观察和认识这位97岁高龄的老人。在鲜明态度的支配下,将相应的情绪、情感注入声音中。配音要注重故事化表达的特色,加强细节表现与态度显露,整体语言风格贴近生活,接近讲话,既有声有情,又分寸得当。

三、新闻配音的要求

1. 把握好声画对位关系

声画对位是配音的基本要求,尤其在新闻配音当中。本小节的第二部分曾经提到过两种声画对位关系,一种是声画无须严格对位的新闻片,另一种是声画必须严格对位的新闻片。

若新闻画面中并无特别指明的对象,配音就无须严格对位,只要声音在画面范围内比例均匀地铺展开即可。所谓的比例均匀,是指配音词要在画面中均匀安放。例如画面有10秒,而配音只有8秒的情况,此时配音就可以稍慢一点进入画面,并适当放慢语速,以达到声音和画面的比例均匀。

而在声画必须严格对位的新闻片中,许多特指信息就必须用声音去严格贴合了。例如会议新闻中介绍来宾,人物的姓名与画面的节奏就必须同步,否则会出现张冠李戴的信息偏差,严重的将导致播出事故。

例如:中央电视台《时政要闻》(视频资料:4-7)

[口播]:下面请看时政要闻。

[配音]:12月30日,中共中央政治局举行第十二次集体学习,习近平强调提高国家文化软实力,关系"两个一百年"奋斗目标和中华民族伟大复兴中国梦的实现。要推动社会

主义文化大发展大繁荣,朝着建设社会主义文化强国的目标不断前进。

12月30日,2014年新年戏曲晚会在北京举行,党和国家领导人习近平、李克强、张德江、俞正声、刘云山、王岐山、张高丽等与首都群众一起观看演出。

12月31日,习近平和俄罗斯总统普京互致贺电,祝贺新年。同一天,李克强同俄罗斯总理梅德韦杰夫也互致新年贺电。

可以看出,这条新闻的声音与画面就是严格对位的。每说到相应的人名时,画面都正好出现对应的面孔,这就是我们所说的声画严格对位。也正是这样的声画对位,才更好地体现出了新闻配音的严谨性、真实性与现场感。

2. 处理好配音与口播导语、现场同期声的接续关系

导语是消息的开头部分,紧接在消息电头的后面,一般以简要文字突出最重要、最新鲜或最具吸引力的事实。在电视新闻节目中,新闻导语一般由新闻主播以口播的方式呈现,而新闻的主体、背景等部分则以新闻画面加配音的方式呈现。有时为了保证新闻的真实性、体现新闻的时效性与现场感,在口播、配音之外,也会有大量的现场同期声穿插其中。

要想提高新闻配音的质量,很重要的一个技术环节就是要把握住配音与口播导语、现场同期声的接续关系。在主播口播导语时,画面上展示的是主播自身形象及新闻标题等信息,因此新闻的核心事实主要是靠主播的语言来传递的,此时就应适当增强口播语言的力度,略微提高音高,使声音的分量变重,以强化信息传播的效果;而口播结束进入配音时,由于主播已在前面介绍过本条新闻的核心事实,加上新闻画面也已清晰地呈现了一部分信息,因此配音语言就应略微弱化,适当降低音高、音量,减弱声音的分量,以达到声画和谐的效果。

例如:湖南经视《经视新闻》(视频资料:4-8)

<center>《他乡过年也精彩 暖意融融大学城》</center>

[口播]:在长沙市部分大学校园,今天也是暖意融融,全省500多名留校的学生齐聚一堂,热热闹闹地过小年。

[配音]:进门就是一盆烧得正旺的炭火,年味一下子就升腾起来。再往里走,歌声与笑声扑面而来。

第四章　电视新闻配音

虽说是第一次在中国过年，来自土耳其的韩佳却坚持要入乡随俗，不用叉子，用筷子。不过，夹鸡肉这个再平常不过的动作，韩佳却夹不起来，只能用筷子捞。虽说有点吃力，可是外国孩子却乐在其中，看中的就是这份中国味。

[同期声]：（略）

[配音]：留校的500多名学生里，也有一大半是本省的学子，日益严峻的就业形势让很多临近毕业的大学生选择在长沙留守。回家不急，工作急，成为校园留守族的心声。

[同期声]：（略）

[配音]：副省长李有志代表省委省政府对所有湖南留校学生送上了节日的祝福和问候。电话卡、食品、生活用品，组成了新年礼包，也为孩子们送上了一份冬天的温暖。

过年，是中华民族的传统习俗，每到这个时候，回家过年便成了千万在外游子的共同心愿。但每年也有许多因各种原因而无法回家过年的人，例如这条新闻中500多名来自全市各大高校的大学生。他们相聚在一起过年，现场除了年味外，也洋溢着幸福、青春的气息，以及对来年美好生活的向往。

具体来看，主播播导语时的语气是略带兴奋的，由主播画面转到新闻画面时，是一盆烧得正旺的炭火的镜头，这种形象感极强的画面，预示着新年一切红红火火。所以配音在衔接时，不但要在情绪上体现出过年的兴奋感，还要有一种带着大家到现场一探究尽、感受年味的喜悦感。

一般来说，处理与现场同期声的接续关系，需要注意以下两种情况。

(1) 配音结束接入同期声的情况。要把握住"引入"的心理感觉，将配音的尾音略微上扬，达到衔接、领起和进入的效果。例如这条新闻说到外国学生在中国过年，"看中的就是这份中国味"时，便接入了同期声的采访，此时就要把握住配音"引入"同期声的感觉，尾音稍向上扬，在心理上要有"请看""请听"等细微的内心活动，以达到结构上串成线、抱成团，听觉上醒耳、流畅的衔接效果。

(2) 同期声结束进入配音的情况。若配音内容继续刚才的同期声所述，则应接着同期声的音高、音量平直铺展进入配音；若配音内容另起一层，则应缓一拍接入，并把握住转换层次、另起一层的心理感觉，以错开同期声的音高，另起音高，并通过语气的转换衔接，自然引入下一层次的内容。例如从"留校的500多名学生里……"这一段开始，讲述的就是另一层次的内容，所以配音就不用与前面的同期声衔接得过于紧密，可以稍顿一

拍，再另起音高。

3. 把握好语言的分寸

语言的分寸主要是指语言显示出的是非、爱憎的程度区别。态度、感情的不同是导致语言分寸不同的决定因素。一般来说，语言的分寸至少可以用重度、中度和轻度来区别表现。

新闻配音的语言分寸，在严格遵循新闻播音规律的同时，还有自身的一些特点。首先，新闻配音是新闻口播的延展和细化，是对具体新闻事实的从头说来和细节表现。所以在遵循新闻播报规范的同时，语言会更加清新自然；其次，在相对客观的态度支配下，新闻配音的情感表达显得更为人本化，配音语言接近生活化的讲述，使新闻呈现出贴近生活、平易近人、自然真实的效果。在这里需要特别强调的是，态度是决定语言分寸的核心与根本。

例如下面两条新闻，由于报道的事情性质不同、影响不同，所以配音的态度也是有鲜明区别的。

第一条新闻富有浓郁的生活气息，鲜鱼口老街旧貌换新颜，为街坊邻里带来美食的同时，也象征着传统文化的复苏与传承。语言分寸应把握在中度，用一种赶集看热闹的兴奋情绪，清新明快的基调，以及描绘的语态来配音，寓情于声，感染受众。

例如：中央电视台《新闻直播间》(视频资料：4-9)

<center>《北京：570岁鲜鱼口重开街，美食成亮点》</center>

[口播]：在老北京城，鲜鱼口街很有名，有一则将北京地名串在一起的对联，"花市草桥鲜鱼口，牛街马甸大羊坊"，其中的"鲜鱼口"说的就是它。已经有570多年历史的鲜鱼口商业街，于昨天开街了。

[同期声]：(略)

[配音]：伴随着京城叫卖大王臧红老爷子响亮的开街吆喝声，拥有570多年历史的鲜鱼口，今天重张开街。

修缮后重张开业的鲜鱼口街，以鱼为元素的各种装饰、设施，尤其生动抢眼。街区内的各色砖雕、井盖、城市家具、路灯都以鱼为主题。新开街的鲜鱼口街，定位在京味特色、美食经典、鲜鱼口老字号美食街。我们熟悉的北京老字号"便宜坊烤鸭店""天兴居炒肝""锦芳小吃""永丰油面""炸糕新""锅贴王"等都汇聚在这条老街上。附近的

老街坊和居民们也纷纷趁热闹赶来尝鲜。

[同期声]：（略）

第二条新闻报道的是校车严重超载、幼儿安全堪忧的消息。校车安全事故的频发，引起了社会各界的广泛议论与关切。就在相关主管部门加紧采取措施保障校车安全的同时，仍有一些地方的学校对安全问题视而不见，违章超载。

例如：中央电视台《新闻直播间》(视频资料：4-10)

《"校车"严重超载 幼儿安全堪忧》

[口播]：记者日前跟随河北交警在保定和邯郸分别查获两家幼儿园严重超员的校车。其中，一辆核载6人的车里，居然塞下了32个孩子。

[配音]：下午5点，保定市交警二大队执勤民警，在保定五四路与东二环交叉路口发现两辆面包车内，或站或坐，挤满了四五岁的孩子。

[同期声]：（略）

[配音]：交警仔细清点后，发现核载6人的金杯面包车搭载了32个孩子，连同教师和司机，总共是34人，而全顺面包车核载8人，实际载客20人，两车均严重超员。

[同期声]：（略）

[配音]：经查，这两辆超员面包车同属于保定市北市区的一家幼儿园，自2005年起，就一直用来接送孩子。记者跟随民警护送幼儿园孩子回家，家长们对此却含混其词。

[同期声]：（略）

[配音]：家长支支吾吾，幼儿园的负责人如何解释呢？

[同期声]：（略）

[配音]：值勤交警依法对两名司机进行了处罚，暂扣了超员车辆，并通知了幼儿园主管部门，对幼儿园负责人做进一步处理。在河北邯郸市磁县，早上8点，值勤交警发现一辆未悬挂前牌照、满载幼儿的大面包车。打开车门后，交警发现，车内被不同年龄的幼儿挤得严严实实，车上还有一名接送学生的女教师。

[同期声]：（略）

[配音]：而这辆大面包车的核载只有11人，严重超员。另外，这辆只悬挂了后牌照的

大面包车，不仅没有办理正规校车手续，而且没有年检，是从邯郸市临漳县接孩子们到磁县城区一家幼儿园上学的黑校车。司机所持驾驶证也与准驾车型不符，经过协调，磁县交警安排车辆安全转送了这些幼儿学生。

对这条新闻所报道的校车严重超载现象，配音的态度应为批评、反对、不赞成，语言分寸把握为重度，并注意通过重音、语气与基调的处理，体现新闻的引导性。值得提醒的是，不能因为批评就传递出盛气凌人、高人一等、教训人的感觉，要注意以理服人。

四、新闻配音的语言技巧

(一) 吐字用声

相对于新闻口播来说，新闻配音的吐字用声整体分量要轻一些，具体表现在以下几方面。

1. 单位时间内的吐字密度更大

有的初学者认为，加大单位时间内的吐字密度就是加快速度。这种观点有一定道理，但不尽然。单位时间内的吐字密度，是由每个字在句子中所占有的比重来决定的。以一分钟为例，每个字占的比重越大，一分钟内吐字的数量就会相应减少。根据播音的吐字归音理论，我们可将一个字看做字头、字腹和字尾3部分。吐字时，字头要叼住弹出，字腹要拉开立起，字尾要弱收到位。

因为字腹是一个字的主要部分，故加大配音时的吐字密度，实际上就是要适度压缩字腹拉开立起的幅度，以缩小每个字在句子中占有的比重，从而有机、有效地加大单位时间内的吐字密度。

2. 吐字力度相应减弱

为了达到声画相适应的目的，同时避免因声音过强而干扰画面信息，新闻配音的吐字力度一般都会适当减弱。具体表现为减弱字头叼住弹出的力度，使发音更加生活化、平实化、讲述化。

3. 小实声用声，弹性换气

一般来说，新闻配音的用声以小实声、收着说、平直叙述的感觉为主。这就决定了我们使用的气息控制更多地是以就气、补气、偷气为主的灵活而有弹性的换气原则。

(二) 配音表达

1. 备稿

备稿是落实宣传目的的过程。宣传目的是纲，纲举而目张。只有紧紧抓住宣传目的这个纲，配音才有可能准确、生动、鲜明地传达新闻中的核心信息，使新闻充满时代气息和生命活力，而不至于沦为形式上的声音加画面。实践中发现，部分从业人员配出的新闻千篇一律，没有生命力，这与观念上对备稿不重视是有直接关系的。

针对具体的稿件而言，新闻配音的备稿需要从3个方面着手。

(1) 备稿件

要通过看稿整体把握稿件的内容、基调和传播的核心主旨，并用心去感知稿件中的人、事、物，做到有动于衷；要明确稿件的播出目的，即新闻播出所要达到的社会效果，做到心中有数、目的明确；要将句子合理、有机地归堆抱团，使配音语言更加自然紧凑。遇到稿件中有拗口的句子、外国人名和生僻字等，也要加以标记，以示提醒。

(2) 备配音风格

配音风格是作品在整体上呈现出的具有代表性的独特面貌。由于不同新闻内容的差异，配音的风格会随之产生细微差异。就新闻类型来看，时政类新闻的配音，语言会呈现大气从容、准确清晰、清新明快、平稳客观的风格；民生类新闻的配音，语言一般轻松自然，呈现出近似老百姓茶余饭后聊天闲谈的感觉；生活资讯则要体现出平易、亲和、分享、热情服务的语言样态。通过备稿对不同类型的新闻风格加以了解，能帮助我们更好地传达新闻信息、诠释新闻内涵。

(3) 备画面与同期声

备画面与同期声一般有两种情况。第一种是新闻画面和同期声已事先编好，根据画面来配音的情况。在时间允许的前提下，可结合配音稿将已知画面和同期声快速了解一遍，做到对新闻的现场情况、基调气氛、配音风格心中有数。另一种是先配音，再根据配音来编辑新闻画面和同期声的情况。因为配音时没有画面与同期声作参考，所以我们要依据日常实践中对新闻现场画面与声响的积累，结合稿件描述，合理、恰当地在脑海中还原新闻画面与同期声。值得注意的是，对新闻画面中人、事、物、声的想象未必要非常具体，但一定要有现场真实感和画面动作感，只要能通过想象起到调动思想感情运动的目的即可。

总之，认真备稿是提高配音质量的重要环节，是语言基本功积累的体现，也是配音语

言正确创作道路的开始。

2. 停连

停，是停顿的意思；连，是连接的意思。停连是播音语言的重要技巧，掌握停连就是要学会使用播音语言的标点符号，也就是要通过停连的技巧抛开文章标点符号的束缚，使语言更为流畅自然，更好地传情达意。播音语言使用停连的原则是该停则停，该连则连，串成线，抱成团。

但在新闻配音的过程中，除了上述要求外，配音语言也有其自身的停连特点。具体分析如下：

一条新闻片是由新闻画面、配音和同期声共同组合而成的。从信息的表达来看，画面、配音和同期声各自承担着一定的信息含量。与广播单纯靠声音传递信息的特点相比，电视新闻中的很多信息都已由画面和同期声表现出来了，所以配音所需传递的信息就会相应减少，这也就决定了新闻配音的声音要与画面、同期声相适应，整体呈现出少强调、带得更多、多连少停的特点。需要注意的是，配音的停连处理总的来说还是由内容决定的，但也必须结合画面的速度与节奏综合考虑。例如，新闻口播中采用的一些强调性停顿、表现过程的停顿或者顿挫的一些语节，在配音时就可一带而过。即便是必须停顿的地方，其停顿的时间也会相应缩短。

3. 重音

在稿件中，那些揭示主题、体现目的、抒发感情、感染受众的部分就是重点，也就是表达时需要强调的重音。重音的表达，常常是与话语目的联系在一起考虑的。在新闻配音时，因为播音员的口播已将新闻事实概括播出，加之新闻片的画面形象丰富，所以很多在口播新闻时该强调的重点在配音时就不用再强调了。即便是必须强调的内容，也更多是采用低中见高的小幅度声音起伏或快中显慢的节奏变化加以凸显。

4. 语气

语气是思想感情运动状态支配下语句的声音形式。它包括两个方面：一是具体的思想感情；二是具体的声音形式。思想感情决定声音形式，声音形式对思想感情有反作用。这就要求我们配音时对所说的内容要有态度，要产生与之相适应的思想感情，并通过思想感情来支配声音表达的分寸。需要注意的是，语气的使用离不开对具体语句的考量，加之在新闻配音整体偏快的节奏等条件制约下，重音和停连等技巧发挥的作用将受到一定限制，所以新闻配音所表现出的声音变化，将更多地以语气变化的形式显现出来。

5. 节奏

节奏是针对全篇的声音形式而言的。一般来说，新闻配音的节奏是偏快的，这样既适应了新闻画面，传播的信息量也随之增大。需要注意的是，新闻配音的本质是传播信息，配音应做到快而不乱、快而清楚、快而稳当。而少部分初学者盲目追求快节奏配音的感觉，忽略了新闻的准确与清晰，导致受众听不清、听不明，这是不可取的。

第二节 时政新闻配音

一、时政新闻配音的要求

时政新闻是关于国家政治生活中新近或正在发生的事实的报道，其播报与配音工作对播音员、主持人和配音员的语言功力有着较高的要求。时政新闻配音严格遵循新闻播音的规律，严谨客观，声音坚实、明亮。但较之新闻播音来说，讲解性更强，咬字力度适中；配音语言相较于播音员的口播语言来说，用声偏低，语速较快，呈现出从头说起、详细介绍、松弛自如、清新明快等特点。

例如：中央电视台《新闻直播间》(视频资料：4-11)

《教育部：今年中央财政安排逾150亿元支持农村义务教育学生营养改善计划》

[口播]：记者今天从教育部获悉，2012年中央财政已经累计安排专项资金150.53亿元，用于支持实施农村义务教育学生营养改善计划。

[配音]：根据农村义务教育学生营养改善计划的要求，供餐形式以完整的午餐为主，无法提供午餐的学校可以选择加餐或课间餐。供餐食品特别是加餐应以提供肉、蛋、奶、蔬菜、水果等食物为主。不得以保健品、含乳饮料等替代。

为确保农村义务教育学生营养改善计划顺利实施，中央财政近期下达了2012年秋季学期第二批专项资金22.85亿元，用于集中连片特殊困难地区农村义务教育学生营养膳食补助。

同时下达2012年地方试点中央奖补资金15.41亿元，对各地在国家试点地区以外的贫

电影电视配音艺术(第2版)

困地区、民族地区、边疆地区、革命老区等地开展地方试点。中央财政根据地方财政投入情况，按5∶5的比例予以奖补。至此，2012年中央财政共安排专项资金150.53亿元。

中央财政对中西部地区和东部困难地区学校实施营养改善计划所需食堂建设改造资金，按5∶5的比例给予奖励支持。中央财政近期还下达2012年农村义务教育薄弱学校改造食堂建设专项资金93.76亿元。至此，中央财政已经累计安排农村义务教育薄弱学校改造食堂建设专项资金194.2亿元。

据了解，目前各地正按国家规划要求加快食堂建设工作，力争到2013年底前基本完成集中连片特殊困难地区学校食堂建设和改造工作，到2015年底前基本完成中西部地区和东部困难省份其他地区学校食堂建设和改造工作。

这条新闻的配音稿很好地充当了口播的延展和细化，所以在配音时要把握住承上启下、接续传播的心理感觉，调整语言表达样态与分寸，处理好口播和导语的承接，诠释出新闻的细节，体现出新闻的完整感和层次性。

二、案例分析

1. 中央电视台《新闻30分》(视频资料：4-12)

《撤销地级巢湖市 做大合肥城市圈》

[口播]：安徽省今天上午正式宣布撤销地级巢湖市，并对原地级巢湖市所辖的一区四县行政区划进行相应调整，分别划归合肥、芜湖、马鞍山三市管辖。

[配音]：根据国务院的批复，撤销原地级巢湖市居巢区，设立县级巢湖市，以原居巢区的行政区域作为新设的县级巢湖市的行政区域。新设的县级巢湖市由安徽省直辖，合肥市代管。原地级巢湖市管辖的庐江县划归合肥市管辖，无为县划归芜湖市管辖，和县的沈巷镇划归芜湖市鸠江区管辖，含山县、不含沈巷镇的和县划归马鞍山市管辖。

安徽现有行政区划是在沿袭历史的基础上形成的。虽然几经调整，但中心城市规模偏小，政区规模差距较大，划江而治等问题比较突出。水系，特别是巢湖的管理体制不顺，对现阶段经济社会发展已经形成很大制约。安徽省相关人士认为，此次行政区划调整，将有利于加强巢湖流域综合治理，全面提升皖江地区中心城市建设和承接产业转移水平，培

育引领安徽发展的核心增长极。安徽省计划9月10号前基本完成这次区划调整的人员安置等主要工作。

这是一条有关行政区划调整的报道。口播部分扼要介绍了安徽省宣布撤销地级巢湖市，设立县级巢湖市，并将剩下辖区划归其他三市管辖。在配音部分，要将表达的重点放在解释此次调整的具体实施方案上，并注意通过逻辑重音的处理准确传递话语目的。同时对于目前尚且存在的问题要解释清楚，对调整后将达到的预期效果，声音要积极肯定，以起到良好的宣传效果。

2. 湖南卫视《湖南新闻联播》(视频资料：4-13)

《市州两会巡航 长沙：建设国际文化名城 推动文化大发展大繁荣》

[口播]：昨天闭幕的长沙市两会提出，集中力量打造湘江文化产业带，环岳麓山文化创意产业圈，将长沙建设成为国际文化名城。

[配音]：昨天下午，国家旅游局授予岳麓山—橘子洲景区为国内旅游景区最高等级——AAAAA级景区。今年，长沙将围绕湘江和岳麓山打造具有长沙地域风情的城市标识，坚持把文化创意作为转变经济发展方式的动力引擎，加速文化创意与科技、商贸旅游的深度融合。每年，将投入1亿元的文化产业引导资金，扶持一批产值过50亿元、100亿元的大型骨干文化企业。力争2015年，文化创意产业总值逾2 000亿元。

[同期声]：(略)

[配音]：刚刚过去的2011年，长沙地区生产总值达5 600亿元，辖内财政收入迈过千亿大关。今年长沙将加快转变发展方式，大力保障和改善民生，全面推进创业之都、宜居城市、幸福家园建设。

这是一条关于长沙市打造新型文化产业圈的新闻。口播部分已经简要地阐述了长沙市两会针对这一项目制定的计划目标，即打造湘江文化产业带、岳麓山文化创意产业圈，将长沙建设成为国际文化名城。

配音部分要将重点放在对具体实施步骤的解释说明上，明确应强调的重点词汇。由于该新闻讲述的是市政建设规划内容，因此在配音过程中应把握住语速适中、阐述清晰、情绪积极饱满、总体节奏明快、大气而稳重的感觉。要着力描绘经济和文化结合发展的宏伟蓝图，点明这一举措对该地区未来发展的深远影响。

三、注意事项

1. 声音过强，影响声画和谐

区别于新闻口播，时政新闻配音的声音往往需要适度弱化。根据前面对口播与配音特点的阐述，新闻口播主要以播音员的有声语言和副语言作为信息传播载体；而新闻配音则是与画面、同期声和字幕同时作为信息传播载体共存于单位时间内的，若一个信息载体单方面表现得过强，就会影响其他信息传递的效果。为了使声音与画面有机融合，如前面所述，时政新闻配音的声音应按照力度适当弱于口播、音高略低于口播、速度略快于口播的要求来完成。

2. 对新闻语句雕琢过多，影响语言速度

新闻画面的加入，使新闻的信息量加大了，很多细节性的信息已经通过画面得到了较充分的体现，所以配音时在基本事实介绍清楚、态度准确的前提下，无须对新闻语句过多雕琢，以免造成节奏拖沓，影响声画对位。

3. 错把客观当成无态度

新闻口播与配音都要求播音员带着严谨客观的态度对稿件进行处理，但是客观是相对的，并不是无态度、无感情地念字。

一般来说，处理国内新闻时，我们的态度会根据新闻内容进行一定的变化与显露，当然这种显露应是相对客观、不违背新闻事实的；处理国际新闻时，在尊重事实的前提下，我们往往会将态度处理成一种不褒不贬的客观，这也是符合我们国家相关外交政策与立场要求的。结合日常听、看节目的综合感受，我们就会发现，国际新闻相较于国内新闻来说，配音语言会表现为语势上更平，内容上强调更少，语速上带得更快等特点。

四、实践训练材料

(一) 中央电视台《新闻直播间》

2009年8月17日，中央电视台新闻频道推出了一档8小时的新栏目《新闻直播间》，该栏目以"大直播时段，焦点新闻播报"为特色，采用大头像、大字幕、关键词、评论等包装风格。每小时都会将当天的重点新闻滚动播出一遍，并在滚动的同时随时增补该新闻的后续追踪、背景资料或邀请专家和特约评论员作出深入解读。

1.《药监开放日》

[口播]：今天，北京市药品监督管理局首次向公众敞开大门，面向市民开展"教您辨假药、北京药监开放日"活动。

[配音]：专家向消费者现场讲解了辨别假药的方法。专家指出，鉴别假药专业性很强，一般消费者识别难度较大，但是通过掌握一些简易的外观识别的方法和技巧，还是可以发现假药的疑点的。首先要查看外观，看批准文号，看商标，看说明，对比不同批次药品的实质性状；其次，可以解剖包装，观察包装形态、折叠、胶痕、裁切、材质、印刷和颜色。消费者还可以通过北京市药品监督管理局网站、国家食品药品监督管理局网站，和社会打假网查询相关文号，谨防上当受骗。

今天，这项活动邀请普通市民到北京市药品监督管理局参观假药陈列室，借助收缴来的大量假劣药品样品进行现场演示，面对面地向普通市民讲解辨别真假药品的基本方法，用真实案例指导市民如何识别违法药品广告及制假、售假的主要形式。

[同期声]：（略）

2.《订票高峰谨防网络购票陷阱》

[口播]：十一假期出行订票迎来高峰期，由于排队买票难，网上订票、代购近期大量激增，随之带来的安全风险也急剧上升，网络安全专家提醒网民，要增强安全意识，谨防上当受骗。

[配音]：今年国庆黄金周火车票购票高峰恰逢网上购票推广，诸如沪宁、沪杭动车组等均可以通过登录www.12306.cn进行网上订购。这对很多长期以来只能靠排队买票的乘客来说，无疑是个好消息，可是，"钓鱼网站"也看准了这个时机，布下了网络陷阱。而今年刚上大三的小莫就成了网络购票陷阱的一名受害者。

[电话连线]：（略）

[配音]：网络安全专家称，这类网站无论是网址还是页面，均与正规网站极其相似，但只要输入查询信息，便会露出马脚。无论你想要查询什么，一概显示"系统升级中"，并以弹出的打折优惠页面为诱饵，诱导网民拨打假冒客服订购电话，最终达到骗取票款的目的。

[同期声]：（略）

[配音]：除了这类仿冒正规网站的"钓鱼网站"之外，骗子常用的另一个欺诈途径就是在论坛或贴吧里发布虚假消息。而这类消息，往往真伪难辨。

[同期声]：(略)

[配音]：而像这两类网站，只要在搜索引擎里输入诸如"售票处电话"这样的信息就会立即大量涌现。据统计，今年以来，截至目前，仅机票类"钓鱼网站"的数量就有2607个，各种代购车票的欺诈电话数量高达近千个。网购机票、火车票以及各类门票的"钓鱼网站"，每日新增数百个，网络专家提醒消费者，对于需要支付费用的网上服务，要慎之又慎，为了方便网民辨识，专家总结了虚假购票网站的一些显著特点。

[同期声]：(略)

3.《揭秘零负旅游团费》

[口播]："零负团费"、强制消费是旅游市场急需解决的顽疾。针对近期"零负团费"现象在各地多次出现的情况，国家旅游局宣布，将在近期对旅行社合同执行情况进行检查，出重拳整治非法营业的旅行社。

[解说词]：所谓"零负团费"接团，就是指旅行社在接外地组团社的游客团队时，分文不赚，只收成本价，甚至低于成本价收客，"零负团费"的本质是欺诈游客，非法牟利。

[同期声]：(略)

[解说词]：国家旅游局要求，针对"零负团费"形成的原因，关键环节要加强与工商等部门协作联动，集中力量检查并治理以低价旅游广告招揽游客问题，鼓励社会各界举报发布不实旅游广告行为。国家旅游局还要求，全面治理旅行社部门承包、挂靠经营，对服务网点从事招徕、咨询以外的活动，对旅行社准许其他企业、团体或个人，以部门或者个人承包、挂靠的形式经营旅行社业务等转让、出租、出借、受让、租借许可证等行为坚决依法查处。

[同期声]：(略)

[解说词]：国家旅游局今年将对合同法、旅行社条例等法律法规的执行情况进行监督核查。对不依法签订旅游合同和违反合同约定的行为及时依法查处。旅游部门将会同工商、物价、质检、商务等部门，依据法律法规和部门职责分工，从快查处有关欺诈、强迫游客购物和参加另行付费旅游项目的行为，重点是打击强迫购物、价格虚高和假冒伪劣等严重损害游客权益的违法行为。

[同期声]：(略)

[口播]：随着旅游行业的竞争日益激烈，"零负团费"已经是屡见不鲜，这条产业链

是如何织就并运作的呢？弄清楚了它的操作模式，游客也许就会对自己为什么会落入被强迫购物的境地有所了解。

[解说词]：在报名出游时，游客总是为了寻找价廉物美的旅游产品而反复向多家旅行社询价，希望能有最低价。游客的这种心理正好被旅行社利用，为了争取客源和业务量，旅行社便采取分割报价的办法，即把往返交通等必需费用和落地接待费拆分出来作为旅行团报价，也就是既不向游客收取目的地旅游接待费用，也不向地接旅行社支付接待费用，搞零团费结算。有的旅行社甚至还要地接社向其反向支付"人头费"以获取组团利润，这就造成了"负团费"结算。

[同期声]：（略）

[解说词]：在"零负团费"结算这种方式上，地接社为了保本就把这个团继续倒给带团的导游，给组团社的"人头费"随即转嫁到导游头上。

[同期声]：（略）

[解说词]：在国内游中，地接导游买团的形式也屡见不鲜，造成这一状况的根本原因就是这些旅行社雇佣的导游都没有底薪，基本属于自由人。旅行社既不用向导游支付劳动报酬，也不为导游提供劳动社会保障，导游要从旅行社那里接团就要先支付接待费用，也就是买团，有时一个团的"人头费"要上万元，这就导致了导游要用非正常手段把买团的钱挣出来，而游客就是其挣钱的唯一目标。

面对庞大的旅游客流，旅游购物店和自费景点都想把客人拉来，竞争也越来越激烈，直接带团的导游和手握方向盘的司机就成了他们拉拢的对象，加上卖团导游的现状，双方一拍即合，这就产生了导游与司机和购物店、景点联合起来通过诱导、欺骗甚至强迫游客购物参加自费项目，通过加点、换点来获取回扣。时间由导游控制，方向盘由司机掌握，游客不掏腰包就走不了，于是导购、加点、换点都会在游客被迫的情况下得以实现。

[同期声]：（略）

[口播]：时间由导游来控制，方向盘由司机来掌握，游客就成了待宰的"羔羊"。根据我们记者的了解，目前，东南亚、港澳以及海南游属于"零付团费"问题比较多发的线路，那么消费者该如何辨别旅行团的"零负团费"团呢？

[解说词]：专家指出，旅游者要想不被骗，首先要从心理上消除贪小便宜的思想，在出行前要对自己的行程有一个符合实际的心理价位，不要被低价诱惑和有"越便宜越好"

的不正当消费心理。

[同期声]：(略)

[解说词]：除比较价格之外，消费者还应该向旅行社索要行程单，问清各项接待标准，例如，是否有自费项目和小费；自费项目是必须参加还是自愿选择，弄清自费项目的价格和另付小费的额度。通常，团费报价越低，自费项目的价格会越高，另行收费的项目也会越多。游客在报名时应要求旅行社将自费项目含在团费里，通常情况下，如果不是"负团费"操作的话，旅行社会将另行收费的项目按成本价操作，这样就省去了客人到当地再与导游讨价还价、另行交费的项目没有发票的麻烦。

[同期声]：(略)

[解说词]：游客在报名时还需要了解该旅行社是自己发团还是与其他旅行社联合拼团，如果是拼团，一定要弄清楚发团社是谁。现在市场上有很多发团社，只是一个挂靠的部门、一张桌子、一部电话、一台电脑，就可以进行业务操作。旅游局和相关质检部门根本查不到他们的信息。另外，报名后一定要签订旅游合同，要把吃住游的标准线路行程内容作为合同附件一同签订，使本次行程具有同样的法律效应。

在旅游过程中，游客要结合行程检查旅行社是否达到所签订合同的标准，是否有故意侵害游客权益的行为，一旦发现有达不到标准的，要主动和地接导游或全陪导游提出申诉，如依然没有得到解决，可利用自己携带的手机、相机、DV机将未达到标准的内容拍摄下来，作为证据留存，以备日后投诉。

[同期声]：(略)

[解说词]：记者了解到，目前从北京出发，港澳游参团费用如果低于2 500元，就有发生"零负团费"的风险。泰国参团游价格为3 200元左右，新加坡自由行为4 000元左右，马来西亚价格地域之间差异很大，其中，吉隆坡团队游正常价位为4 200元左右。目前正常的五天海南团至少在3 000元左右，但即使同样级别的酒店，在海边或者城里的差别很大，必须了解清楚。

[口播]：消费者要擦亮自己的眼睛，监管部门要负起自己的责任，旅游行业也要优化自己的产业结构，寻找更加合理的收入增长点，这样才能杜绝"零负团费"的现象。

(二) 中央电视台《朝闻天下》

2006年，中央电视台原《早间新闻》节目改版，改版后的节目名为《朝闻天下》，原

时长为150分钟,从2009年7月27日起,时长增加至180分钟。该节目现由中央电视台综合频道和新闻频道每天并机直播,共包括3档节目,日均累计收视率达2.2%。

1. 《微博的伦理底线在哪里》

[口播]:微博是目前比较火爆的交流沟通的工具。我们发现,微博中转发得最多的就是爱心传递的内容。像这次"7·23"甬温线特别重大铁路交通事故发生之后,网友们就通过微博发出了求助信息,很多市民连夜赶到了血站献血。当然了,还有很多的网友通过微博发布了寻人信息,为事故中失散的亲人提供帮助。但是在这个事件当中,我们也感到的确有个别微博博主的做法让我们难以理解。

[配音]:7月29日,腾讯微博上一个署名郭瑶的认证用户,引起了大家的关注。这个用户发布微博称:"我的100天大的孩子在这次事故中不在了。"微博中上传了多张孩子的照片。微博上说:"我儿子生前手上戴的小手镯不见了,银色的,上面有波浪花纹。有看见的请通知我一下,希望你们能够体会一个母亲的心,做做好事。"这些微博被转发数十万次,然而细心的网友却发现了其中的可疑之处。

[同期声]:(略)

[配音]:辟谣联盟是一个由热心网友自发组成的辟谣志愿者团体。辟谣联盟的网友在调查中发现郭瑶空间里孩子照片上的水印,指向了另外一位QQ用户。原来这个自称郭瑶的用户,是假冒遇难者家属,借用他人照片发布微博。然而,令人遗憾的是,包括众多媒体从业人员在内的数百位微博认证用户对"郭瑶"的微博都进行了转发。

[同期声]:(略)

[配音]:很多博友跟帖说,已经给这个"郭瑶"汇去了慰问金。目前,腾讯公司已经将署名为"郭瑶"的用户注销。辟谣联盟发布微博提示大家,照片中婴儿现在已经6个多月了,并未遇难,请大家提防假冒遇难者家属诈骗的行为。

记者在调查中发现,在微博上盗用事故家属姓名和照片的情况并不是个例。记者在新浪微博中搜索发现,以事故家属"杨峰"、"陈碧"的名字注册的用户就多达十多人,而这些用户的微博在模拟家属发言之外,附带的链接却都指向了交友网站和购物网站。

[同期声]:(略)

[配音]:有网友也在微博上针对这种现象发出疑问,网络生活是否需要遵从相应的道德?微博是否需要有伦理底线呢?

2.《休闲新时尚 租个房车去露营》

[口播]：欣赏完孩子们纯净的歌声，我们再来换个话题，来聊聊房车。说到房车，可能首先会想到电影《不见不散》里葛优的那辆"带着车轮的家"。记者近日在北京举办的第二届房车露营展会上了解到，房车不但走进了我们的生活，租一辆房车去露营、去旅行，正在成为很多人休闲的首选。

[配音]：在这次展会上，有来自不同国家的房车。记者发现，在房车的车内设计上，国内外也存在着一些差异。国外以实用性为主，而国内却过多地偏向功能性。比如，同样大小的车型，国内设计都会将床位和餐区作为必需因素考虑在内。而国外为求舒适，如果没有空间作为餐区，则会省略。

房车的价位有几十万到上百万不等。尽管价格偏高，但不乏露营爱好者购买。对于同样追求生活品质，却无力购买房车的爱好者来说，租赁房车也成了一种选择。

[同期声]：(略)

3.《2011西安供热展》

[口播]：创意真的能够改变我们的生活。如果说您觉得刚才那些发明离您个人的生活还太远的话，那我们再来看一看下面这个展览。现在很多家庭都在使用太阳能热水器，您能够想象有一种太阳能热水器在-30℃的低温环境当中也能够出热水吗？正在西安举行的第十三届国际供热、供暖设备展览会上，像这样的节能低碳的新产品，真的让我们大开眼界。

[配音]：从5月18号到20号为期三天的展会中，有近500家企业前来参展，节能低碳型产品成为众多企业竞相展览的主角。这款是刚刚研发出来的平板太阳能热水器，它不仅实现了零碳排放，而且不管在冬天、夏天、雨天、阴天，甚至是-30℃的低温环境中都能够提供热水。

[同期声]：(略)

[配音]：在供热展会上，像太阳能这样的新能源，不仅应用在热水器中，还被应用到了供暖的组合系统中，起到节能减排的效果。这是一款由太阳能和壁挂锅炉组合的供热系统。据介绍，使用这一系统能够在一个采暖器节省约60%的费用。

[同期声]：(略)

(三) 中央电视台《走基层系列报道》

基层是新闻报道永不枯竭的源头活水。根据中共中央宣传部等五部委在新闻战线开展"走基层、转作风、改文风"活动的总体安排，中央电视台陆续派出88路共268名记者深入厂矿社区、田间地头"蹲点"采访。他们"走下去""沉下来"，用心灵倾听百姓心声、用双脚展开田野调查、用镜头捕捉时代变迁……为观众奉献接着基层"地气"的、带着记者情感体温的新闻报道。

1. 《新春走基层 温暖：广西字典仍有缺口 需治本之策》

[口播]：广西山区农村孩子们因为缺字典的问题被我们的新闻多次关注，从去年十二月到今天，社会各界的爱心像泉水一样不断地涌向大石山区。我们的记者从广西教育厅也了解到，开学之后将会有200多万的农村学生陆续拿到由政府买单的字典。但即便如此，小小的字典仍然有不小的缺口。

[配音]：广西马山县是当地有名的贫困县之一，坐落在城郊的白山镇合作小学是一所壮族学校。此前，该校百分之八十的孩子用的是盗版字典。2010年12月初，商务印书馆向全校师生每人捐赠一本字典，并在图书室建立工具书书架，供孩子们长期流动使用。春节期间，这是我们第三次来到学校。一进门，校长李纯说，一份从北京走了一个月之久的礼物正巧刚刚抵达。

[出镜记者]：马山县白山镇合作小学刚刚收到了一份来自北京西城区民族小学的礼物，您看，就是我身后的这9个包裹。其中有新华字典和汉语成语小词典，我们刚才点了一下，这种成语小词典一共420本，它们将作为下个学期的开学礼物分发到每一个师生的手中。

[配音]：老师告诉我们，"北京"这两个字对山里孩子来说，意义和作用都很特殊。

[同期声]：(略)

[配音]：记者从广西教育厅了解到，新闻播出后，当地教育部门一个月内收到各界捐赠的字典约15万册。2010年12月初，已经全部发放给天等、马山、乐业等贫困山区的孩子。而广西政府投入的2 000万元专项经费受新华字典库存量和印刷周期等因素的影响，将在开学后分两批次把字典发放给学生。

[同期声]：(略)

[配音]：而广西每年大量新近入学的农村孩子也将面临字典匮乏问题，为了让更多

的孩子能人手一册字典,记者最新了解到,国家新闻出版总署等部门日前正在加紧制定多项有效措施。

2. 《新春走基层:陕西西安 百年易俗社的春节——风雨老戏台新年献新声》

[口播]:半个多月以来,我们一直在跟踪报道西安的秦腔百年老剧社——易俗社。七十多号演员马不停蹄地从城市到农村唱大戏。大年初五,易俗社的演员在装修一新的老剧场迎来了一场期待已久的演出。

[出镜记者]:从元月1号到现在快40天了,在这快40天的时间里,易俗社的演员们一直在田间地头,一直在城市广场为老百姓演唱,今天,他们终于要走进剧场来演唱了。说起这个剧场,也很有历史,那还是在1916年的时候,它就被易俗社买下,作为剧场了。在这95年的时间里,一代又一代的秦腔演员在这个舞台上,亮开嗓子唱秦腔。今天,易俗社的演员们将要演出的一出戏叫《三滴血》。说起这个戏,也很有历史,距今为止,已经有90多年了。

[配音]:8点的演出还差3个多小时,易俗社经理惠敏莉就来到现场。虽然自己今天在演出中也要出演重要角色,但是,她还是先在演员中走了一圈。大家的状态怎么样,哪个演员的妆还有点不到位,"80后"、"90后"演员上场之前是否紧张,道具服装准备得怎么样了,她都详细询问、叮嘱。

[同期声]:(略)

[配音]:在装修一新、宽敞明亮的化妆室里化妆,大家都忍不住地兴奋,因为这是十几年来大家第一次站在自己剧院的舞台上唱戏。这个剧院已经成为省级重点保护单位。历经了90多年的风雨,年久失修,达不到演出的条件,直到文化体制改革之后,才有机会大修。集团请来了建筑专家论证,并报国家文物部门审批,出资1000万,维修过程历时1年。

[同期声]:(略)

[配音]:演出开始了,演员一亮相,得到了满堂喝彩。只唱自己原创的戏,是易俗社近百年雷打不动的规矩,范子东先生的《三滴血》是易俗社的经典传统戏,从解放前到新中国成立后,一共有19代演员演出过这个大戏。而今天,建国后的第6代演员演出的《三滴血》又重新出现在舞台上。40多位演员中,不仅有像惠敏莉这样的国家一级演员,还有"90后"的演员,而他们就是秦腔艺术发展的中坚力量。修缮后第一次开门唱戏的剧场,

还迎来了如今已经七八十岁的易俗社的老艺术家。

[同期声]：(略)

3.《走基层 吐鲁番蹲点日记 库尔班：我的命运跟着坎儿井转》

[配音]：上午10点相当于北京的早上8点，库尔班他们开始了一天的工作。虽然还算是早上，但是气温已有30多度。吐鲁番有"火州"之称，这里几乎全年不下雨，蒸发量却高达3 000毫米。吐鲁番盆地北部和西部的山上会有积雪融水和雨水，顺着山谷潜入戈壁滩下。人们创造了坎儿井，利用地下暗渠和竖井，就像地下运河一样把远处的水引进村。库尔班他们修井的工作主要在井底的地下暗渠，上下井都要靠拖拉机拉着的钢丝绳。

[同期声]：(略)

[配音]：这口井深35米，和10层楼的高度差不多。我心里算了一下，从井口到井底大约用1分多钟。竖井最窄的地方只能过一个人，最宽的地方有1.45米，工人下来之后，和上面的联系就靠喊话了。

[同期声]：(略)

[配音]：吐鲁番现存的坎儿井有1 100多条，地下暗渠总长有5 000多公里，是近千年来陆续修建起来的。过去，维修坎儿井主要依靠各村、各乡自行组成的维修队。由于缺少有效管理，再加上资金的限制，大多数坎儿井得不到很好的保护，逐渐干涸荒废。现在，有水的只有270多条，还不到1/4。库尔班说，原种场以前有8 000多亩地，因为坎儿井没有水，现在已经有2 000多亩地抛荒。库尔班把我们带到了村里抛荒的棉花地。

[同期声]：(略)

[配音]：在干旱的戈壁上，一个个坎儿井的井口串起了一条通向绿洲的道路。有坎儿井，就会有草木鱼虫，而当地农民也世代受益于坎儿井。为了让古老的水利设施恢复生机，2010年，吐鲁番坎儿井维修加固工程正式启动，一期投入1 000多万元，修好了31条坎儿井。今年，国家再次投入1 200多万元对23条病情严重的坎儿井进行救治。

4.《走基层 夏日夜晚，我给乡亲放电影》

[口播]：来看"走基层"系列报道。这几天，浙江诸暨高温酷暑天气持续不断，气温持续在38℃以上，火辣辣的太阳晒得人不想出门。不过，等太阳落山之后，在家门口看一场露天电影，可是不少人纳凉消夏的必备活动。为了让村里的乡亲们都能够享受到夏夜晚

上的这份愉快，酷暑天里，乡村电影放映员一直在忙碌着。

[配音]：下午两点多，放映员们就开始忙着将设备装车，准备出发了。正在忙着搬运设备的放映员名叫周伟国，给乡村放映电影已经有40多年。他告诉我们，这么多年来，天气的晴雨表就成了他的工作表。只要是个晴天，他就有下村的放映任务，这几天也不例外。

[同期声]：(略)

[配音]：跟随着乡村电影放映队，沿着盘山公路一路颠簸了一个多小时，我们终于来到了60多公里外的金山湖村放映点。露天电影的放映场地，就设在村里的一块空地上。尽管已经是下午四点多了，但滚烫的热气还是不断地从地面往上涌。烈日的炙烤下，设备表面都变得非常烫手，放映员们却顾不上休息，忙着架设备、拉银幕。不一会儿，周师傅脸上就起满了汗珠，一遍一遍地用毛巾擦着。

[同期声]：(略)

[配音]：忙完了电影放映的准备工作，周师傅开始打扫场地。扫完之后，他又开始往空地上泼水。

[同期声]：(略)

[配音]：听到热闹的音乐声，村民们知道是放映员来了，纷纷围了过来。71岁的杜奶奶还特意为放映员们送来了自家种的西瓜。

[同期声]：(略)

[配音]：随着夜幕降临，空地上的村民们扶老携幼，越聚越多。放映开始了，周师傅默默地坐到了放映机后，和大家一起沉浸在夏日夜晚的欢乐之中。

(资料来源：整理自中国网络电视台、芒果TV、东方卫视节目资源)

第三节　民生新闻配音

一、什么是民生新闻

中央电视台每晚7点整播出的《新闻联播》是一档集权威性、时效性与严肃性于一身的国家级新闻节目。除此之外，各省级电视台也都有着自己的新闻节目。这些节目在各级政府和相关工作人员心中地位较高，但对普通百姓来说，由于其报道新闻相对严肃，有些

内容离百姓生活较远,吸引力自然就显得弱一些。相对而言,地方台一般较少播报关系国计民生的大事,说的更多的是与百姓生活息息相关的新闻事件,如果报道内容在地域上、利益上、心理上与百姓距离太远,观众自然也就不爱看了,地方电视台的生存也将面临巨大考验。因此,为满足多元化的收视需求,赢得更高的收视率,各地方台针对受众需求并结合地方特点,相继推出了风格迥异、特色鲜明、贴近生活的民生新闻,收到了较好的市场反馈,取得了不俗的收视成绩。

民生新闻节目,顾名思义就是贴近普通百姓的新闻节目。2002年,江苏城市频道《南京零距离》节目的开播,点燃了我国民生新闻的星星之火,从此,民生新闻便以燎原之势,蓬勃于大江南北。节目创始人景志刚最早提出了电视民生新闻的定义,他说:"民生新闻,简单地说,就是反映民众生活的新闻。"这类新闻要求记者能深入基层、深入普通群众,采访报道他们身边的人和事、他们关心的人和事。

在近几年的新闻改革中,不少媒体已经在"新闻人物化、人物故事化、故事情节化、情节细节化"等方面主动进行了探索,以满足受众关注普通人物命运的需求。不少优秀的民生新闻节目也以人作为传播的主体,用生动的细节、跌宕起伏的情节来讲述新闻人物的命运,使老百姓看着亲切、听着贴心,与新闻内容产生共鸣。同时,民生新闻节目的主播也常常通过富有人情味儿的播讲、拉家常或聊天式的播报,大大缩短与观众的距离,使节目成为百姓生活的一部分,并为电视台赢得了稳定的收视群体。

二、民生新闻的配音要求

为民生新闻配音,应做到关注、了解和体味百姓生活,并在此基础上进行身临其境的讲解。配音风格应以讲述语态为主,生活化,接近口语。为了增强新闻的可看性与吸引力,配音时可对一些信息在表达方式上进行适度包装处理,例如卖关子、留悬念、埋包袱等,但要注意遵循新闻真实的规律,在尊重事实的基础上点到为止。

根据民生新闻日常报道内容的不同,我们将民生新闻配音的要求分成3个方面来阐述。

1. 有关社会生活、社交活动等内容的配音要求

这类新闻的配音,要保证思想感情处于运动状态,产生"我就在现场"的感觉,语言整体应呈现出活泼、热情、积极的现场感,情绪也应保持和现场的气氛同步,将受众带入新闻,使其参与其中,感同身受。

例如：成都电视台《成都全接触》(视频资料：4-14)

<center>《安靖锦绣中华开针仪式》</center>

[配音]：上午9：30，李宇春作为蜀绣文化传播大使，以一身白色装扮外加黄色纱衣，盛装出现在非遗节安靖蜀绣分会场。

[同期声]：(略)

[配音]：这首名为《蜀绣》的新歌，今天是第一次和大家见面，也是专门为蜀绣而做的，为的就是以这样的方式传播蜀绣文化。既然来到了蜀绣分会场，光是唱歌，当然不够。这不，李宇春又来到了"万人同绣锦绣中华"的刺绣现场，献出了自己刺绣的第一针。

在主办方的带领下，李宇春还去参观了天府蜀绣艺术馆。这时，她才着实地被蜀绣的魅力吸引住了。

[同期声]：(略)

[配音]：虽然对于自己刺绣的技艺不太肯定，但是，李宇春仍一再表示，自己会把蜀绣这一文化，用自己微薄的力量传播出去。

这条新闻通过画面和同期声的展示首先营造出了热烈的现场气氛，当配音进入画面时，只需与现场保持情绪的同步和音高的协调，再按照新闻配音用声的一般规律进行表达，就可将新闻现场有声有色地还原出来了。

2. 有关社会万象、奇闻趣事等内容的配音要求

这类新闻大多轻松幽默、滑稽逗乐，配音时，情绪情感要充沛饱满、富于变化，要将视角放入围观群众中去。配音运用的语言样态可相对夸张，以描述、描绘为主，语言分寸可把握为中度偏重度，有时还可以化身为片中角色，以人物的口吻进行主观化表达。其配音要求用4句话概括就是：故事化表达方式，悬念化结构方法，夸张化声音特色，人物化语言设计。

例如：长沙政法频道《政法报道》(视频资料：4-15)

<center>《猪球大赛》</center>

[同期声]：(略)

[配音]：诶，奇怪了，刘文胜到底发明了个什么体育项目，居然能引人发笑呢？

[同期声]：（略）

[配音]：猪球是个什么球？记者很好奇，一定要亲眼看看这个新生事物。

[同期声]：（略）

[配音]：没错，猪球运动的主角，就是猪。

[同期声]：（略）

[配音]：刘文胜说，有了猪球运动，其他运动都不算什么。

[同期声]：（略）

[配音]：为此，刘文胜还专门成立了个公司。

[同期声]：（略）

[配音]：刘文胜说，他曾经参加过一个创业项目。当时，他把这个想法说给评委听时，大家都对他是不屑一顾，他就是要证明，自己的创意绝对能成功！

[同期声]：（略）

[配音]：说来说去，我们还是不明白这猪球运动到底是什么。刘文胜说，不如就现场演示一番。

这个是猪球运动的示意图。球场中间有个球门，比赛双方必须遥控赛车，把猪赶进球门，就算得分。

[同期声]：（略）

[配音]：(拟声)你们追我干嘛？真把我老猪当球踢啊！

[同期声]：（略）

[配音]：这猪球运动还真把我们给逗乐了。您别说，还真有人喜爱这项运动。

[同期声]：（略）

[配音]：刘文胜是踌躇满志，他说，这只是猪球运动发展的第一步。接下来，他还要举办猪球大赛。到时候，欢迎各位来参观哦！

[同期声]：（略）

这是一条比较有趣的民生新闻，采用层层铺垫悬念的方式介绍了"猪球"这项运动。配音的整体风格应是故事化、悬念化的，在语态上更多呈现的是描述与渲染的语言分寸。这样能通过悬念很好地引发受众的好奇心，使其欲知、想知，从而优化新闻节目的传播效

果并提高信息到达率。

3. 有关维权、曝光等内容的配音要求

这类节目的高收视率,源于老百姓日益觉醒的公民意识、维权意识与自我保护意识。常见的配音模式是:先对所报道新闻中不好的人或事进行监督、曝光、批评,甚至是讽刺揭露,然后将语气转变为运用媒体力量的监督和协助整改等。前后部分的态度、语气、基调与语言分寸都要适度区别开来,以体现出新闻报道的目的不仅仅是曝光,而是希望通过曝光督促整改,解决问题等。另外,对结尾部分的处理,也是值得注意的。若新闻播出时问题解决了,配音则应在结尾呈现出"气松声落"的听觉效果,以营造出解决问题之感;若新闻播出时问题还没能得到解决,则应在句尾保持一定的声音力度与情绪强度,以营造出继续监督、持续关注的听觉效果。

例如:湖南都市频道《都市1时间》(视频资料:4-16)

《公交站广告牌 惊现巨幅"艺术照"》

[口播]:公交车站广告牌上出现了巨幅人体写真宣传照片,一时间成为路人关注的焦点,大伙是议论纷纷。

[配音]:这一组宣传照就安放在株洲新华书店门前的公交车站广告牌上,照片中的模特穿着清凉,十分打眼。其中,题为"宙斯的爱"的照片,模特更是几乎一丝不挂。

[同期声]:(略)

[配音]:如此巨幅清凉照,引得不少过路市民观看,其中不乏未成年人。瞧,这两个正在停下脚步的少年看见我们的镜头,连忙走开。对此,市民们各有看法。

[同期声]:(略)

[配音]:记者随后找到了该影楼的负责人,她表示这是艺术,无伤大雅。

[同期声]:(略)

[配音]:大多数市民表示,艺术表现可以接受,但是在公众场合摆放,仍然显得不太妥当,尤其是对过往的未成年人有不良影响。记者随后致电展出照片的公交广告公司,他们也表示,已经接到不少市民的投诉,与该影楼也进行了沟通。在我们的新闻播出前,该影楼已经将这些宣传照撤了下来。

第四章　电视新闻配音

这是一条有关株洲公交车站不雅广告牌经媒体曝光而撤换的新闻。前半部分主要是报道新闻事实及各方对此事件的反应；后半部分主要是记者调查与协助整改的内容。配音时要通过语气与态度的显露凸显出这个结构，彰显出这类新闻播出的社会效益与价值。

总之，为民生新闻配音，应在牢固绷紧"正确舆论导向"这根弦的基础上，多站在群众角度去感受体会，想他们所想，急他们所急，乐他们所乐，以情带声，以声传情。

三、案例分析

例如：成都电视台《成都全接触》(视频资料：4-17)

《36辆私车集体"破相" 小区监控揭露真相》

[配音]：过去的三天时间，对于明信花园内拥有私家车的业主来说，简直就是一场灾难。根据业主们最终的统计，惨遭毒手的不是35辆，而是36辆车，被集体"破了相"。

[同期声]：(略)

[配音]：根据车身上的划痕，车主们推断，应该是有人用小而尖细的硬物划伤，但是根据汽车补漆的原则，不管划痕的多少，只要被划伤，汽车的这一部分就需要全部重新上漆。

[同期声]：(略)

[配音]：如果按照一辆车800元计算，36辆车至少损失近3万元，这还仅仅是最低预算。而让很多业主担心的是，补漆有可能产生的色差会直接影响到汽车的美观。总之，就是损失大了。看到眼前这一辆辆被划伤的汽车，几位刚刚回家躲过一劫的小区业主也在不停地感叹。

[同期声]：(略)

[配音]：可以说，这些爱车被划伤的业主们心里是憋了一肚子的气，非要找出这个罪魁祸首。可是，大伙儿实在想不通，有谁会和这么多车主过不去呢？而且作案手法悄无声息，物管保安丝毫没有发现。而且，小区里还有监控录像，为何连录像都没有拍摄到作案的人呢？

[采访]：(略)

[配音]：听到这样的说法，车主们立刻兴奋了起来，既然调整了摄像头角度，那么必然拍到了昨天汽车被划伤的全过程。于是，大家立刻要求物管将录像资料调出来。

[监控录像资料]：(略)

[配音]：然而，随着视频上那名划伤汽车的人的出现，所有人没有抓到罪魁祸首的兴奋，更多的是惊讶和疑惑。

[监控录像资料]：(略)

[配音]：踩着滑板，手指从车身上掠过。难道，划伤汽车的嫌疑人竟然是一名儿童？从监控录像上，看不出他手里究竟拿的是什么东西，但是，光从这段视频上就可以看到，他手指掠过的五六辆车，事后检查都发现了划痕。根据这条线索，在小区内，我们找到了几名小朋友，他们称看到了事件的过程。

[同期声]：(略)

[配音]：记者从物管处了解到，监控录像中出现的这名男孩不是外人，就住在小区内。目前读小学三年级，年纪也就在十一二岁。

[同期声]：(略)

[配音]：虽然目前还没有充足的证据肯定36辆车的划伤都是这个小孩的行为，但至少这名小孩的嫌疑最大，想到划伤自己爱车的很有可能是一个小孩子，这些业主们在吃惊之余，也表明了态度。

[采访]：(略)

[配音]：在看完监控录像之后，小区物管就已经报警，警方也刚刚对这名儿童和他的家长做完调查。记者也试图向那名儿童的家长了解此事，不过，遭到了拒绝。

[同期声]：(略)

[配音]：看来，在事情水落石出的前提下，这位家长表示愿意承担起责任，那么下一步就只有等待警方的调查，给双方一个说法。我们想说的是，如果划伤汽车的真是一个十一二岁的小孩，那么对于他来说，划伤别人的汽车是一种怎样的行为，会带来什么样的后果，他或许并不清楚，甚至仅仅认为这只是一场游戏，但是，对于监护人来说，更需要思考的是，如何加强对孩子的监管和树立孩子是非观的教育。

这条新闻的配音，首先要理清事态发展的逻辑脉络，语言色彩和语调起伏要符合事态自身的发展轨迹。文稿前半部分疑点重重，配音要尽可能突出悬疑色彩，以吸引受众的目光和注意力；中间部分为查找肇事者，此时则要营造出一种屏住呼吸的紧张感，边叙述事实边分析推理；结束部分谜团解开……可能是小孩子的恶作剧，配音则须体现出一种恍然

大悟的释然和对于家长认真的提醒。

总的来说,民生新闻所表现的内容常是与百姓生活密切相关的事件或故事,因此我们也应力求在配音时做到"讲好故事"。

四、注意事项

1. 配音语言"演"的痕迹过重

从一线实践形式来看,部分从业者在为民生新闻配音时,过于强调"民生"二字,用一种接近于演绎的方式来配音,这是不可取的。民生新闻也是新闻,虽然它说的很多内容是日常生活中与老百姓密切相关的事情,但也属于新闻的范畴。新闻是客观真实的,新闻配音是受一定的新闻语体制约的,所以配音时可以适当展示、描绘事实的来龙去脉、前因后果,但是不能过于夸张地用声音去演绎情节。

2. 以"民生新闻腔调"应付不同内容的新闻

有一部分从业人员在日常大量的节目配音过程中,逐渐形成了一种以不变应万变的"民生新闻腔调"。好像只要沾上民生的边儿,就用一种起伏较大、松散随意,类似于说话、聊天,甚至调侃的声音状态来配音,也不管新闻当中说的是什么内容,应表现出什么态度。综合分析,这是由对民生新闻理解上的偏差和消极怠工的心态造成的。民生新闻说的固然大都是与民生有关的事,但民生新闻至少也会分成好事、坏事、需要关注的事等,并且这些事情本身还有轻重缓急的差异。因此,配音从态度和语言分寸上一定是因人而异、因事而异、因轻重缓急程度而异的。用一种以不变应万变的"民生新闻腔调"配出的新闻,是没有生命力的,也是难以体现各类新闻价值的。

五、实践训练材料

1. 苏州电视台《苏州新闻》

<center>《宝宝游泳比赛》</center>

[口播]:明天就是"六一"儿童节了,6个月以下的小宝宝们今天提前享受了他们第一个儿童节。一起去看看他们的游泳比赛。

[配音]：(用第一人称视角配)见过游泳没？见过帅哥游泳没？在我们这个圈子里，游泳不讲快慢，评的是动作潇洒，外加表情迷人。得了吧，你那也叫水平，我这才是游泳的最高境界——梦游。

[同期声]：她每次游泳都要睡觉的，也不知道为什么。

[配音]：大家好，我叫萱萱，2个月大了，其实，游泳的时候睡觉，那才叫享受，看见那个才20天大的小妹妹没？她是得了我真传。

[同期声]：她在水里很舒服的，就像在妈妈身体里一样。

[配音]：看看，我这独创的梦游还得了个优胜奖。

[同期声]：睁开眼睛，萱萱，怎么又睡了？

[配音]：医生姐姐们说，多游泳对我们的心血管系统非常好。

[同期声]：水温在夏天的时候，基本控制在37℃，冬天的话要38℃。有的家长是把热水倒下去，再把凉水倒进去。最好是有一个搅拌棒，把水搅得均匀了以后(把宝宝)放进去。

[配音]：(以下正常配音)欣赏完宝宝们的游泳比赛，再去看看他们的爬行大赛，说是宝宝的比赛，可最着急的却是家长们，能不能赢关键还是看手上的"诱饵"有没有诱惑力，这个第一名看来全是这口服液的功劳。不过，也有不买账的，你再怎么骗，我就是不爬。

2. 湖南电视台都市频道《都市1时间》

《长沙"烧饼帅哥"小摊被砸》

[口播]：长沙"堕落街"出现了一个卖烧饼的帅哥，他的照片在网络上引发超高的人气，《都市1时间》曾进行过报道。烧饼帅哥走红后，还曾有模特公司找上门要他签约，但被他一一婉拒，继续留守河西低调卖烧饼。这本来是一件挺好的事，不过，就在昨天，令人意想不到的事情发生了。

(实况：摊子被砸的照片一组)

[配音]：这几张照片就是当时的路人拍下的，画面中，原本就简陋的烧饼摊显得更加凌乱不堪，做烧饼的工具撒满一地，这究竟发生了什么事情呢？

[同期声]：(烧饼帅哥包建斌)隔壁的摊位摆到了路中间，挡住了路，被几个学生碰到了，和老板争执，我就过去说一下，"一点小事不要这样子"，结果，他们就冲着我来了。

[配音]：烧饼帅哥包建斌告诉我们，迅速蹿红于网络尽管给他带来了超高的人气和不

错的生意，慕名而来看帅哥，买烧饼的人一天比一天多，不过，麻烦也随之而来。

[同期声]：(包建斌)可能是人多了一点了，影响了旁边的人。

(包建斌的父亲)很多人嫉妒，都在嫉妒，不过，嫉不嫉妒都是这样做，我们的生意没有变，还是以前那样。

(实况：旁边门面的写了一个纸板——请看帅哥买烧饼的人站过去点，不要影响我们生意)

[配音]：经过媒体的关注，烧饼帅哥也拥有了不少粉丝，面对成群结队而来的粉丝，隔壁门面无奈写出了这样的告示放在门口。

[同期声]：(水果摊老板)每天都是好多人过来，过来可以，不要站在我的门口，把我的门面挡了一半了。

(水果摊老板女儿)生意好也不用这样啊，为什么要影响我们？

[配音]：矛盾终于在昨天爆发了，只有一墙之隔的两个门面发生了争执，这也就出现了我们开始看到的那一幕。经过当地派出所的调解，两个门面今天照常开张了。

[同期声]：(包建斌)我们都是做小生意的，都不容易，算了，不想去计较。

[配音]：记者也了解到，包建斌在网络上走红之后，有几家媒体和模特公司曾找到他，希望签约，但包建斌考虑之后一一婉拒，希望继续在这里卖烧饼，今后还想扩大自己的烧饼经营。不料，本想低调度日，却还是引来这种麻烦。现在，包建斌在网络上仍然拥有超高人气，网友已经建立了几个专门的QQ群，来支持烧饼帅哥。

[口播]：烧饼帅哥放弃一夜成名的机会，继续踏实做烧饼，值得年轻人学习。不过，创业路上难免有磕磕碰碰，我们也祝福他今后越来越顺利。

(资料来源：一部分由湖南都市频道提供，另一部分整理自成都电视台、长沙政法频道、苏州电视台节目资源)

第四节　生活资讯配音

一、什么是生活资讯

生活资讯主要指的是新近发生的、密切服务于生活并能在相对短的时间内为受众带来

价值的相关信息。在新闻节目中，大量的生活资讯优化了节目的信息服务功能，也使节目变得越来越亲近百姓、贴近生活。

二、生活资讯的配音要求

1. 体现鲜明的服务性，注意信息的准确与清晰

生活资讯的配音，需要体现出鲜明的服务性，用声较其他类型的新闻配音而言，在相对平实的基础上，要尽量朴实、自然地还原生活，并始终营造出一种轻松的氛围，使受众更好地接收信息；同时还要使受众在接收信息时，听清楚、听明白，并感受到播音员的热情介绍、耐心解释与细心叮嘱。

例如：中央电视台《新闻直播间》(视频资料：4-18)

《生活提示：长途驾车 携带必要物品有利于安全》

[配音]：长途驾车的朋友越来越多，外出前，携带齐全、必要的途中用品有利于行车安全。

长途开车必然会遇到不同的路况，这对轮胎，是一个考验。出发前对轮胎进行必要检查，确保连备胎在内的所有轮胎的胎压正常，可以防止途中爆胎事故的发生。为了途中能换轮胎，随车携带千斤顶是必不可少的。车主们最好先提前学学怎么使用千斤顶换轮胎，这样在途中遇到问题时，可以自行解决。

当车辆出现问题又找不到维修店时，随车工具包是车主们的好帮手。工具包通常放置一些基本的工具，包括扳手、螺丝刀。这些工具对于车主处理一些简单的故障，都能起到至关重要的作用。

如果带孩子一起驾车外出，孩子的年龄较小，配一个儿童安全座椅，可以保障孩子的乘车安全。在选择儿童汽车安全座椅时，首先从安全角度考虑，选择能够重点保护孩子头部、脑部的好产品。

驾车外出时，晕车药、消化不良药、止泻药等一些药品，也是长途驾驶所必需的。除此之外，绷带、纱布、消毒药水，以及其他急救药物等，都最好常备在车内的医药箱里，以备发生意外时做急救之用。

2. 凸显信息的可操作性，注意信息的提示性与引导性

实用、可操作是生活资讯的重要特点，为其配音时也要通过语言体现出这个特点。具体来说，应注意以下两个方面。

(1) 要播说结合，有亲和力、亲切感，耐心地为受众讲解。尤其要注意对前因后果、来龙去脉、利害关系、操作步骤、事情经过和注意事项等内容的逻辑、形象感受的把握，做到感之于心，传之于形，使受众不但能接收信息，还能理解和认同信息。

例如：中央电视台《新闻直播间》(视频资料：4-19)

《生活提示：日常烹调中的几个卫生小误区》

[配音]：在日常的烹调中，我们常常会忽略一些小细节。而这些被我们忽略掉的小细节很可能会影响到身体的健康。

在开始做饭前，很多人都会洗手，但只洗一次是不够的。当您从一项工序转到另一项工序时，比如，切好肉后再去洗蔬菜，之间都不要忘记了洗手。否则，可能会交叉传播细菌。

很多人认为，边做饭边打扫厨房，在保持了卫生的同时，又节约了时间。其实，这样做比较容易引发细菌的交叉传染。

如果想清理厨具，您最好用专门的厨房去污纸巾和抗菌消毒剂来清理切菜板和厨房的台面。

保持蔬菜的新鲜干净是好事，但是如果您把不需要的蔬菜切好后放进冰箱，残留在上面的水分可能会滋生细菌。因此，最好的办法是，当你需要做这些蔬菜时再清洗就好。

做好饭菜后，不要放在刚烘烤过东西的烤箱或炉子上。因为食物的温度在5～57℃之间时是最容易滋生细菌的。另外有些人认为，只要把剩菜加热就能保证卫生，但饭菜放的时间越长，就越容易滋生细菌。而有的细菌即使经过加热，也仍然存在。所以最好是把剩饭剩菜用保鲜膜包好放进冰箱里，等到要吃的时候，再拿出来加热。

(2) 注意把握具有提示性的关键词，并从重音、语气、态度显露等方面对其进行信息内涵的诠释，增强新闻资讯的行动性与引导性。像"要注意多喝水"和"能不抽烟，就不要抽烟"这两个小句子里的"多""能""不要"等就是要注意体现提示性的地方。同

时，声音提示性的表现，不光是加重强调，更重要的是要通过重音、语气及态度的显露等技巧去诠释内涵，提示行动。

例如：中央电视台《新闻直播间》(视频资料：4-20)

<div align="center">《生活提示：吃姜益处多 适量才健康》</div>

[配音]："冬吃萝卜夏吃姜，不用医生开药方。"自古以来就有生姜治百病之说，但吃姜也是有学问的，合理地食用才会更健康。

姜中含有姜醇等油性的挥发油，还有姜辣素、树脂、淀粉和纤维等。所以，姜在炎热时节有排汗、降温等作用，也可缓解疲劳、乏力等症状。生姜还有健胃、增进食欲的作用。夏天气候炎热，人们的食欲往往不振。如果在吃饭时，食用几片生姜，会起到开胃健脾、促进消化、增进食欲的作用。生姜味辛性温，可缓解发散风寒，化痰止咳，又能温中止呕、解毒等。自古就有适量吃些生姜或饮姜茶预防伤风、感冒等疾病的做法。同时，生姜的挥发油可促进血液循环，对大脑皮层有兴奋作用。在饮食中加些姜可提神醒脑，但需要注意的是，不可一次食入过多生姜，所以不是吃得越多越健康，适量食用为宜。

姜的益处有很多，可是，如果食用方法不得当，反而会给身体带来麻烦。很多朋友在吃姜时喜欢削皮，食用去皮的姜很容易上火，而带皮的姜祛火效果强。另外，腐烂的生姜会产生一种毒性物质，它可使干细胞变性，有可能诱发疾病等。因此，吃姜时一定要把腐烂的部分清除干净。

三、案例分析

例如：中央电视台《新闻直播间》(视频资料：4-21)

<div align="center">《生活提示：药品开封后保质期可能缩水》</div>

[配音]：收拾药箱的时候，我们经常会发现，很多还没过保质期的药品似乎已经变质了。要知道，包装盒上的保质期是指在密封状态下按说明书要求保存的药品最长使用时限，一旦开封，很多药品的保质期就会大大缩短。

眼药水的保质期通常为一年，开封后保质期一般为30天左右。在使用的时候，如果不慎接触到了眼睫毛或眼睑，保质期还会再缩短。因此在使用之前，最好先仔细看看眼药水里是否有絮状物或者其他的沉淀物，一旦发现，则不宜再继续使用。开封后的眼药水可以放在冰箱中保存，冷藏温度以2~8℃为宜。眼药水的无菌要求较高，如果拆封一月后没有用完，最好不要再使用。

止咳糖浆等瓶装液体药品也存在类似的问题。这类药品含糖量高，本身就容易滋生细菌，开封以后，保质期仅有一到两个月，保存时应该放在20℃以下的阴凉处。为方便记住保质期，可以在打开密封包装时在药瓶上标注上时间。片剂、胶囊药品很容易受潮，应该放在阴凉干燥处妥善保存，如果片剂药品变色，出现霉点、斑点，胶囊变得黏手等情况时，都应该停止服用，以免造成健康隐患。

这段配音可以分为两个部分。第一部分指出了民众在日常生活中对药品保质期的错误认知以及不当的保存方法。配音时，就要注意对能体现新闻目的的关键词句进行强调，以便引起观众的注意，如"保质期"的正确定义、对保质期的错误理解、冷藏适宜的温度等。第二部分则是讲解药品的正确保存方法，配音的讲述感要强，介绍的方法及注意事项要明确，结尾处还要带有提醒与警示的语气，以便达到服务、引导受众的目的。

又如：中央电视台《新闻直播间》(视频资料：4-22)

<center>《生活提示：过大年》</center>

[配音]：2月2号是农历腊月最后一天，俗称"大年三十儿"。这天，人们要除旧迎新，消灾祈福。俗话说得好，"打一千，骂一万，三十儿晚上吃顿饭"，说的就是除夕之夜要吃顿团圆饭，这也是岁末家家户户最热闹的时候。当午夜钟声敲响之际，中国有"开门爆竹"一说，家家户户都要燃放鞭炮，预示着新的一年发大财。

除夕守岁的习俗由来已久，三十儿晚上，家家户户点亮灯火，围炉而坐，彻夜不眠，辞旧迎新。直到今天，人们仍保持这一习俗。

除夕，北方讲究吃饺子，因饺子形状像元宝，象征"新年大发财，元宝滚进来"。南方则吃元宵和年糕，"年糕"因为谐音"年高"，寓意"年年高"。

今日春联送福到您家："五岳红梅开盛世，九州瑞雪兆丰年。"

这段材料是典型的生活民俗介绍,讲的是关于过年的传统习俗。这样的题材本身就有着比较广泛的群众基础,是大家所喜闻乐见的。在配音过程中要注重讲述感,尽可能做到"娓娓道来",同时,语气上要注意营造出愉悦、祥和、欢乐的总体氛围。当说到例如"除夕,北方讲究吃饺子"时,则要尽量强调出其象征的意义。结尾的春联部分,配音时要注意读春联的正确韵律,酝酿出饱满、喜悦的情绪。

四、实践训练材料

《新闻直播间》节目中的"生活提示"是一个做得很有特色的子板块。节目通过短小的生活类新闻资讯片,对生活中方方面面的大小问题作出善意的提示与引导,具有很强的针对性与服务性。

1. 《生活提示:宝宝穿贴身衣裤不易受凉》

[配音]:寒冷的冬季,每一位家长都希望自己的宝宝能过一个温暖又舒适的冬天,合理地为宝宝添加衣服,是爸爸妈妈要为宝宝做的第一个准备。

有些家长认为,只要外面穿上厚衣服就可以保暖,不注意宝宝的内衣。其实,柔软的棉内衣不仅可以吸汗,而且还能让空气保留在皮肤周围,阻断体内温度的丢失,使宝宝不容易受凉生病。而不穿贴身内衣的宝宝,则体表热量丢失得多,身体摸上去总是冰冰凉凉的,很容易感冒。

在挑选羽绒服时,不是越厚就越保暖。厚羽绒服没有更多吸收空气、容纳空气的空间,挡风还可以,御寒的效果就差一些。而轻薄的小棉服却比羽绒服贴身,蓬松的棉花可以吸收很多空气形成保护层,不易让冷空气入侵,有着很好的保暖作用。宝宝一旦脚冷,身体也很容易发冷,很多家长都给宝宝穿厚厚的袜子,其实,袜子厚不一定就保暖。如果不吸汗就很容易潮湿,穿着潮湿的袜子,更容易使宝宝脚底发凉,引起呼吸道抵抗力下降而患上感冒。因此,家长们要给宝宝选择纯棉质地而且透气性好的袜子。

另外,合适的鞋子对宝宝过冬也很重要。质地以透气又吸汗的全棉为最好,鞋子应该稍稍宽松一些,不要穿得过紧。

2.《生活提示：安全出行拒绝酒后驾车》

[配音]：据统计，酒后驾车是造成重特大交通事故的主要原因之一。一起交通事故，往往会给受害家庭和肇事者家庭带来不可挽回的损失，甚至是付出生命的代价。开车不喝酒，喝酒不开车，是杜绝酒后肇事的有效办法。5月1日起开始实施的新修订的《道路交通安全法》，加大了对酒后驾驶机动车的处罚力度。

"酒后驾驶机动车者，暂扣机动车驾驶证6个月，并处以1 000元至2 000元的罚款；酒后驾驶机动车被处罚后，再次酒后驾驶机动车的，吊销驾驶证并拘留10日以下，处以1 000元至2 000元的罚款；酒后驾驶营运机动车者，吊销机动车驾驶证，且5年内不得重新取得机动车驾驶证并处以5 000元罚款；醉酒驾驶机动车者，吊销机动车驾驶证，追究刑事责任，5年内不得重新取得机动车驾驶证；醉酒驾驶营运机动车者，吊销机动车驾驶证，追究刑事责任，10年内不得重新取得机动车驾驶证，重新取得后也不得驾驶营运机动车；酒后或醉酒驾驶机动车发生重大交通事故，构成犯罪的，除追究刑事责任外，还将终生禁驾。"

关爱生命，为了您和他人的安全，请拒绝酒驾。

3.《生活提示：海带有营养，正确食用更健康》

[配音]：海带，是人类摄取钙、铁、碘的宝库，是一个呵护健康的全能选手。但是吃海带也是有讲究的，不能随便吃，如果不注意，反而会给身体带来伤害。

海带含有大量的不饱和脂肪酸，能清除附着在血管壁上的胆固醇，调顺肠胃。另外，经常食用海带不仅能补充身体的碘元素，而且对头发的生长、滋润、亮泽也都具有特殊功效。干置海带吃之前浸泡6个小时左右就行了，如果浸泡时间过长，海带中的营养物质也会溶解于水，营养价值就会降低。

另外，新鲜海带买回来后，应尽可能在短时间内食用。如果不能食用完，应把海带冷藏在冰箱中，以免变质。不能长期把海带当做主食，这样会摄入过多的碘，也会对身体健康产生影响。而且，海带中还有一定量的砷，摄入过多的砷会引起中毒。

吃海带后不要马上喝茶，也不要立刻吃酸涩的水果，因为海带中含有丰富的铁，以上两类食物会阻碍体内铁的吸收。海带中碘的含量比较丰富，孕妇不宜多吃海带，因为海带中的碘可随血液循环进入胎儿体内，引起甲状腺功能障碍。

4.《生活提示：健康饮食，吃辣有方法》

[配音]：辣椒的维生素C含量在蔬菜中居首位，吃辣能够增强食欲，促进消化。日常饮食中加点辣椒，对健康有一定的好处，但是吃辣也要适时适量。过量食用辣椒会刺激胃肠道，容易诱发心血管疾病，甚至会对肾脏造成伤害。吃辣时不妨配点酸甜的食物，酸可以中和碱性的辣椒素，甜能够遮盖并干扰辣味，这种搭配既能调和辣味又能够帮助消化。

吃辣多少要因人而异，尽量不要一次吃得过多，否则很容易引起咽喉肿痛、咳嗽等症状。过量食用辣椒，胃肠蠕动速度将会大幅度加快，还可能引发胃炎、肠炎、腹泻等不良症状。而且辣椒素会使循环血量剧增，心跳加快，心动过速，这对健康也是不利的。

患有心脑血管疾病、高血压、慢性气管炎、肺心病的人最好不要吃辣。

南方人喜欢吃辣都是因为气候，由于气候潮湿，人们容易得风湿类疾病，吃辣可以有效地祛湿。尤其在冬天吃辣，还能够抵御严寒。

最不适宜吃辣的季节是秋季，中医有五味入五脏的说法，即"酸入肝，辛入肺，苦入心，咸入肾，甘入脾"，秋天容易肺燥，尤其不宜吃辣。

一天里，中午的时候肠胃消化能力最强，可以适量地吃些辣椒，晚上最好避免吃辣。

5.《生活提示：控制糖尿病，八项要注意》

[配音]：糖尿病是一个全球性的问题，目前虽然还无法彻底地治愈，但大多数情况下是可以预防的。那么，糖尿病人在日常的生活当中需要注意哪些问题呢？专家提出8个方面最重要，我们来看一下。

(1) 少饮酒。喜欢饮酒的糖尿病患者可以喝少量的红葡萄酒，但不要喝烈性酒，因为空腹饮酒会导致使用胰岛素的患者出现低血糖。

(2) 少吃油和盐。糖尿病人应选用少油、少盐的清淡食品，炒菜的时候要少用油，多吃水煮凉拌的食物。

(3) 进食要规律。一日至少进三餐，而且要定时定量，两餐之间要间隔4~5个小时。

(4) 加餐不加量。注射胰岛素容易出现低血糖的病人，应在3次正餐之间，加餐2~3次。但要注意，要从3次正餐中匀出一部分食品，作加餐用。

(5) 肉和瓜子不能多吃。有人认为，肉是蛋白质，多吃不会引起血糖升高。其实，肉进入体内之后，既能提供脂肪，也能转变成糖。还有人把花生、瓜子当零食吃，这更不可

取，因为这些零食含有大量的油脂。

(6) 糕点无糖也要少吃。所谓无糖糕点，是指没有蔗糖，但糕点毕竟是粮食制品，其中，淀粉和碳水化合物都含糖分，会产生热量，因此不能多吃。

(7) 饭多不能靠药补。有人认为饭吃得多了，就多吃一些药，这样血糖就不会升高。事实上，这样副作用会加大。

(8) 吃能量低的水果和蔬菜。当血糖降至正常水平平稳一段时间后，糖尿病患者还是可以食用水果的，如苹果、橙子、梨子、草莓等。可吃的含糖低的蔬菜有韭菜、西葫芦、冬瓜、青椒、茄子、西红柿等。

6. 《生活提示：注意晚睡强迫症，谨防透支健康》

[配音]：现在，经常晚睡熬夜的人越来越多，有些人对睡眠有着一种恐惧感或是强烈的睡前兴奋，反复出现不睡的强迫观念及行为。从健康的角度讲，长期熬夜对身体不好，因为人若经常熬夜，最容易疲劳、精神不振，人体的免疫力也会跟着下降。睡眠不足的影响累计起来会严重危害健康。长期熬夜的人更易遭受癌症侵袭，熬夜使睡眠规律发生紊乱，影响细胞正常分裂，从而导致细胞突变产生癌细胞。平时学习或工作压力大，到晚上时需要一种放松，以去除心理上的疲惫，因此晚上迟迟难以入睡，在工作学习中形成拖拖拉拉的风气，不到最后时刻绝不完成任务，给自己寻找各种借口，这种不良的心理暗示一定要慢慢淡化。在工作和生活中要学会积极、科学地做好时间规划，消除消极的心理因素，纠正错误的思想认识，不要拖拉。通过自我暗示、自我调适，针对性解除负面的心理因素。学会转移注意力，选择某些特定的行为来取代强迫性不睡。睡前喝一杯牛奶，上床前洗个澡或用热水泡脚，放松一下精神，对顺利入眠有百利而无一害。保持平常而自然的心态，身心松弛有益睡眠。学会多种减压方式，把压力释放在健身房或者一些更有益的兴趣爱好上，养成早睡早起的良好习惯。

[同期声]：(略)

7. 《生活提示：保护听力从生活细节做起》

[配音]：日常生活中，很多人都非常关注自己的视力，而常常忽视了对听力的保护。如果听力减退的话，同样在生活中，就会处处感到不方便，增添不少困难和烦恼。

大部分年轻人平时都有戴耳机听音乐的习惯。专家提醒：用耳机听音乐时，不要将

低音开得过大。因为过于厚重而缺乏细节的低音很容易使耳朵酸胀，慢慢就会降低听力水平。同时，切不可长时间听，最好每次不超过一小时。

还有的人平时有掏耳朵的习惯，耳朵痒了，就会用掏耳勺儿或者棉花棒儿等工具来掏，不但能够止痒，还很舒服。因此，许多人认为，定期掏耳朵清理耳垢是理所当然的。专家提醒：我们外耳道的皮肤非常娇嫩，在掏耳朵的时候用力不当，就会引起外耳道损伤、感染，导致外耳道发炎。如果没有特殊情况，尽量不要清理耳垢，最好让其自然脱落。

最后提醒大家，经常醉酒也会损伤听力。因为，酒精会对人体咽喉部粘膜表面产生刺激，从而引起咽鼓管阻塞，产生耳鸣，导致听力下降，最后很可能发展成为神经性耳聋。因此，为了身体健康，在喝酒的时候，一定要适量，避免醉酒。

（资料来源：整理自中国网络电视台节目资源）

第五章 影视人物配音

第一节 理论概述

一、认识影视人物配音

影视人物配音是为影视剧中的人物形象配制声音形象的艺术表现形式，是配音演员或演员本人面对画面，遵照原片所提供和限定的一切依据，以有声语言为表现手段，为片中人物或角色的语言进行后期配制录音的艺术创作活动，主要涉及人物的对白、独白、内心独白、旁白及群杂等内容。

配音有广义和狭义之分。广义的配音，是指按照人物口型、动作和片中情节需要，为未经现场录音所拍摄的画面配录人物语言、解说、音响效果和音乐的过程；而狭义配音则特指配录片中人物的语言。

二、影视人物配音演员须具备的素质

1. 热爱生活，热爱专业

要想通过声音立体生动地塑造影视人物形象，首先应在专业上多琢磨，多动心思，

勤练基本功；要做到热爱生活，善于观察，多留意生活中的人或事，能将自己的见闻、经历，甚至是间接经历等在配音中适时调动，用人物的感觉丰富自己的内心，并自然地表达出来；要主动感受生活中的各色人生，准确而快速地把握其心理活动，并以此为依托来表达剧中人物的爱、恨、情、仇。

2. 嗓音特色鲜明

特色是一个事物或一种事物显著区别于其他事物的风格或形式，是其所属事物独有的。所谓嗓音的特色，就是指人们声音所表现出的独特色彩与风格。与主持人、舞台演员、歌手等艺术工作者风格各异、各有千秋的嗓音特色所不同的是，配音演员的嗓音特色是有一定限制的。著名配音演员丁建华老师对特色化的嗓音有过如下描述："好听的要有特色，不好听的也要有特色，可能有些极端，但是要很管用的嗓子。"这段话可以从以下两方面来理解。

(1) 为影视人物配音的嗓音不一定都是华丽通透的音色，有些人物的声音可以华丽些，例如有贵族气质、身份地位较高的人；而有些人物的声音则可以暗哑些，例如年纪较大或欲望较强的人。也就是说，声音特色必须按照所配的人物的特点来塑造贴合。

(2) 所谓的"管用"，是针对声音的适应性与可塑性来要求的。再好的嗓音，若不会使用，或无法适应角色需要，其价值也会打上折扣；平时听起来一般的声音，只要善于使用，并能满足角色的需要，就有可能成为好声音。因此为人物配音的声音，好听与否并不是最重要的标准，特色鲜明、贴合人物才是最高原则。

3. 较高的文化素养与艺术感觉

对原片的理解是配音演员的一项重要能力，而这种能力的强弱，与文化素养的高低有着密切关系。在配音时，我们不能仅凭自己的喜好与感觉去凭空创造一个人物，必须要吃透剧本台词，加深理解，仔细揣摩，并建立符合人物的语感，使自己的声音、感觉与原片人物浑然一体，使观众忘记配音演员的存在。

所谓人物配音的艺术感觉，通俗说就是得配出"人味儿"。而"人味儿"就是要赋予角色以精神和灵魂，并通过声音还原真实的、有血有肉的人物形象。之所以现在有些人不太爱看译制片，与一些影片的人物配音处理过于粗糙、配音演员没有把角色的"人味儿"配录出来是有很大关系的。

4. 较扎实的语言技巧与表演功底

生活中，人们在表达自己意图时，所强调的重音是准确而自然的。但当为别人配音

并想准确表达出别人的意图时，扎实的语言技巧和充分的感受、理解能力就显得尤为重要了。

要想成为优秀的配音演员，就必须要具有一定的表演功底。只有自己会演，语言才会有表现力，才能更好地塑造出典型的人物形象。因为声音是配音艺术唯一的创作手段，所以我们要生动、快速地捕捉人物，细微地揣摩人物内心，感受角色的喜怒哀乐，在分析和理解后，用符合人物的声音将角色情感准确表达出来。

5. 模仿与学习能力

模仿，是一些初学者入门的重要途径。刚开始接触人物配音的时候，通过模仿为自己确立目标、树立标杆是很有必要的。要向优秀的配音演员学习，学习他们快速塑造人物、捕捉人物、刻画人物的能力，多琢磨他们是如何塑造角色的，以及他们为什么能那么快地贴近人物等。找到规律及特点后，再通过反复练习吸收众家所长，并结合自身条件，不断提升语言表达的能力。

需要提醒的是，模仿只是起步阶段的基础手段，更重要的还是要强调自己的特点，我们不能单纯从外部技巧入手模仿别人的音色和说话方式，更不能因模仿而形成模式化的感觉，致使塑造出的人物千人一面、千人一声。

三、影视人物配音的要求

1. 贴口型

口型的准确是观众直接评判配音艺术水准的重要标尺，从配音实际操作的层面来看，也是较难把握的重要技术环节。一般来说，制约口型的关键要素有：口型的开合、开度的大小，台词的停连，句子的长短，以及由情绪变化所导致的气息变化等。所以，我们应注意观察原片中演员的口型特点，并结合台词来调整自己的口腔开合、大小以及具体的说话节奏和语速等。例如，有些演员说话的时候口型动作较大，配音时就可结合、模仿他的这个发音特点，适当夸大口腔动作，以达到声音和画面的逻辑贴合，符合生活中人们对口腔开度与声音关系的一般认识。

影视人物配音演员是"戴着镣铐的舞者"，意思就是我们可以有自己的创作与创造，但一切都必须在原片的制约下进行，不能改变原片的意思，更不能违背原片的意思。从这个出发点来看，贴合原片口型是保证配音质量的重要环节，也是关键环节之一。

贴合口型的技巧有很多，例如记演员说话的口型特点、表情状态、肢体动作、背景参照、运动物参照、镜头景别变化以及对手的台词等，这都需要我们在实际配音操作的过程中有针对性地加以训练并形成习惯，增强口型贴合的意识，提高配音的水平。

值得注意的是，在"贴口型"的时候，我们发现译制片往往比国产片更容易贴合。这是由汉语普通话和英语发音的口型差异造成的。为国产片配音，必须保证配音的每个细节都要和片中人物的口腔开合、大小、唇形，以及表情、语言、动作等相协调。尤其是在近景或特写镜头时，口型贴合就更须严谨，这样才能不露破绽，让观众感觉不到声音是后期配上的；而为国外的译制片配音，只要在符合口型基本的开合、起落与情绪变化细节的前提下，对呼吸变化、说话时伴随的明显形体动作、表达情绪或强调重音等重点口型多加注意就可以了。

例如：《乱世佳人》(视频资料：5-1)

(斯：斯嘉丽；瑞：瑞德)

斯：瑞德……瑞德……瑞德……
　　瑞德……瑞德……瑞德。

瑞：进来。

斯：噢……瑞德。

瑞：梅兰妮，她……上帝啊，她安息了。她是我所见过的唯一完美的人，伟大的女性，非常伟大的女性。可她死了，对你是件好事，不是吗？

斯：你怎么能这么说呢？你知道我是多么地爱她。

瑞：不，这我可不知道，至少对你来说，最后你还应该感激她。

斯：我当然感激她，她心里只想着别人，最后还提到你。

瑞：她说什么了？

斯：她说，要对巴特勒船长好一点，他这么爱你。

瑞：她还说什么了？

斯：她说，她还要我照顾好阿希礼。

瑞：得到前妻的允许，这样就方便多了。

斯：你这是什么意思？
　　你要干什么？

瑞：我要走了，亲爱的。你现在需要的就是离婚，你对阿希礼的梦想就要变成现实了。

斯：哦，不……不，你错了，太错了。不，我不要离婚。瑞德，今天夜里我明白了，我是爱你的，我就跑回家来告诉你，亲爱的。

瑞：别来这套了，好吗？给我们的结合留下最后一点儿可以回忆的尊严吧！

斯：最后？我肯定多年来，我一直爱着你！只是我是这么愚蠢，自己并没有意识到！请相信我，你也爱我！

瑞：我相信你，可阿希礼怎么办？

斯：我……我从没真正爱过他……

瑞：你装得可真像，一直到今天早晨。我……我尽了一切努力，当我从伦敦回来的时候，哪怕你对我有半点儿表示。

斯：我当时见了你多高兴啊，真的，可你那么气人！

瑞：后来你病了，那是我的错。我盼哪，盼着你要见我，可你没有。

斯：我是要你的，非常想要你！可我以为你不要我了。

瑞：看来我们彼此误解了，现在没用了。如果邦妮还活着，也许会使我们幸福。我总爱把邦妮当做你，没有经历战争和贫困之前的那个小姑娘。她是那么像你，所以我宠着她，娇惯她，就像娇惯你一样。可她走了，带走了一切。

斯：瑞德，瑞德，别说这些了。我很抱歉，抱歉我所做的一切。

瑞：你真是个孩子，亲爱的。你以为说一声抱歉，就能把过去都改过来吗？给你，我的手绢。在你一生中任何危难时刻，我从未见你带过手绢。

斯：瑞德，瑞德，你要去哪儿？

瑞：我要回查尔斯顿，我的家乡。

斯：瑞德，请带我一起去吧！

瑞：不，这里的一切对我已经结束了，我需要清静，我要去寻找有什么地方还保留着一点儿令人陶醉的优雅生活。明白我的意思吗？

斯：不！我只知道我爱你。

瑞：那就是你的不幸了！

斯：哦，瑞德……瑞德……瑞德……瑞德……
哦，瑞德，你走了，我到哪儿去，我该怎么办呢？

瑞：坦率地说，亲爱的，我管不着了。

斯：我不能让他走，不能！我要想办法让他回来！噢，我现在不能再想了，再想我就要疯了，我明天再想……可我一定要想，一定要想，我该怎么做呢？什么是最重要的？

(回忆过去)

泰拉！家，我要回家！我会想办法让他回来的，明天毕竟又是新的一天！

《乱世佳人》是好莱坞电影史上最值得骄傲的一部旷世巨片，影片放映时间长达4个小时，观者如潮，其魅力贯穿整个20世纪，因此有好莱坞"第一巨片"之称。

影片讲述的是在美国南北战争期间斯嘉丽与白瑞德之间的爱情故事。斯嘉丽想得到阿希礼，但阿希礼却要和他纯洁的表妹梅兰尼结婚。在十二橡树举行大型舞会的这一天，恰好南北战争爆发了。在舞会上出现了一个新的面孔——白瑞德。后来两个人历经磨难，斯嘉丽一直不承认自己对白瑞德的感情，直到南北战争结束后，白瑞德最终离开她时，她才意识到自己内心深处其实深爱着白瑞德。

本段例片是整个电影结束的最后一段，片段中有很多人物正面的特写镜头是必须严格贴合口型的。以下面这段台词为例：

瑞：不，这里的一切对我已经结束了，我需要清静，我要去寻找有什么地方还保留着一点儿令人陶醉的优雅生活。明白我的意思吗？

斯：不！我只知道我爱你。

瑞：那就是你的不幸了！

这是一段较为典型的特写镜头。虽然展示的是演员的侧面，但他们说话时口型的每一个动作都是清楚、完整的，所以配音时就必须做到启口和闭口都准确无误。同时，在这段片子里也有很多典型的表情，如白瑞德说"明白我的意思吗"时，演员的面部表情有较明显的变化，此时这个表情变化不但提示了演员内心的活动，也提示了我们要用自己的表情去贴合他的表情，在声音对上口型的基础上，通过情绪变化更好地传情达意。

又如片段的尾声，当白瑞德船长转身离去后，斯嘉丽的最后一句台词："泰拉！家，我要回家！我会想办法让他回来的，明天毕竟又是新的一天。"从画面上可以看出，演员最后一个口型是英文发音Day的口型，在配音时，我们就可将"新的一天"的"天"字放

在这个位置,并作为重音加以强调,此时同为开口发音的Day和"天"便非常自然地贴合在一起了。

有些时候,由于受翻译风格、语言差异及配音演员能力不同的影响,影片也难免会出现一些贴不上口型的地方。如刚才这个片段中,斯嘉丽有大段台词都是在抽泣状态下说的,整个口腔的活动状态显得较为频繁,而配音演员要想把握其口型,难度就会大一些。因此,对于那些贴不上、不好贴的口型,我们常将声音处理成气息动作、抽泣的感觉或语气词等,用情绪声来填补不贴合的地方。

2. 贴人物

任何一个好的影视作品都离不开对人物形象的塑造。在影视剧表演中,演员可以通过表情、动作、语言、内心活动、化妆造型和道具使用等手段来塑造丰满的人物形象。而配音演员在后期配音时,则只能通过声音来丰满和完善演员的前期创作,用台词来诠释人物丰富的思想和内心情感世界。相较于演员的表演来说,要想很好地完成影视人物形象的配音,无论从技术上还是从艺术上说,都是有一定难度的。需要明确的是,人物语言形象的设计不是凭空想象的,它需要综合分析所配人物的年龄、性格、身份、职业特点、交流对手、所处规定情境等因素,然后结合配音演员自身的声音特点与特质进行设计与塑造。这样设计出来的声音,才能忠实地还原出原片中的人物形象。

人物的贴合除了声音需要贴合外,内心活动、情绪变化与表情状态等也必须贴合。我们必须随着人物在剧情发展推进中产生的身份、年龄、职业,以及心境、性格与情绪的变化来调整自己的内心,始终处在人物的状态里去感受喜怒哀乐,在人物的世界里去体验悲欢离合。

另一方面,我们还必须考虑到在民族特点与个体特征制约下的人物贴合。麻争旗老师在《影视译制概论》中引用了几段关于民族特点的名人阐述:19世纪上半期的革命民主主义文学、批评家别林斯基说:"法国人的民歌常常是放肆的,永远是快乐的;德国人的民歌沉郁或有宗教气味;俄国人的民歌则阴郁、沉思、有力。"鲁迅也说:"法人善于机锋,俄人善于讽刺,英美人善于幽默。"歌德称:"中国人在思想、行为和情感方面,更明朗、更纯洁,也更合乎道德。"

如上所述,每个民族都会有自己独特的文化气质与审美习惯。例如,欧美国家的人经常以拥抱或贴面颊作为见面礼,表达问候或者寒暄时情绪也相对更为外放;而中国人在见面时则常使用握手礼,问候或寒暄时则相对较为含蓄。所以,我们会发现译制片和国产片

在配音风格上是有一定差异的。相对来说,为欧美演员配音的声音音色更为华丽明亮,表达方式略为夸张,声音的起伏感较强,情绪也更为外化;而为国内演员配音,声音则更接近生活,表达方式更为朴实。相较之下,译制片配音声音的修饰感会强于国产片的配音。

例如:《叶塞尼亚》(视频资料:5-2)

(叶:叶塞尼亚;奥:奥斯瓦尔多)

叶:当兵的,你不守信用,你不等我啦?

奥:我已经等了三天了!

叶:呵呵呵……我没跟你说我要来。那现在,你去哪儿?

奥:我想到你们那去,去找你,非要让你……

叶:怎么?哦……瞧你呀,你要是这么板着脸去,连怀抱的孩子也要吓跑了,呵呵呵……

奥:你就是喜欢捉弄人,对不对?我可是不喜欢人家取笑我!我现在要教训教训你!

叶:不,不,放开我,放开!放开我!

奥:过来,姑娘!

叶:我教训教训你,倒霉蛋!你以为对吉卜赛人想怎么着就怎么着,那你就错了!我,我不想再看见你了!听见吗?怎么他流血了?你这是活该!怪谁呢?哎,怎么,你死啦?不,你这家伙别这样!求求你,把眼睛睁开!你知道,你要是死了,我就得去坐牢的!

奥:你想杀死我?

叶:是的,是你逼的我!

奥:啊,你就这么讨厌我亲你?

叶:只有两厢情愿才是愉快的,如果强迫,只能让人厌恶!

奥:好吧,对不起,我不该这样。可还是你的错!

叶:我错?

奥:嗯!你没发现自己长得很美吗?这能怪我吗?

叶:你要是再来亲我的话,我马上就砸碎你的脑袋!我们吉卜赛人说了算!

奥:不,我只想看看你眼睛。

叶:我,我不是来看你眼睛的,你别胡思乱想!

奥：谢谢。

叶：还疼吗？

奥：你的手真重。可我心里的创伤比头上的伤还重。没想到，我会这么喜欢你。我不像你那么会算命，可我觉得我配得上你。我爱你，吉卜赛人！

《叶塞尼亚》是一部拍摄于1971年的墨西哥经典影片，故事发生在19世纪末墨西哥的一个城镇。

吉卜赛人不事农桑，一般也不饲养食用牲畜，而是依靠从城镇和农村的居民那里寻求与其流浪生活相适应的生计谋生。从性格上来看，他们热情、奔放、洒脱、不喜拘束；从生活习惯上来看，他们终年在城市与乡村之间流浪；从语言特点上来看，他们直率、外向。这诸多的特点造就了这样一个吉卜赛姑娘叶塞尼亚。她像一朵迎风吐艳的野玫瑰，年轻、美丽、纯洁、自尊心强。为这样一个人物形象配音，除了以上分析的特点以外，还得结合她自身的个性特征来设计表达方式和声音特质。在说话时，叶塞尼亚的表情较为丰富，动作幅度也较大，这些特点都充分反映了她直率、热情、奔放的性格。了解这些后，就可为这个角色的声音注入热情奔放、明亮清脆、心直口快、敢爱敢恨等特质，还可模仿原片里演员说话时用较大形体动作来带动语言的特点，使声音多一分洒脱和随兴的气质，用配音更好地还原人物形象。

奥斯瓦尔多是一位白人军官，从外形上看，他高大、有力量；从性格上看，他还有点儿霸道。所以为他塑造声音时，除了调动一些胸腔共鸣外，更重要的是要结合中国观众对于军官这种形象的习惯认识，在说话时要有一些稍显强硬的态度显露。当然了，奥斯瓦尔多是深爱着叶塞尼亚的，所以在显露态度时，要注意分寸的把握，声音不能过狠、太硬。

需要注意的是，在很多电影、电视剧的原片当中，演员的声音不一定就是人们所习惯认为的好听的声音，甚至，有的时候配音演员配录上去的声音和演员的本声差别还比较大。这是因为配音除了要遵循原片的诸多约束外，还得符合中国观众对于人物形象的习惯认识和固有印象。也就是说，要将原片提供的人物形象结合中国观众的认知与审美特点，适当进行"中国化"的人物塑造，以利于中国观众认知和接受，从而优化影片在国内的播出效果。

3. 贴合情节发展的脉络

对配音演员来说，一定要弄清所配的人物在整个剧情发展的不同阶段所处的位置，每个阶段，其年龄、性格、职业、内心世界以及所处的时代、环境、具体的规定情境等要素

是否有变化，以及分别有着什么样的变化。弄清这些方面，我们才能知道随着故事情节的发展人物自身在各方面的变化，也才知道在声音造型上应该如何调整才能更好地诠释人物在不同阶段的内在和外在特征。用一句话概括就是，配音要贴合情节发展的脉络与变化，要能够在每一场戏上还原出剧中人物的"此时此刻"。

例如：《康熙王朝》第22集片段

(孝：孝庄太后； 康：康熙； 索：索额图； 苏：苏麻拉姑)

康：啊，太皇太后……太皇太后，孙儿轻浮自信，酿成大错，致使干戈四起，社稷危亡。孙儿现在才体会到，先帝爷为何不愿做皇帝。先帝爷说得对，坐在龙椅上，就是坐在刀山火海上，孙儿不配为帝，自请退位。求太皇太后垂帘听政，以止战祸，以安天下。

孝：哼……丫头啊，玄烨不想当皇帝了，你说这天下人会怎么认为？是高兴啊，还是不高兴啊？

苏：苏麻不敢说。

孝：他已经不是皇上了，想怎么说就怎么说。

苏：禀老祖宗，丫头非但不高兴，反而又气又恨。主子不做皇帝，天下不知道会冒出多少人来争帝位，主子是安逸了，可天下将大乱，遭罪的还不是老百姓吗？

孝：你听听，你还不如一个女儿家明白。什么叫不配为帝？哼，你明明是六神无主，遇难而逃，弃天下于不顾啊！你呀！哎，不久啊，我的像也会挂上去，再过几十年呢，你的像啊，也得挂上去，成了列祖列宗，在你面前跪满了皇子皇孙哪，那个时候，你怎么能够和你的祖宗们并排列位，怎么能够面对你的子孙后代呀？嗯？

索：启奏圣上，叛兵攻入禁城，宫内太监造反，请太皇太后和皇上速速回避啊！

孝：别慌，这些毛贼。该怎么办就怎么办，不必再报。
你听见了吧，人家已经打到门口来了，你就是再退位，又能逃到哪儿去呢？逃到边关？边关就那么安稳吗？如果他吴三桂真的成了霸业，我们还能够偏安一隅吗？列祖列宗血染关山方才统一天下，难道你就这样拱手相让吗，你？

康：皇祖母，叛兵已经到了，你还是先躲……

孝：你，你以为那些危难是在外头？不，大清国最大的危难不是那些叛军和太监，而是在你的心里。你五内如焚，六神无主，你，你是退位而弃天下呀！你呀！当

年，你父皇顺治就是败于自个儿的心魔，才使得半世帝王弃天下而去。难道，你也要步其后尘，重蹈覆辙吗？不要学他，要学这些列祖列宗，学你的皇祖母，我，孝庄，天塌地陷，岿然不动，日月星辰，唯吾独尊哪！孙儿啊，你要是想打败吴三桂，首先要打败你自己，懂吗？过来，到祖母这边来，只要咱们祖孙俩不倒下，别说他一个吴三桂，哼，就是他十万个吴三桂，也不在话下。丫头，开门去。

索：启奏圣上，叛兵攻入禁城，宫内太监造反，请太皇太后和皇上速速回避。

孝：你们大家都听着，撤藩是我孝庄的意思，皇上是按照我的懿旨去办的，今天就是有天大的事情，由我孝庄来顶着。关于撤藩，他吴三桂撤也反，不撤也反，这都是意料之中的事情。大家应该坚信，我们的大清是铜铸铁打之江山，只要咱们君臣一心、将士勇猛，定能够歼灭叛敌，永铸江山。

在人们的习惯印象中，康熙皇帝应是带有王者之风的千古一帝。但是具体到这个片段里，吴三桂造反，朝廷将士战势不顺，屡被击败。康熙自觉削藩操之过急，导致局面无法控制，遂自请辞去帝位。孝庄皇太后厉责康熙，要他振作起来。此时，乱党闯入宫内，煽动太监造反，与朝廷将士激战，康熙与孝庄太后的安全受到威胁。索额图请求康熙与孝庄暂避，孝庄临危不乱，声称平三藩是她的懿旨，康熙只是遵旨行事，只要君臣同心，清廷必将永远不败。

根据这段剧情可以看出，康熙此时受到了严重的打击，情绪是低落、丧气的，所以声音就不能过于表现其惯有的王者之风、九五之尊，而是要结合剧情，结合此时此刻他的情绪与心境，褪去那份说一不二的贵气，用更平实的声音来诠释人物，甚至还应表现出人物此时内心的慌乱与惧怕；而孝庄在这个片段里临危不乱，对康熙层层规劝，步步启发，面为责备，实为鼓励与引导。配音时首先应充分体会其内心情绪与感受，以情带声，才能于语言中显露出这段台词的背后深意。要配出话语的行动性、启发性，在声音里注入力量，含而不放，尽显辅佐3代君王的太皇太后之风。

四、影视人物的声音造型艺术

(一) 决定声音的四要素

生活中，每天都会有不同的人和我们相识、相交或擦肩而过，每个人不光长相不同，

声音也是不尽相同的,而这种不同是由音高、音量、音长和音色这4个方面的要素来决定的。配音员要想结合不同人物的形象特点来调整、改善与改变自己的声音,就必须以这4个要素为切入点着手调整。

1. 音高

音高指的是声音的高低变化。一个人说话的音高情况与其声带的长短、厚薄和松紧有关。一般来说,声带绷得越紧,振动越快;发出的声音就越高越亮;声带越松、振动越慢,发出的声音也就越低越暗。从这个意义上来说,在声带长短、厚薄相对固定的情况下,可以通过调整声带发音时的松紧和振动频率来改变声音的音高。

2. 音量

音量指的是声音的强弱变化,在发音时,我们都有这样的体会,当需要加大说话音量时,会下意识地加大吸气量,以增强发音器官肌肉收缩的力度。由于振动声带的气流量增加了,发音器官的力量增强了,音量自然也就变大了。所以要想调整音量,关键在于对气息流量和发音器官肌肉力度的调节上。

3. 音长

音长指的是声音持续时间的长短变化。声波持续得越长,音长也就越长。在影视人物声音造型时,可通过音长的调整来塑造具有典型性格的人物。例如急性子的人,可将音节的音长相应缩短,造成一种说话急促甚至嘣字的语言效果;反之,也可将音节的音长延长、发满,这样说话的速度自然也就减慢了,以塑造出一种不紧不忙的说话状态。

4. 音色

音色指的是声音的特色,它是由声带的松紧、收缩的质量、共鸣腔体的使用、气息的运用和发音习惯等因素共同决定的。音色的改变可以通过声带的松紧变化、各个共鸣腔的侧重使用、气息的调整,以及改变口腔开度等方法达到,具体如下。

(1) 声带的松紧。声带越紧,声音越高越亮;声带越松,声音则越沉越暗。而声带的松紧,与喉头的松紧、下巴的松紧是有着密切联系的。

(2) 共鸣的使用。一般情况下,口腔共鸣的音色通透明亮、圆润饱满、穿透力强;鼻腔共鸣的音色带有鼻化色彩,声音偏闷偏窄;头腔共鸣的音色高亢明亮,发音位置偏高;咽腔共鸣的音色带有金属般脆亮的感觉;胸腔共鸣的音色饱满厚实,宽阔深沉,具有一定的厚重感。

(3) 气息的运用。气息是发声的动力之源,通常情况下,人们说话的声音是呈现为声

气各半的虚实声的，此时的音色为柔和音色；也有些人说话的气息较重，伴随说话而出的气息量较大，此时的音色便会偏虚，声音较飘，不厚实；还有些人说话时声音较重，力量较强，气息大多转为了发声的动力，所以音色偏冷，声音较实。

当然了，每个人的音色都是个性化的，发声的不同方式也是要综合使用的，只是由于发音习惯的不同，各有侧重罢了。而这些不同的习惯，也就造成了不同的音色差异。所以在塑造人物音色的时候，需要根据其发音的习惯特征来综合考虑技巧的运用。

(二) 声音造型的依据

广东话剧院演员姚锡娟老师在《语言造型——塑造语言形象的重要手段》一文中谈到，从事语言表演艺术的专家应具有变化声态、语态的能力，这种变化能力应称做语言造型能力，或者叫语言的可塑性。

李俊英在《浅谈译制片的声音造型艺术》中指出："如果说声音化妆是声音造型的躯干，那么配音技巧就是声音造型的灵魂。只有声音化妆，没有配音技巧的声音造型是不能丰满、不会生动的；只有配音技巧，没有声音化妆的声音造型就会缺少鲜明的个性，不会让观众产生共鸣。"

从以上两位老师的观点中我们不难看出，若要为影视作品中的人物塑造出个性鲜明、生动丰满的声音形象，除了要从"声音四要素"的角度进行声音化妆外，还需要从人物的年龄、生理特征、气质、个性等方面下手，并结合考虑人物所处规定情境的具体要求，用配音技巧来丰满人物的声音形象。只有从声音化妆和配音技巧两个方面同时入手，才能塑造出饱满、立体、有人味的人物声音形象。

下面提供几种声音造型的参考依据。

1. 生理年龄特征

说话的声音是由肺部呼出的气流冲击声带，使声带振动而产生的，所以声带的质量直接决定了声音的质量。如前所述，一般男性的声带呈现出长、厚、振动频率较低等特点，所以男性的声音相对偏低偏沉；而女性的声带则呈现出短、薄、振动频率较高等特点，所以女性的声音相对偏高、偏亮。

伴随年龄的增长，男、女性的声带都会逐渐变松，这就会导致声音发生一定的变化。相对来说，随着年龄的增长，男性的音色会愈发低沉暗哑，女性的音色会愈发干薄暗哑。当然，这里说的只是一般规律，在为具体人物做声音造型时，还得在符合人物年龄段的音

色上，结合其他特征进行声音塑型的具体分析。

除了声带的变化外，随着年龄的增长，人们说话时的气息及发声位置也会有变化。年轻人在情绪上较容易亢奋和激动，所以说话时气息及发声的位置往往要高一些；而年纪大的人，控制情绪的能力更强，所以说话时气息和发声的位置则相对偏低，同时发声状态相较于年轻人也会显得更稳定一些。

2. 外貌特征

生活中，我们对于人的外貌特征与声音特征的关系也是有着一些习惯认识的，例如身材魁伟健硕的人，一般声音会呈现出宽厚通透等特点；娇小瘦弱的人，一般声音会呈现出清澈明亮等特点。当然，这里说的只是一般情况下的普遍认识，对于外貌特征与声音关系的判断，可以借鉴生活经验，但更重要的还是要从所配人物本身的综合特点入手分析。

3. 人物个性特征

个性特征，是指一个人在思想、品质、行为习惯等方面不同于他人的特征。例如亲切随和、精明能干、泼辣麻利、凶神恶煞等不同个性特征，在声音的塑造上，除了从声音四要素、语言表达技巧、说话习惯等方面入手外，还应考虑从情绪情感的层面入手分析。像泼辣性格的人，配音就可以表现为音量较大、语言节奏利索、整体语速偏快、态度明确肯定，甚至有些许强势的感觉等。

4. 职业与社会地位

职业与社会地位也是声音造型的重要依据。职业的不同将直接导致人物说话习惯的诸多差异，如教师、律师、主持人、工人、社区主任、单位领导等，他们的说话习惯中或多或少都会带有职业色彩的影子。我们要尽力捕捉生活中典型职业导致的典型说话习惯与特点，再结合具体配音人物的特点为不同职业的人物塑造声音；另外，社会地位的高低对人物说话方式与习惯的影响也是很大的。例如，为王公贵族与市井小民进行配音，在态度、语感、语气和底气上都是有较大差异的，这也是塑造人物声音形象的重要依据。

五、需要注意的问题

1. 注意气息的运用与表达

气息是声音的根本，它不仅是声音的动力之源，更是语言表情达意的重要手段。人物的情绪和内心活动除了会在外部形体动作、语言和面部表情上体现外，也一定会在气息上

有所体现。用配音前辈的话说就是:"人物的气息不是装上去的,更不是见一口喘一口,而是要对特定环境中特定人物的语言动作了然于胸,把握住自己的内心体验和内在节奏,这样未曾开口,气息已在心里涌动。"

另外,在一些特殊人物的声音造型中,气息也是很关键的声音塑型技巧。例如,为刚做完手术的病人配音,由于术后人的身体尚未完全恢复,较为虚弱,故配音时,就应调整声音的弹性变化,采用"气多声少"的偏虚声音造型,整体营造出虚弱感与疲乏感。

因此,提升气息的运用与表达能力,就是为了提升声音贴合人物的能力。之所以有些配音作品显得粗制滥造、不贴人物,很大一部分原因就在于气息的状态没有与人物在规定情境中的状态贴合上,这也是影视人物配音实践过程中需要引起重视与思考的。

2. 把握对白、独白与旁白

(1) 对白,是剧本中角色之间相互的对话,也是影视配音台词的主要形式。

(2) 独白,是角色独自说出的台词,它是从戏剧中发展而来的。独白形式在文艺复兴时期的戏剧中使用十分广泛,是一种把人物的内心感情和思想直接倾诉给观众的艺术手段,往往用于人物内心活动最剧烈、最复杂的场面。

(3) 旁白,是电影、戏剧中使用的一种独特的语言描写。它是画外音的一种,一般有两种情况:一种是剧中人的主观性自述,以第一人称的口吻回忆过去或展开情节,给人以亲切之感;另一种是作者对故事的客观性叙述,概括说明故事发生的背景及原委,或对人物、事件表明态度,或直接进行议论和抒情。旁白在影视剧和话剧舞台上还具有转换场景、结构作品的功用。

对白、独白与旁白,同属影视人物配音中的台词表现形式,在配音时,应从人称、语言分寸及表达技巧上加以区分,各尽其用。

3. 努力靠近原片人物形象

作为"三度创作"的影视配音,配音演员的工作是在剧本内容和原片演员表演的基础上完成的,所以配音艺术的本质是还原原片,而非自由创造;是在不脱离原片内容及风格的前提下对原片精华的再现。这也是配音艺术和其他语言艺术形式的不同之处。

在舞台表演或影视表演中,演员可以在剧本的基础上根据自身条件,通过想象、假设和感知来塑造角色,其创作的空间是非常大的,因此10个演员很可能会诠释出10个各具特色的哈姆雷特。而配音演员则不然,10位配音演员都必须抓住人物的个性特征,努力朝原片演员所演绎的人物形象靠拢,以求与之更贴近、更融合。

4. 注意把握不同的配音风格

不同的国家，由于民族文化、习俗的不同，人们的语言特点也是不尽相同的。就几类较典型的风格来说，美国人说话时，受其开放、自由的文化影响，整体感觉是较为随意、轻松的，表达情绪时也较为外向开放。

日本人说话时，受日文发音特点的影响，整体音节相对较为短促。同时受日本文化的影响，男性说话较常使用命令的口吻，态度较为强硬，而女性说话则相对含蓄、谦恭。

韩国影片发音时的典型特点是口型较为夸张，抓住这个特点，在配音处理时，就可适当地夸张吐字时的口型，以达到神形兼备的贴合效果。

当然，这些特点也都是相对而言的，需要注意的是，为不同的人物配音，一定要体现出人物的个性与特点，切忌千人一面、千人一声。

5. 注意交流

影视配音中的交流是多向的，包括与搭档的交流、和剧中自己所配人物的交流，以及与剧中对手的交流等。与搭档交流，在接受其对白时要注意发自内心地作出针对性的反应，并给予搭档相应的反馈；与剧中自己所配人物交流时，则应注意与其同步思考、反应、判断，尽量做到与其保持思维、行动上的一致；与原片中的对手交流时，则应注重其给予自己的视觉刺激与反馈，以利于自己作出正确、恰当的反应。

6. 还原出动态感与空间感

在影片中，有许多场景是具有强烈动态的，如奔跑、打斗、战争等，为这类场景配音，就必须配出符合生活感知觉的声音动态感。而为了保证录音的效果，为人物配音时配音员在话筒前的位置却又是相对固定不动，并且动作幅度较小的。这样来看，影片中需要的用声状态与配音员的工作环境便形成了一对矛盾。要解决这个矛盾，配音员脑子里就要有一台富有强烈动感的戏，再通过想象把自己放进屏幕的动态中，并借助小幅度的动作去取得大幅度动作的声音动态感。

为了使配出的声音能尽量接近生活真实，我们还要体会人物在这种环境下的气息、声音、吐字和情绪情感等环节的一般状态，找到典型环境下的典型声音感觉，再结合规定情境，在人物身份与特点的制约下来考虑具体人物在奔跑、打斗、战争等状态下的声音造型与外化。

另外，配音时还要注意处理出台词的空间感。生活中，随着空间和距离的变化，人们说话的声音都是有一定变化的。这种变化主要表现在内在心理感受上的空间大小变化，以及外在声音上的高低、大小、强弱的变化等。例如，人物远距离对话和近距离对话，音量

和声音的空间感觉都是不同的。所以我们要真的把自己放入剧情中,像人物一样去看、去想、去感受,做到真听、真看、真感觉,用人物的状态去思考,带领观众和自己一起在剧情中旅行,使声音听起来更加真实、自然、可信。

第二节 案例分析及实践训练材料

一、案例分析

例如:以美国经典影片《简·爱》例:(视频资料:5-3)

(罗:罗切斯特;简:简·爱)

罗:还没睡?

简:没见你平安回来,怎么能睡?梅森先生怎么样?

罗:他没事,有医生照顾。

简:昨晚上你说要受到的危险,过去了?

罗:梅森不离开英国,很难保证,但愿越快越好。

简:他不像是一个蓄意要害你的人。

罗:当然不,他害我也可能出于无意。坐下。

简:格瑞斯普究竟是谁,你为什么要留着她?

罗:我别无办法。

简:怎么会?

罗:你忍耐一会儿,别逼着我回答,我……我现在多么依赖你!咳……该怎么办,简?有这样一个例子,有个年轻人,他从小就被宠爱坏了,他犯下个极大的错误,不是罪恶,是错误,他的后果是可怕的,唯一的逃避是逍遥在外,寻欢作乐。后来,他遇见个女人,一个20年里他从没见过的高尚女人,他重新找到了生活的机会,可是世故人情阻碍了他,那个女人能无视这些吗?

简:你在说自己?罗切斯特先生。

罗：是的。

简：每个人以自己的行为向上帝负责，不能要求别人承担自己的命运，更不能要求英格拉姆小姐。

罗：哼，你不觉得我娶了她，她可以使我获得完全的新生？

简：既然你问我，我想不会。

罗：你不喜欢她？说实话吧。

简：我想她对你不合适。

罗：啊哈，那么自信。那么，谁合适？你有没有什么人可以推荐？你在这已经住惯了……

简：我在这儿很快活。

罗：你舍得离开这吗？

简：离开这？

罗：结婚以后，我不住这了。

简：当然，阿黛尔可以上学，我可以另找个事儿……
我要进去了，我冷……

罗：简！

简：让我走吧！

罗：等等！

简：让我走！

罗：简……

简：你为什么要跟我讲这些？她跟你与我无关，你以为我穷、不好看，就没有感情吗？我也会的，如果上帝赋予我财富和美貌，我一定要使你难以离开我，就像现在我难以离开你……上帝没有这样，我们的精神是同等的，就如同你跟我经过坟墓，将同样地站在上帝面前。

罗：简……

简：让我走吧！

罗：我爱你，我爱你！

简：不，别拿我取笑了！

罗：取笑？我要你！布兰奇有什么？我对她不过是她父亲用以开垦土地的本钱！嫁给

我，简，说你嫁我。

简：是真的？

罗：哎，你的怀疑折磨着我，答应我，答应吧！

上帝饶恕我，别让任何人干扰我，她是我的，我的……

配音分析

(1) 剧情简介

《简·爱》创作于英国谢菲尔德，是一部带有自传色彩的长篇小说，它阐释了这样一个主题：人的价值=尊严+爱。《简·爱》中女主人公的人生追求有两个基本旋律：富有激情、幻想、反抗和坚持不懈的精神；对人间自由幸福的渴望和对更高精神境界的追求。

这部影片通过对孤女简·爱坎坷不平的人生经历的讲述，成功塑造了一个不安于现状、不甘受辱、敢于抗争的女性形象。

影片中，简·爱认为爱情应该建立在精神平等的基础上，而不应取决于社会地位、财富或外貌，只有男女双方彼此真正相爱，才会得到真正的幸福。在追求个人幸福时，简·爱表现出了纯真、朴实的思想感情和一往无前的勇气。她并没有因自己的仆人地位而放弃对幸福的追求，她的爱情是纯洁高尚的。她对罗切斯特的财富不屑一顾，而自己之所以钟情于他，就因为他能平等待人，把自己视作朋友并能坦诚相见。

对罗切斯特说来，简·爱犹如一股清新的风，使他的精神为之一振。罗切斯特过去看惯了上层社会的冷酷虚伪，是简·爱的纯朴、善良和独立的个性重新唤起了他对生活的追求和向往。因而，他能真诚地在简·爱面前表达自己的善良和改过的决心。

简·爱同情罗切斯特的不幸命运，认为他的错误是由客观环境造成的。尽管他其貌不扬，后来又破产并成为残废，但自己看到的是他内心的美和令人同情的不幸命运，所以最终与他结了婚。

影片通过罗切斯特两次截然不同的爱情经历，批判了以金钱为基础的婚姻和爱情观，并始终把简·爱和罗切斯特之间的爱情描写为思想、才能、品质与精神上的完全默契。

(2) 人物分析

简·爱——一个性格坚强、朴实、刚柔并济、独立自主、积极进取的女性。她出身卑微，相貌平凡，但却并不以此自卑；她蔑视权贵的骄横，嘲笑他们的愚笨，显示出自立自强的人格和美好的理想；她有顽强的生命力，从不向命运低头，最后有了自己所向往的

美好生活。

爱德华·费尔法克斯·罗切斯特——特恩费德庄园主，拥有财富和强健的体魄，年轻时过着放浪的生活，后来决心认真生活，喜欢简·爱并向她求婚。晚年时，由于第一任妻子的疯狂纵火而失去一条胳膊和一只眼睛，最后成为了简·爱的丈夫。

(3) 声音造型

简·爱：她是一位内心高贵的女性，在音色的塑造上，声音应该适度地处理成吐字尾音稍硬的感觉，以营造出一位女性坚守高贵的内心状态；同时，声音不要过于柔软温和，而要在体现出对罗切斯特爱意的基础上，诠释心里对底限的坚守。

罗切斯特：音色应具有一定的年龄与阅历感，从人物的性格、身份，以及社会地位等特点来看，为这个人物配音，除了揣摩并诠释其丰富的内心世界与情感外，更应传递出一个男人在经历失败的婚姻后，对幸福渴望，却又害怕再次受到伤害的矛盾内心状态。所以在音色塑造上，可略带一些沙哑与颗粒感较强的尾音，使声音听起来更加老成、事故。

(4) 声画贴合

从声画贴合来看，画面中有不少罗切斯特和简·爱的特写镜头，尤其在最后一段对话中，镜头对简·爱和罗切斯特的面部细节刻画较多，在这些部分，声音的启口落口、发声的气口等都应与画面贴合，并自然地用气息、情绪声以及嘴型的细微动作等去贴合人物因情绪情感变化运动而产生的声音细节。

(5) 台词处理

对话式台词应首先强调内心的反应，要认真听对手的台词，并结合画面感受其给予自己的刺激；其次，在真听、真看、真感觉的基础上，要注意真实自然的交流感，每句话都应以准确的内心活动作为支撑；再次，配音的台词要想更好地还原人物，还有一个很重要的技巧，那就是贴合人物的表情。只要说台词时，主动贴合人物的表情及其变化，声音就能达到三分形似，也就能更快速地进入人物的状态，诠释出人物的内心活动。

二、实践训练材料

1.《魂断蓝桥》

《魂断蓝桥》是一部美国黑白电影，由米高梅电影公司于1940年出品。影片讲述的是军官罗伊邂逅了芭蕾舞演员玛拉，两人情投意合，准备结婚。可是婚礼前夜，罗伊接到命

令上了前线，玛拉也因为即将结婚的事情而被芭蕾舞团辞退。她的好友也因在芭蕾舞团团长的面前极力维护她而一起失业。

战事纷争，使得她们四处奔波却找不到合适的工作。当她们被生活逼迫到山穷水尽的时候，忽然收到了罗伊从前线托人带来的消息，说他母亲要来看看他未来的妻子。本以为生活有了转机，可就在玛拉等待未来婆婆的时候，却无意间在报纸上看到了罗伊战死沙场的消息。强烈的刺激使她在未来婆婆的面前严重失态，致使婆婆愤然离席，而她也独自晕倒在餐厅里。

生活逼人，玛拉在绝望之际沦为了娼妓，靠出卖自己的身体谋生。不久后，她像往常一样在火车站附近准备选择目标客人时，竟碰到并未阵亡的罗伊。玛拉惊喜之余，又害怕罗伊知道她的现状，只好对罗伊隐瞒了真相。

当幸福重新降临时，她深感自己无力抓住，更无法面对与罗伊的婚姻以及罗伊家族的显赫地位。

于是她来到了滑铁卢桥，毫无畏惧地向一辆辆飞驰的军车走去，最终悲剧收场。

(**玛**：玛拉；**罗**：罗伊)

玛：你好！

罗：你好！

玛：你来看我，太好了！

罗：别这么说。

玛：你……你没走？

罗：海下有水雷，放假四十八小时。

玛：这真太好了！

罗：是的，有整整两天！你知道我一夜都在想你，睡也睡不着。

玛：你终于学会了记住我了！

罗：呵呵，是啊，刚刚学会。玛拉，今天我们干什么？

玛：因为我……我我……

罗：现在由不得你这样了。

玛：这样？

罗：这样犹豫，你不能再犹豫了。

玛：不能？

罗：不能。

玛：那我们应该怎样呢？

罗：去跟我结婚！

玛：哦，罗伊，你疯了吧！

罗：疯狂是美好的感觉！

玛：你理智一点。

罗：我才不呢。

玛：可你还不了解我。

罗：会了解的，用我一生来了解。

玛：罗伊，你现在在打仗，因为你快要离开这了，因为你觉得必须在两天内度过你整个的一生。

罗：我们去结婚吧！除了你，别的人我都不要。

玛：你怎么可以这样肯定？

罗：亲爱的，别支支吾吾了，别再问了，别再犹豫了，就这样定了，知道吗？这样肯定了，知道吗？这样决定了，知道吗？去跟我结婚吧，知道吗？

玛：是，亲爱的！

怎么回事？亲爱的，我们去哪？

罗：去宣布订婚！

回兵营去。

啊，玛拉，你听我说，目前我们会陷于什么样的麻烦？

玛：好的。

罗：我要你知道一下某些情况，首先我亲爱的年轻小姐，我是兰德歇步兵团的上尉，挺唬人吧？

玛：挺唬人。

罗：一个兰德歇步兵团的上尉是不能草率结婚的，要准备很多手续和仪式。

玛：我知道。

罗：这有点繁文缛节。

玛：是吗？

罗：嗯，比如一个兰德歇步兵团的上尉要结婚必须得到他的上校的同意。

玛：这很困难吗?
罗：啊，也许困难，也许不。
玛：我看不那么容易。
罗：啊，那得看怎么肯求了，看肯求的魅力，看他的热情和口才。
 玛拉看着我。
玛：是，上尉。
罗：怎么？你怀疑吗？
玛：你太自信了，上尉！你简直疯狂了，上尉！你又莽撞又固执又……我爱你！
 上尉。

2.《大明宫词》

长安城被连绵的阴雨笼罩，人们说这预示着上天将赐予大唐一位美丽绝伦的公主。在皇宫深处，皇后武则天却被比天气还阴晦的心情笼罩着，她已怀胎12个月而无法临盆，这使她深信多年前因权力斗争而被自己扼杀在襁褓中的女儿又回来了。于是，她无数次地在佛像前祈求女儿的谅解和宽恕。当唐军将士大胜突厥的喜讯传来时，公主终于降生在朝堂之上。这奇异的经历使得高宗皇帝李治认定女儿的降世为天下带来了好运，并当场赐名为"太平公主"。由此，一个女人瑰丽而坎坷的一生开始了。

武则天从太平降世的那一天起就对她倾注了特殊的关怀和宠爱。当哥哥们在权力的阴影和母亲的威严下战战兢兢生活的时候，太平却体验着皇室所能给予一个女人的全部荣耀、美好和高傲，她一生的悲剧也就在这幸福的童年中埋下了深深的祸根。

14岁的太平第一次出宫就在一次假面狂欢之夜邂逅上了英俊武士薛绍，从而坠入了少女的初恋。武则天出于对女儿的溺爱，掩盖了薛绍已婚的事实，并暗中赐死了薛绍的结发妻子慧娘。经过几年痛苦的婚姻生活，薛绍怀着对爱情忠贞不渝的决心以及对太平不可抗拒的尊敬和好感迎向了太平手中的利剑。

薛绍的死令真相大白，太平第一次认识到了权力的可怕和母亲的专横。而此间，大哥李弘意外死亡、二哥李贤被驱逐流放、三哥李显被废，都加深着母女二人之间的误解，于是长达数年的冷战开始了……

(武：武则天；**太**：太平公主)
武：你有身孕，不该淋雨。把御医找来。

太：我丈夫死了！

武：我知道了，我为他悲哀，他很不幸……

太：他是我杀死的，我是凶手！

武：你不是，他是自杀……

太：不！母亲，他本来有着比谁都充足的活下去的理由。是我，是我的到来，为他的生活带来了长达五年的噩梦。比这更可怕的是，您亲手制造了这一切。而我，我却一厢情愿地认为，我是他一生中拥有的最甜蜜的礼物。五年！整整五年，您使他忍受折磨的同时，让自己的女儿也饱受屈辱。

武：你都知道了？

太：我早该知道！你为什么要骗我？

武：因为我爱你！因为作为母亲，我不想看到女儿由于过早地失去爱情而悲哀！

太：所以，你就有理由剥夺他人的爱情，甚至性命！你就有权力蒙骗自己女儿的第一次真挚感情！难道，一个皇后的母爱，就必须以残酷为代价吗？母亲，你是一个没有感情的人！

武：感情？……太平，如果我没有感情，我就不会容忍你丈夫竟敢用一个丫环的尸体充当慧娘，明目张胆地欺骗我的眼睛；如果我没有感情，我就不会容忍一个生下来就已经成为罪犯的儿子，来充当你的什么义子；如果我没有感情，我就不会容忍他的妹妹在长安的一个角落里，用最恶毒的词汇诅咒他的皇后！感情？这一切的根源就在于我对你太富有感情，太想满足你的心愿……所以，你不要用这样的态度对我说话，毕竟我是你的母亲。

太：如果作为您的女儿就要上缴自己的命运，甚至宝贵的爱情，我宁愿不做您的女儿！

武：是吗？你真这么想吗？太平，为了你的幸福，我已经做了最大的努力，结果不尽如人意，只能怪人生无常，你跟他没有缘分。我始终遵循着一个母亲最简单的逻辑，你爱上了一个人，我帮你找到他，你要嫁给他，我让他娶你。在满足女儿的心愿上，我与天下的母亲没有什么不同。唯一的区别是，我做得更有效率。

太：这是什么效率？这是多么可怕！我的母亲在用权力来表达对我的爱！您赋予我的爱是残忍的，血淋淋的，这不公平！

武：你想得太多了，太平。薛绍的错不应该由我来承担。他是个好男人，但是，他却不懂得忘却。一个不知道珍惜现实的人，永远活在过去的日子里，在这个世界上

他是不会走得太远的……

太：薛绍当然不会忘却过去，那是他唯一活下去的理由，也是唯一的心情来源。我更不会忘却过去，因为我最倾心的爱人死在我的剑锋之下，而你就是将我心爱的人推向剑锋的那个人！

武：不！我没有杀死他，是他的懦弱杀死了他自己！他没有勇气爱你，他害怕！薛绍的不幸在于他太完美！完美有时候是剂毒药！当他发现自己并不完美，竟然在心里爱上了你的时候，他不可能这样活下去！你懂吗？不要再折磨自己了！这场悲剧该结束了！

太：我生命当中最重要的开始毁在了你的手里，不可能就这么结束，不可能就这么轻易地挥之而去，母亲，你欠我的！

3.《康熙王朝》

清顺治十八年，恶疾天花袭击皇宫，皇帝爱妃命丧黄泉，顺治痛不欲生，立意遁入空门。危急之际，孝庄太后力挽狂澜，下令改朱批，行蓝批，并将天花大病初愈年仅8岁的玄烨推上龙椅，成为康熙皇帝。

康熙即位以后，鳌拜等权臣威逼有加，连孝庄太后也只好含辱忍受鳌拜。康熙亲政后，权臣竟图谋废君改朝，康熙被迫殊死相争，最终智擒鳌拜，肃清政敌。

吴三桂等三藩拥兵自重，独霸一方，康熙年轻气盛，下旨撤藩，引发三藩之乱。朝廷兵将屡被吴三桂击败，明皇后裔朱三太子也乘机举起反清复明的大旗。太监造反，宫廷大乱，康熙陷入绝境，意欲退位。在孝庄太后的怒斥与激励下，康熙重振精神，起用汉臣周培公，与吴三桂拼死一搏，得到了最后的胜利。

康熙时代的中国，已是国富民强，一片盛世景象。

郑成功的后裔郑经割台湾岛自立，不肯归降，蒙古葛尔丹也磨刀霍霍，推崇元大都，立誓杀回北京，康熙为安抚蒙古，将爱女下嫁葛尔丹，暂缓了西北局势。然后起用明将施琅一举收复台湾，继而调转枪头率20万大军，在辽阔的草原上进行殊死决战，全面消灭了葛尔丹的余部，完成了中华民族版图的统一。

凯旋班师后，孝庄太后归天，太子与权臣结成同党，意欲提前即位，康熙废除太子，引发夺嫡之争。

千叟宴上，康熙即将宣布立储遗旨，却猝死在龙椅上，诏书随风飘落玉阶，无人知晓

它的神秘。

台词一：《奉先殿》

(**顺**：顺治；**孝**：孝庄；**玄**：玄烨；**苏**：苏麻拉姑)

顺：额娘，母后。

孝：要不了多少年，我的像就要挂上去了，你的像早晚也会挂上去。在这个殿里，每座御像灵牌都是爱新觉罗的血脉，生死相依，荣辱与共。我问你，你为何执意如此？我再问你，你要我将来怎么向后人交代？我还要问你，你真的想把这祖业就这样毁于一旦吗？

顺：母后……儿臣，儿臣就是来向祖宗请罪的。

孝：你还有罪？

顺：儿臣不配做一个皇上，儿臣想禅让帝位，皈依佛门，将来也不进奉先殿了。

孝：荒唐，不就是一个鄂妃吗？她这一死，你居然万念俱灰，连皇位都不要？天下的女人多的是，难道就是她花容月貌吗？难道，她比大清的江山社稷还要重要吗？你回答我。

顺：母后，你说的是，女子如草半天下，可是鄂妃只有一个。母后，这满朝文武、宫女、太监，他们都把儿臣当做天子，他们敬我、怕我、利用我，儿臣表面上是万乘之尊，可实际上……实际上，我却是个孤家寡人，苦不堪言。只有鄂妃，她从不把我当皇帝，她把我当做她的弟弟。我们俩在一起，什么话都一起说，什么苦都一起咽，这漫漫长夜，我俩时常哭在一块，也时常笑成一团，这天底下还有比这更亲的人吗？母后哇，你不要怪鄂妃，她是福临天下最亲的人。

孝：那佟妃不是你的亲人吗？阿哥们不是你的亲人吗？那我，不是你的亲人吗？你个忘恩负义的东西。

顺：母后，你可以骂我，但我还是要说，那佟妃，她只想当皇后；至于阿哥们，他们哪一个不是跟儿臣一样的苦命？哪个不是一生下来就叫奶娘、太监们抱走了？儿臣刚刚睁开眼来到这个世界上，就只知道奶娘，不知道亲娘。母后，您从来没抱过儿一天，儿也从来没吃过娘的一口奶。儿臣六岁登基，天下烽烟骤起，宫中杀机四伏。母后，您为了保全咱娘俩的身家性命，不得不跟随权臣多尔衮……儿臣不再提这些了……可那是什么日子啊？咱们母子俩被权臣逼迫，活得像牢犯一

样，一年里甚至见不着两次面……儿臣亲政以后，做的第一件惊天动地的事，就是把多尔衮从坟墓里扒出来，将他鞭尸泄恨，挫骨扬灰……可然后呢？儿臣还是要把他高高地供入奉先殿……

孝：可是你要明白，他毕竟做过你的皇父，无论如何，这是一个事实。没有他，你登不了皇位呀！

顺：皇位？皇位……哈哈哈哈……母后，你不觉得这神圣的大殿里暗藏着荒唐吗？

孝：荒唐？什么叫荒唐？

顺：如果他，他是儿臣的皇父，那岂不等于说，咱们母子两个既杀了所谓的皇父，又杀了你所谓的亲夫吗？而且，而且是杀了两次。

孝：可是这一切都是为了帝位，为了大清！

顺：儿臣知道，咱们是不得已而为之。但是，就在多尔衮灵牌遗像入殿的那一天，儿臣的心就彻底地死了。额娘，这圣殿里暗藏着多少荒唐？这帝位上下聚积着多少冤孽？这宫规国法如水火，不容私情啊！

孝：皇上也得恪守天道。

顺：儿臣知道这些事都是天道，顺之者昌，逆之者亡，古今同理，万世不移。儿臣本来准备好规规矩矩地做皇上了，一辈子就这么过下去。直到鄂妃入宫以后，儿臣才突然又活过来了，儿臣又重新感觉自己是个活生生的人了。可如今，如今连她也弃我而去了，母后哇，福临不想做这个皇帝了，我也做不了这个皇帝呀，母后……

苏：主子，你怎么到这儿来啦？

玄：你怎么到这来了？

苏：太后叫我守着，不准放任何人进去。

玄：哦，我看看，来，我看看。

孝：是啊，你走了，你舒坦了，你可以不把我放在心上，可是这个国家呢？朝廷呢？祖业呢？你把这些扔给我一个人，你忍心吗？你自私！你混沌！可你别忘了，你是大清的立国之君哪！

顺：母后，儿臣这皇冠是您当初硬戴到儿头上的。儿臣出家以后，还有六个阿哥，你可以再找一个给他戴上皇冠。

孝：我懂了，看来，这一切你都料理好了……儿啊，额娘当着祖宗的面给你跪下了，

你再看额娘一眼吧，额娘求你了，别把我扔下，别因为这个前功尽弃啊！

顺：额娘，额娘，儿臣已是心神俱灭，只剩一副空皮囊，今后，即使活着，也是行尸走肉。母后，您要是不准儿出家，你就杀了儿吧，儿用这一腔血，还了这二十四年的母子缘分啊(哭)……

孝：儿啊，不，福临，孝庄我这一辈子是那样地疼你、宠你、护你，可是，如今，我是那样地恨你、恨你……哈哈哈哈……从今往后，我不再是你的额娘，你也不是我的亲儿子……走吧，走吧，缘分到了，这戏也该散了……
我孝庄是你的亲娘，宁肯你死，也不愿你对不住祖宗……你喝了它吧，明日，额娘会昭告天下，说顺治皇帝骤染恶疾，龙御归天，把你的像也挂在这个殿堂里，让千秋万代的人把你作为开国之君，供万世瞻仰。

顺：遵旨。

苏：主子，那是毒药。

玄：什么？毒药？皇阿玛……祖母，你宁可让孙儿死也别让皇阿玛死啊，祖母……

孝：玄烨呀，你是不是不想叫你皇阿玛死？可是，他还不如一死了之。

顺：玄烨呀，你不该进来呀！

(孝庄晕倒)

顺：额娘……

玄：皇祖母……

台词二：《正大光明殿》

康熙：当朝大学士，统共有五位，朕不得不罢免四位；六部尚书，朕不得不罢免三位。看看这七个人吧，哪个不是两鬓斑白？哪个不是朝廷的栋梁？哪个不是朕的儿女亲家？他们烂了，朕心要碎了！祖宗把江山交到朕的手里，却搞成了这个样子，朕是痛心疾首。朕有罪于国家，愧对祖宗，愧对天地，朕恨不得自己罢免了自己！还有你们，虽然个个冠冕堂皇站在朝上，你们，就那么干净吗？朕知道，你们当中有些人，比这七个人更腐败！朕劝你们一句，都把自己的心肺肠子翻出来，晒一晒，洗一洗，拾掇拾掇！
朕刚即位的时候以为朝廷最大的敌人是鳌拜；灭了鳌拜，又以为最大的敌人是吴三桂；朕平了吴三桂，台湾又成了大清的心头之患；啊，朕收了台湾，葛尔丹又成了大清的心头之患……朕现在是越来越清楚了，大清的心头之患不在外边，而是在朝廷，就是在这

乾清宫！就在朕的骨肉皇子和大臣们当中！咱们这儿烂一点，大清国就烂一片！你们要是全烂了，大清各地就会揭竿而起，让咱们死无葬身之地呀！想想吧，崇祯皇帝朱由检，吊死在煤山上才几年哪？忘了？那棵老歪脖子树还站在皇宫后边，天天地盯着你们呢！

朕已经三天三夜没有合眼了，总想着和大伙说些什么，可是话，总得有个头啊！想来想去，只有四个字("正大光明"匾升起)……这四个字，说说容易啊，身体力行又何其难？这四个字，是朕从心里刨出来的，从血海里挖出来的！记着，从今日起，此殿改为正大光明殿！好好看看……哦，你们都抬起头来，好好看看，想想自己，给朕看半个时辰……

4.《走向共和》

慈禧要修颐和园，风光地过60岁生日，李鸿章担心日本扩充海军渐成威胁，想加强北洋水师实力，设"海防捐"，又找洋人借钱，结果竹篮打水一场空，只得搞了一次令人心酸的演习。甲午海战北洋水师全军覆没，李鸿章受命签订《马关条约》，在日本遇刺大难不死，但从此背着汉奸的恶名退出了政治舞台。

甲午兵败之后，朝廷决定训练新军，袁世凯沽名钓誉，取得新贵荣禄的信任，开始在小站练兵，经营政治资本。

康有为等举子联名上书朝廷，要求维新变法，光绪虽然也想维新自强，但慈禧轻而易举地就血腥镇压了维新变法。逃亡海外的康、梁在檀香山宣传君主立宪，以孙中山为首的革命党人驳斥康、梁，宣传中国的出路只有革命，通过革命推翻清朝封建统治，建立民国才会有希望。

八国联军攻进北京，慈禧西逃。为保慈禧安全回銮，袁世凯学西方组建警察，这使得正缺兵少将、无人可用的慈禧很器重袁世凯。

屡败于洋人而丢尽颜面的慈禧听说立宪共和可以强国，也派5大臣出国考察，袁世凯遂与权臣通过交易结成联盟，借机推行"新官制"，获得更大权力。慈禧死后，载沣摄政，罢免了袁世凯，由亲信贵族专权，遏压民意。革命党人乘机起事，于是辛亥革命爆发……

慈禧：这国难，非自今日始啊！明朝的时候，葡萄牙人偷偷登陆我澳门岛，从此就赖着不走了，几经交涉，至今也还没还给我们。我大清入关以后，国泰民安，咱们关起门儿来，好好过了两百年的好日子。可到了道光朝，英国人来了，他带

着鸦片来了，洋枪洋炮逼着咱大清把香港割给了他，还闹了个五口通商。以后没几年，英国人和法国人合着伙儿又来了，把你们的咸丰皇上赶到了热河，文宗驾崩在行宫，京师百官星散，英法联军火烧我圆明园，那是我大清的万园之园哪！国宝让他们劫掠一空，又逼着咱们订立了《北京条约》，从此，西洋可在我大清内地传教了。日后的祸根，当时就这么种下了！以后，法国人想占我南陲，跟咱们打仗；日本人要占朝鲜，也跟咱们打仗。这些都不再说它了。可大国也好，小国也好，强国也好，弱国也好，各有各的风俗，各有各的信奉，可为什么一定要信你西洋的耶稣和天主呢？这就整天是教案了。义和团起来了，它受不了洋教的欺负，它不能不起来呀！就这么着，我拿洋人怎么着啦？我没怎么着嘛！小民杀了个洋教士，德国就出兵占我胶州湾，没什么，咱们谈谈；意大利趁火打劫，什么也不为，张口就要我大清的三门湾，这个，叫我给回绝了；还有美国，说要利益均沾，别的国家占了我大清的便宜，他也得占一点儿，不能落下了，这都没什么，咱们都可以谈，只要咱们还能和平共处着！可怎么着了？他是得寸进尺！居然要管起我大清的家事来了！俗话说，揭人不揭短，打人不打脸，可那洋鬼子偏偏就蹬鼻子上脸，居然要骑到我的头上了！你们都知道，我呀，就爱护个脸面。可我的脸面是谁的？是大清的脸面，是咱们老祖宗的脸面！我不护着点儿行吗？所以说呀，今儿个咱们遇到的国难，不是今儿个一日的国难，是几十年来的旧恨新仇！这战争既是逼到这儿了，咱们就旧账新账一块儿算！这战争是洋人挑起来的！皇上说了，咱们打不过，这就是说呢，打了就是个死。可不打，也是个死！让人打死总比让人吓死的好，至少死得光彩！今儿个我把话说明了，我这是为了江山社稷向洋人开战，这战争结果尚未得知。要是仗打了，还是个输，江山社稷还是不保，你，皇上，还有你们这些个大臣们，到时候别归咎我一个人，说是我断送了大清三百年的江山！

众大臣： 臣等叩请宣战。

慈禧： 皇上，拟旨吧。

皇上： 亲爸爸……

慈禧： 好，你不说，我说！奉天承运，皇帝诏曰：洋人欺我太甚，竟至国之将亡。与其苟且图存，贻羞万古，何若大张挞伐，一决雌雄！朕今日庄严宣示：向英吉利国，开战！向法兰西国，开战！向美利坚国，开战！向德意志国，开战！向

俄罗斯国,开战!向意大利国,开战!向奥地利国,开战!向日本国,开战!钦此。

5.《时时刻刻》

3个不同时代的3个故事与3位女主角有机地融合在了一起,构成了影片《时时刻刻》的主轴。每位女主角都与另两位女主角生命链条中的某一环相连,冥冥之中的一部文学巨著不可抗拒地改变了她们的生活……

首先出场的是20世纪20年代初伦敦郊区的维吉丽亚·伍尔夫。游走于疯狂边缘的维吉丽亚正着手写她的第一部小说《达洛韦夫人》,与此同时,她也正与精神上的病魔所带来的痛苦相抗争。

20年后的第二次世界大战末期,家住洛杉矶、为人妻母的劳拉·布朗阅读了这部小说。劳拉感到这本书给了她诸多启迪,深深地影响着她,并对自己所选择的生活产生了质疑。

最后出场的是现代纽约城里的克拉丽莎·沃恩,一位现代"达洛韦夫人"的翻版。克拉丽莎爱上了朋友、杰出的诗人理查德·布朗,他因艾滋病而濒临死亡的边缘,而克拉丽莎却正筹划着与他进行最后的聚会。

3位女主角的故事相互交叉,并最终以其惊奇和超越而得到了彼此间的呼应。

(维:维吉丽亚;莱:莱纳德)

维:伍尔夫先生,真是惊喜啊!

莱:能不能告诉我,你到底在做什么?

维:我在做什么?

莱:我四处找你,都找不到!

维:你在花园工作,我不想打扰你。

莱:你失踪了才是打扰我!

维:我没有失踪,我只是出来散散步。

莱:散步?仅此而已?只是散步?维吉尼亚,我们现在得回家了。

奈丽在准备晚餐,她已经累了一天,吃她做的晚餐是我们的义务。

维:没有这种义务!没有这种义务存在!

莱:维吉丽亚,你有义务保持清醒!

维:我受够了这种被看管的生活,受够了牢笼一样的生活。

莱：噢，维吉丽亚！

维：我被医生管着，不管我去哪，我都被医生管着。

我喜欢什么，还要他们来告诉我！

莱：他们知道你喜欢什么。

维：他们不知道，他们根本不会为我着想！

莱：维吉丽亚，我知道，我知道像你这样的女人……

维：怎样？我怎样，说清楚。

莱：呃，你……像你这样的天才，很难准确地判断自己的精神状况。

维：那让谁来判断呢？

莱：你有病史！你有自闭症的病史。我们带你来里士满，是因为你有痉挛、情绪失控、短暂性失忆、幻听的病史！我们带你到这，是为了避免你再伤害自己……你两次试图自杀！我每天都担惊受怕，我开了……我们开了这家印刷公司。不仅为了印刷，不是单纯地为了印刷，是为了让你找些能集中精力的事做。

维：像绣花？

莱：那是为你开的！为了让你康复！是出于爱！如果不是我了解你，我会觉得你忘恩负义……

维：我忘恩负义？你说我忘恩负义？我的生活被偷走了。我住在一个自己根本就不想住的镇上，我过着……一种自己根本就不想过的生活。

怎么会这样？是时候搬回伦敦了。我想念伦敦，想念伦敦的生活。

莱：这不是你在说话，维吉丽亚。是你的病让你这么说的，这不是你的想法。

维：是我，是我的想法！

莱：不是你的！

维：它是我的，我自己的想法！

莱：这就是你听到的！

维：不！是我的！……我在这镇上快要死了！

莱：如果你能想清楚，维吉丽亚，你就会想起是伦敦，让你情绪低落的。

维：如果我能想清楚，如果我能想清楚……

莱：我们带你来里士满，是为了让你过得宁静。

维：如果我能想清楚，莱纳德，我会告诉你我独自在黑暗中斗争。在黑暗深处，只有

我知道，只有我了解自己的状况。你活在……你告诉我……你活在担心我会消失的恐慌中。莱纳德，而我……也是。

这是我的权利，这是每一个人的权利，我不要留在令人窒息麻木的郊区，我要去激情澎湃的首都，那才是我的选择。

最严重的病人，就算是最无可救药的人，也能够对她自己的治疗发表意见。这样才能维护她做人的尊严。

我真心希望，莱纳德，我能为你在这平静中过得快乐。但如果要我在里士满和死亡中作出选择，我宁愿选择死亡……

莱：好吧，去伦敦。我们回伦敦。

6.《佐罗传奇》

故事发生于1850年，由班德拉斯扮演的侠客佐罗遇到了一生中最危险的挑战。几经努力，终于使加利福尼亚成为美国第31个州后，佐罗还必须实践自己对妻子伊莱娜所作出的承诺，即放弃自己的秘密身份，以阿莱德·桑德罗的公开身份过正常人的生活。

就在佐罗左右为难、犹豫不定的时候，新的威胁出现了。不甘失去加利福尼亚州的恶人们再度集结，试图将已经并入美国领土的加利福尼亚州再次分裂出去。一个可能永远改变历史进程的时刻到来了，面对恶人不断制造事端的威胁，阿莱德·桑德罗被迫再度出山，在伊莱娜及其他正义势力的协助下勇斗恶人，最终彻底击败恶人，取得胜利，并确保了美国的领土完整。

（**伊**：伊莱娜；**佐**：佐罗）

伊：告诉我，我们赢了，我们自由了。

佐：我们自由了……为了加州。

伊：为了我们……真希望我也在现场。

佐：你不能在现场。

伊：呵，真不敢相信，我们要过正常生活了，我们可以带儿子去西班牙旅行，哦，真想象不出那有多不一样……

佐：伊莱娜……

伊：还有纽约，你真的应该看看纽约，阿莱德·桑德罗，好像那里集中了全世界所有的人。

佐：伊莱娜，我一直在思考……

伊：你并不擅长思考(玩笑话)。

佐：呵！听我说，三个月之内，加利福尼亚还不能属于美国。

伊：怎么了？

佐：在此期间，联邦执法官还需要我帮助控制局面。
你瞧，我……我知道你在想什么，不过，我明白，我正在隐退，这一天不会太远了，伊莱娜……

伊：我无法相信，我无法相信你说的话：丈夫答应隐退，天真的妻子居然相信了，我怎么就像个傻瓜？

佐：哦，伊莱娜，你反应过度了。

伊：我反应过度？

佐：是的。

伊：你曾经发过誓！

佐：这个我知道。

伊：我们都发过誓！

佐：知道。

伊：你将错过你儿子的童年生活。

佐：不不不不，我什么也没错过。

伊：哦，真的？

佐：真的。

伊：他的老师叫什么？

佐：这很容易回答，恩……胡福莫什……恩……好像是，金……胡福？

伊：(叹气)

佐：好吧，我这人记性不好，这能说明什么？

伊：说明你不了解你的儿子，更糟糕的是，他也不了解你。

佐：那你要我怎么样？像贵族那样度过一生，整天冲着佣人指手画脚？

伊：你是不是以为我就是这样，整天对着佣人指手画脚？

佐：不……别误解我的意思，人民需要佐罗。

伊：不，不，是你，你需要佐罗，看着我的眼睛，告诉我这不是真的…还记得儿子出

生时你说过的话吗？我的家就是我的生命，一直到能够走到今天，你有多幸运，还活着，至今没有人知道我们的真实身份。十年了，你一直在为加利福尼亚的自由而战，为什么不给我们自由？

……

他们又召唤你了。

佐：我必须这样，伊莱娜，这就是我。

伊：我嫁的男人到底怎么了？

佐：和我并肩作战的女人到底怎么了？

伊：因为她有了儿子。

佐：那就让他成为一个没有教养的小贵族，不知道自己的身世，除了自己，不管任何人的死活，对吗？

伊：你要是走出家门，今晚就不要再回来。

佐：那我最好带上行李箱。

伊：祝你和你的黑马生活愉快。

佐：我们会的……我爱你。

7.《傲慢与偏见》

当班纳特太太听说邻近的内瑟菲尔德庄园被一个富有的单身汉宾利租下，并且会带着他那些有身份的朋友们前来消夏时，她兴奋地认定这是自己女儿们的福分，求婚的人眼看着就要上门了。

一切都如班纳特太太所愿地进行着，新来的查尔斯·宾利先生很快就与她的大女儿简坠入爱河；可是，当二女儿伊丽莎白遇上一表人才却冷漠傲慢的阔公子达西时，这天造地设的一对却因傲慢与偏见而心生间隙。

最后，伊丽莎白被达西的真诚和爱意所感动，消除了偏见。达西也热烈地爱上了伊丽莎白，并因此放下了高傲，一对有情人遂终成眷属。

(达：达西；伊：伊丽莎白)

达：伊丽莎白小姐，我突然地挣扎，但是我的感情实在无法抑制，我痛苦了好几个月。知道吗？我到这来，是为了见你，我一直在斗争，跟理智、家庭的厚望、你的卑微出生、我的地位和经济状况……跟所有的一切斗争。但是我管不了那么多

了，请你结束我的痛苦。

伊：我不明白。

达：我爱你，深深地爱，请你接受我的求婚。

伊：先生，我……我很明白你的痛苦，也为我使你感到痛苦感到抱歉。相信我，那不是故意的！

达：这就是你的答复？

伊：是的！

达：你是……是在取笑我？

伊：没有。

达：你拒绝了我？

伊：你所谓对我的爱慕伤害了你的自尊，你会很快忘掉我的！

达：请教一下，为什么我竟会遭到这样没礼貌的拒绝？

伊：我也想请教，为什么你明摆着存心要触犯我、侮辱我，嘴上却说什么为了喜欢我竟违背理智？

达：我不是那意思。

伊：要是我真没礼貌，这原因还不够吗？何况我心里有气，你不会不明白。

达：有什么气？

伊：请你想一想，我怎么会爱上一个毁了我最亲爱的姐姐幸福，也许永远毁了她幸福的人呢？你能否认吗，达西先生？你折散了彼此相爱的一对，你让你的朋友被人指责朝三暮四，让我的姐姐被人嘲笑痴心妄想，你叫他们俩受尽了折磨，你知道吗？

达：我不想否认。

伊：你怎么能那样做？

达：因为我觉得你姐姐对他很冷淡。

伊：冷淡？

达：我仔细观察过他们，发现他比你姐姐陷得更深。

伊：那是因为她害羞。

达：彬格莱也很谨慎，他认识到你姐姐并不爱他。

伊：那都是你的提醒。

达：我是为他好。

伊：我姐姐对我都没有吐露心思！我猜你是怕他的……他的财产会因此而受到影响。

达：不，我不会诋毁你姐姐的名声，我是提到过。

伊：提到什么？

达：很明显，这门婚事还是有利可图的。

伊：我姐姐给你这样的印象？

达：不，不，但我不得不承认你家庭的地位……

伊：我们没有地位？彬格莱自己都没有在意这一点，你怎么……

达：不，不止这些。

伊：还有什么？

达：你母亲，你三个妹妹，不断做出有失体统的事，有时候甚至连你父亲也是这样……恩，原谅我，你和你姐姐不在此列。

伊：那么韦翰先生呢？

达：韦翰先生？

伊：达西先生，你告诉我，你有什么理由对他那样做？

达：你对这位先生的事很关心？

伊：他和我说过他的不幸遭遇。

达：是的，他的确是太不幸了。

伊：你毁了他应得的机会，现在还来讽刺他？

达：这就是你对我的看法？谢谢你解释得这样周到，如果不是我的诚实伤害了你的骄傲。

伊：我的骄傲？

达：你也许不会计较我得罪你的这些地方，难道你指望我对你这种卑下的状况喜出望外吗？

伊：这难道是绅士说的话吗？从认识你的那一刻起，你狂妄自大，自私自利，看不起别人，这一切都让我觉得哪怕天下的男人都死光了，我也不愿意嫁给你这个家伙。

达：原谅我，耽搁了你这么长的时间。

(以上资料整理自公开播出的电影、电视剧及网络视频资源)

附录A
Adobe Audition 3.0 的使用方法

Adobe Audition是一个专业的音频编辑与混合软件,原名为Cool Edit Pro,被Adobe公司收购后,改名为Adobe Audition。现在常用的版本有Adobe Audition 2.0和Adobe Audition 3.0。

Audition专为在录音棚、媒体与各类影视后期制作等方面工作的音频和视频专业人员而设计。它可以提供先进的音频混合、编辑、控制和效果处理功能,最多可混合128个声道,还可编辑单个音频文件,创建回路并使用45种以上的数字信号处理效果。

Audition是一个完善的多声道录音室,可提供灵活的工作流程且使用简便。无论是要录制音乐、无线电广播,还是为影视配音,Audition中恰到好处的工具均可为您提供充足动力,以创造可能的、高质量的丰富、细微音响。

为配合本教材使用,方便读者配音或录制音频,下面简要介绍一下Adobe Audition 3.0软件音频录制的使用方法。

一、基本操作介绍

正确安装软件及插件后,打开软件,如图1所示。

图1

首次安装会提示建立相关"临时存储文件夹",请选择"是",之后进入软件界面。

与其他软件类似,该软件的全部功能都可以在窗口标题栏下方的"文件""编辑""剪辑""视图"等菜单中找到。

图2所示为多轨查看模式。

图2

可在右侧工作区中选择需要的视图界面(如图3所示),也可单击左侧的"编辑""多轨""CD按钮"进行编辑模式的快速切换(如图4所示)。

图3

图4

图5所示为鼠标所表现出的4种形态,用户可以根据自己的需要进行调整。

图5

单击"文件"菜单,选择"新建"命令,打开"新建会话"对话框,选择采样率,然后单击"确定"按钮,如图6所示。

图6

可以看到图6中有不同的采样率,采样率越高,其所能描述的声波频率也就越高。对于每个采样,系统均会分配一定存储位(bit数)来表达声波的振幅状态。请根据需求选择自己所需要的采样率,一般来说,录音可直接使用系统默认的采样率44 100,再单击"确定"按钮。

例如,也可以在如图2所示的软件界面中的"电平"选项卡中看到信息"44 100·32位混合",这个数字即表明当前采样率为44 100。

二、开始录音

录音前,请再次确认麦克风正确接入电脑并已正确设置。

软件主群组中的每一个音轨都可以理解成一台录音机,而这款软件的最大优势就在于可将多个轨道的音频同时或在任意状态下进行播放,以达到使用者所需要的效果。

具体来看,每个音轨的内容都相同。如图7所示,M、S和R按钮分别表示"静音""独奏"和"录音备用";两个圆形旋钮分别表示"音量"和"立体声声相",将鼠标指针放在旋钮上上下拖动即可改变数据;向右箭头表示输入,其中字母显示的声卡名取决于计算机,不同的声卡显示的名字是不同的。向左箭头则表示输出。

图7

主群组右侧为即将呈现的音轨,音频文件都可以在音轨上表现出来。

单击R按钮,即"录音备用"按钮,会出现"保存会话为"对话框,请选择需要的名字替换"未命名",并单击"保存"按钮(如图8所示)。保存会话程序可以帮助我们在未完成音频编辑的情况下再次打开软件关闭前的最后一刻状态,以便多次连续编辑。

图8

附录A　Adobe Audition 3.0的使用方法

保存后即可看到音轨的R按钮变成了红色,此时表示准备录音,并将声音记录在音轨1上。

在左下方的"传送器"选项卡中,可看到与家用录音机功能键类似的"播放""暂停""停止"等常用功能按钮(如图9所示)。

图9

在"传送器"选项卡右下角的红色圆点按钮即为"录音"按钮,单击后将开始录音,录入的声音会同时出现在选定的音轨上(如图10所示)。

图10

开始录音时,左侧将自动生成本次录音的文件名,如图10所示,文件名为"音轨1-001-1.wav"。

录音结束时,可在"传送器"选项卡中单击左上角的"停止"按钮或直接按键盘上的空格键即可停止录音,再单击"播放"按钮可收听刚才所录内容。

三、编辑录音

将鼠标移至音轨上，双击音轨，便可进入编辑模式(如图11所示)。

图11

提示：录音过程中，若感觉效果不理想或有录错的内容，无须停止录音，只须稍作停顿后接着把刚才录错的句子重说一次，待该段落录完之后再统一进行编辑，将有问题的部分删除即可。这样既方便了使用者的操作，又大大提升了工作的效率。

编辑时，可单击"时间"旁边的"+"号或"-"号按钮，通过放大或缩小波形，对细节部分进行编辑与微调(如图12所示)。

图12

1. 删除

在音轨中选定不要的部分(可以拖选)，然后按键盘上的Delete键即可将其删除(如图13所示)。

附录A Adobe Audition 3.0的使用方法

图13

2. 编辑

放大后选取需要编辑的音频，会出现一个音量选择钮，可通过拖动鼠标指针，对已选择部分编辑音量大小(如图13所示)。

也可在需要编辑的音频部分单击鼠标右键，弹出如图14所示的快捷菜单，根据需要选择相应的命令进行复制、剪切等修改编辑。例如，可在剪切后任意移动音频位置等。

3. 效果

选取需要增加效果的一段音频，然后单击"效果"菜单(如图15所示)，可选择修复、变速、延迟和回声等效果。

图14

(1) 降噪

降噪，顾名思义，就是运用软件所带的功能对录音环境中的杂音进行一定程度的过滤。先选取一段所录音轨中的空白录音部分，选择"效果"|"修复"|"降噪器(进程)"菜单命令，打开"降噪器"对话框(如图16所示)。单击"获取特性"按钮，软件会分析出具

体噪音的波形(如图17所示)。然后关闭对话框，在轨道中选定所需降噪的音频，再次打开"降噪器"对话框，根据需要选择"降噪级别"，单击"确定"按钮，关闭"降噪器"对话框。

图15

图16

图17

(2) 混响

先选定需增加混响的波形,再选择"效果"|"混响"|"回旋混响"菜单命令,打开"VST插件-回旋混响"对话框(如图18所示),在"预设效果"下拉列表框中设定了一些已经调整好的效果模式,可进行选择,也可在下面的效果轨道上按需求进行微调,另外,还可从预设好的"简易混响"对话框中选择效果,并进行试听。

图18

效果中有很多内容可供选择，依据具体作品需要、录音要求和个人习惯而定，在此就不一一列举。

4. 插入音乐

很多录音还需要使用配乐(背景音乐)。

用"编辑"菜单不但可以随时编辑所录入的音频，而且可以插入音乐进行编辑修饰。单击"多轨"按钮，再单击音轨2，音轨2的颜色会加深(如图19所示)。再选择"插入"|"音频"菜单命令，然后在"插入音频"对话框中选择所需要的配乐(如图20所示)。

图19

附录A　Adobe Audition 3.0的使用方法

图20

单击"打开"按钮后，音乐被添加到音轨2中(如图21所示)。利用上述操作方法可同时将多个音频插入到不同的音轨中。

图21

另外，也可将文件夹中的音乐选定后直接拖动到音轨上。

5. 音量变化

淡入淡出是我们常用到的音量变化设置。

在音轨最上面的线上单击鼠标左键，就会出现一个白色的方块，同时也会出现一根绿色的线表示声音大小。可以上下拖拽白色方块，使音量随时间的改变而发生改变。

同样，也可在线上任意单击，每单击一次，都会出现一个节点，进而对多点之间的音量进行整体调整。如图22所示即为淡入淡出的效果。

需要提醒的是，音量线越低，则表示声音越小，此调整只可将音量往低调。

那么，如何对音量进行整体调整呢？

在音轨选项里，可以看到两个形状为圆形的旋钮。第一个即为音量控制钮。如图23所示，此时显示0 dB，也就是此音频音量的原始数据。要想改变此音频的整体音量，只须上下拖拽此旋钮改变数值即可实现。

图22

图23

6. 移动

在多轨上，先单击需要分离的部分，再单击右键并选择"分离"命令，即可将音频分成两个(如图24所示)。

选取需要移动位置的那段音频，按住右键不放，拖动鼠标，即可将该音频移动到任意位置(如图25所示)。

附录A　Adobe Audition 3.0的使用方法

图24

图25

四、导出文件

音频编辑完毕后，在合并轨道导出成品文件之前，可先在传送器上播放试听整体效果，此时单击播放按钮即可听到多个音轨同时播放而得到的音频。

若无问题即可导出，此时须全选几个音频(如图26所示)。

图26

然后选择"文件"|"导出"|"混缩音频"菜单命令(如图27所示)。

图27

附录A　Adobe Audition 3.0的使用方法

在弹出的"导出音频混缩"对话框中，保存类型选择常用wav或mp3格式。也可选择自己所需要的格式，按自己的需求选择路径，并更改相应的录音文件名，最后单击"保存"按钮(如图28所示)。

图28

至此，整个录音编辑过程结束，可打开刚保存的文件进行播放。

附录B
课堂训练习作
(音频、视频文件见随书光盘)

　　书中所附录音习作,是课程训练过程中一些较典型的作品,也是学生于大二、大三在校学习期间所完成作业的真实情况记录,水平略有参差,于教材后附录,以期作为课程训练阶段性效果的直观呈现。

1. 《香格里拉葡萄酒音频》　　　　配音:宁鹏　　(2006级学生)
2. 《广告配音集合音频》　　　　　配音:蔡慕理　(2006级学生)
3. 《广告配音集合音频》　　　　　配音:王骥远　(2008级学生)
4. 《迪奥香水》　　　　　　　　　配音:邓嫒　　(2007级学生)
5. 《百丽鞋业》　　　　　　　　　配音:卢潇而　(2008级学生)
6. 《强生婴儿洗发沐浴露》　　　　配音:付梦丝　(2008级学生)
7. 《德贝里克热水器》　　　　　　配音:胡益警　(2007级学生)
8. 《凯迪拉克》　　　　　　　　　配音:胡益警　(2007级学生)
9. 《惠普笔记本》　　　　　　　　配音:李超　　(2007级学生)
10. 《联想笔记本电脑》　　　　　　配音:王柄喆　(2007级学生)
11. 《妮维雅》　　　　　　　　　　配音:王柄喆　(2007级学生)

12.	《JEEP》	配音：王骥远	(2008级学生)
13.	《LV》	配音：王骥远	(2008级学生)
14.	《德芙巧克力》	配音：王安冉	(2009级学生)
15.	《中国移动》	配音：杜民昌	(2008级学生)
16.	《LG风格空调》	配音：宫钰	(2009级学生)
17.	《宜家家居》	配音：王姣	(2007级学生)
18.	《妮维雅》	配音：喻祖诚	(2007级学生)
19.	《美汁源10分V》	配音：何双庆	(2008级学生)
20.	《麦当劳》	配音：苗琳	(2009级学生)
21.	《养生堂天然维生素C》	配音：巩丽君	(2008级学生)
22.	《肯德基法风烧饼》	配音：李鑫	(2007级学生)
23.	《OLAY》	配音：杨寒	(2007级学生)
24.	《宝马3系》	配音：肖尹	(2009级学生)
25.	《Love Life》	配音：李超	(2007级学生)
26.	《再说长江》	配音：熊雄	(2007级学生)
27.	《中国移动4G》	配音：高意伟	(2010级学生)
28.	《浪琴手表》	配音：袁静怡	(2011级学生)
29.	《海南航空》	配音：李语	(2011级学生)
30.	《SONY数码微单相机》	配音：李语	(2011级学生)
31.	《星巴克咖啡》	配音：罗仟恒	(2011级学生)
32.	《奥迪A8L》	配音：罗文韬	(2011级学生)
33.	《强生柔泡沐浴乳》	配音：赵弋寒	(2011级学生)
34.	《奔驰S级轿车》	配音：毛瑞文	(2011级学生)
35.	《周大福》	配音：李语	(2011级学生)
36.	《华为》	配音：漆凯	(2011级学生)
37.	《丝蕴美发》	配音：颜新竹	(2011级学生)
38.	《iPad 2日文版》	配音：游洋	(2011级学生)
39.	《维纳斯塑身衣》	配音：蔡琪琪	(2011级学生)
40.	《安利纽崔莱》	配音：罗文韬	(2011级学生)

附录B　课堂训练习作(音频、视频文件见随书光盘)

41.《舌尖上的中国》　　　　　配音：刘松鑫　(2011级学生)
42.《服饰专题》　　　　　　　配音：李语　　(2011级学生)
43.《舌尖上的中国》　　　　　配音：吴炜　　(2011级学生)
44.《玄奘之路》　　　　　　　配音：吴志杰　(2011级学生)
45.《国窖1573》　　　　　　　配音：赵新宇　(2012级学生)
46.《肯德基》　　　　　　　　配音：赵新宇　(2012级学生)
47.《腾讯微博》　　　　　　　配音：赵新宇　(2012级学生)
48.《川师影视学院2011级配音提高班汇报》

附录C 配音教学、自我训练消音视频

一、电视商业广告部分

1. 诺基亚广告消音版(男)

是否还记得,我们可曾记忆的爱,
儿时的天真玩耍,
梦想创意的天空展翅飞翔,
勇往直前的壮举,
你和TA的爱恋,海滩黄昏后的浪漫约会,
一群臭小子的玩耍,不知毁坏了多少东西,
其实都是想让你开怀一笑,
记录着美好的时刻,
传达我对你的爱意,分享我们的时光记忆。
NOKIA。

2. 资生堂广告消音版(女)

SHISEIDO。

从小,妈妈就喜欢买红色的衣服给我穿,我常常问她为什么,她总是笑笑的问我,喜不喜欢。

妈妈说,因为红色是所有颜色中最鲜艳的,我穿着红色的衣服无论走到哪里,妈妈都能找到我。

一瞬之美,一生之美,SHISEIDO。

3. 惠普笔记本广告消音版1(男)

我把全部心血都放在这件事儿上。

听听这首新曲子,我刚混音,粗剪的,制作人都这么说。

瞧瞧,这是个罗喀角的新项目,在树林里拍的,够酷吧?

我喜欢在网上下棋,等等。下完了,可能对方还不知道。

独家假日照片,别处看不到。

啊,新建筑蓝图,我们在布鲁克林的,看看多棒!

我刚计划周游世界,或许做个摇滚明星!

是该规划投资了,因为要退休了,呵呵(笑声)。

我在护照上呢,叫肖恩(音译)。

不过,可能你只认识我这个名字。

好了——

旁白:惠普Pavilion笔记本电脑采用因特尔迅驰双核移动计算技术。

惠普电脑掌控个性世界!

4. 惠普笔记本广告消音版2(女)

(详见第二章,实践训练材料第4条)

5. 创新工厂助跑计划广告消音版(男)

今年不是本命年,但我必须给自己点颜色看看。老男孩的春天,now or never。梦想

上路之前,就别说神马都是浮云。一直在路上,路边有风景,眼前无尽头。

超越他们,我的名字注定是个形容词。

超越自己,我的品牌注定是个动词。

创新工场,助跑计划,共你上路。

6. 华硕手机广告消音版(女)

(详见第二章,例2-43)

7. 国窖1573广告消音版(男)

(详见第二章,例2-32)

8. 农夫山泉纯净水广告消音版(男)

(详见第二章,例2-1)

9. 农夫山泉阳光工程广告消音版(男)

您的一分钱,我们是这样花的。

2002年,农夫山泉阳光工程,

已为24个省377所学校,捐赠了价值501万9 028元的体育器材。

您的一分钱,让20万孩子第一次感受到运动的快乐。

农夫山泉阳光工程。

10. 强生婴儿牛奶倍润柔湿巾广告消音版(女)

呵护我的娇嫩宝贝怎能不分外小心。

即使是呵护她的小屁股,我也追求格外的温柔。

强生婴儿倍柔护肤柔湿巾,

通过五类配方的150项滴眼测试,

追求至高温和,更有婴儿润肤精华,留下保护膜,没有红屁股,只有嫩屁屁,

他的笑让我好安心。

11. 金帝巧克力广告消音版(女)

17世纪,黄金可可,

从玛雅故乡,辗转万里,登陆欧洲。

醇香浓郁的可可味,令宫廷贵族,如痴如醉。

如今,这醉人的可可浓香,只属于最懂享受的你。

至浓至醇,至爱金帝。

金帝巧克力。

12. 三星广告消音版(男)

成功,不是看你得到了多少,

而是看你为这个世界付出了多少,

三星W899,

心系天下,品鉴臻尊。

13. CK广告消音版(男)

The best thing about getting lost is what you find long away.

Here or there, I'm just going anywhere. I end up. I'm just free.

The CK FREE, the new frequence for man from Calvin Klein.

14. 蒙牛优益C广告消音版(女)

你几岁了?你的肠道几岁了?

蒙牛优益C。

(同期声:小C来啦)

300亿活的活力C菌,帮助肠道做活动。

活活活,动动动,和我一起动起来,和我一起肠活动。

常活动,肠年轻,肠活动,常年轻。

年轻只有优益C。

蒙牛优益C。

15. 德贝里克热水器广告消音版(男)

贝尔制成电话，拉近我们的距离；

爱迪生点亮电灯，照亮世界；

德贝里克热泵系统，从空气中提取热量，

节能百分之七十，

水电分离，享受安全。

全新生活标准，科技完美生活。

德贝里克。

16. 哟哟锡兰奶茶广告消音版(女)

(详见第二章例2-31)

17. 方正证券广告消音版(男)

今天公司找我谈，

要我升职。

可是我没答应，

还是辞了，

我想当个自由摄影师。

多接点活，

可是我有点担心，

可能收入会不够。

到时候，

(女：我养你啦)

站在你身后的，

不仅是你的家人，

方正证券，

正在你身边。

18. 肯德基至珍七虾堡广告消音版(女)

看！每一只虾肯德基都严格挑选，

体型一定要够大，

虾肉保证新鲜嫩滑，弹性十足才过瘾。

好虾来了！七只优质大虾，制成滋滋美味的整块虾排，

搭配瑶柱海鲜酱，

全新肯德基至珍七虾堡，

原价15元，限时尝鲜价12块5。

还有至Q虾球哦。

19. 肯德基爱尔兰甜酒烤鸡腿广告消音版(男)

爱尔兰将甘冽的威士忌与醇香的奶油相融合。

肯德基用爱尔兰甜酒来烤鸡腿，

将鸡肉烤得喷香入味，

嗯，肯德基真有创意。

爱尔兰甜酒烤鸡腿。

20. 起亚千里马广告消音版(男)

他们说中国人，速度不行，

我说有动力，我就行！

今天的第二，明天的第一，起亚千里马。

21. 娃哈哈爱迪生奶粉广告消音版(女)

娃哈哈爱迪生奶粉，各种营养素比例适宜，

像妈妈一样呵护宝宝。

爱迪生，中国宝宝专属奶粉。

喝了爱迪生，聪明又健康。

附录C 配音教学、自我训练消音视频

22. 尼桑郦威轿车广告消音版(男)

(详见第二章，例2-30)

23. 暴龙眼镜广告消音版(男)

放逐阳光下的诱惑，暴龙眼镜。

24. 美宝莲睫毛膏广告消音版(女)

美宝莲瞬间刷新美睫浓密记录。

全新瞬盈浓密睫毛膏，专利速感刷头，一刷极限，瞬间超感浓密，不易结块。美宝莲瞬盈浓密睫毛膏。

美，来自美宝莲。

25. 天之衡酒广告消音版(男)

承衡州千年佳酿之大统，汲衡山湘水之灵韵，尊渊远华夏平衡之大道，承恒久流传之酒香，恒久流传，天之衡酒。

二、电视专题片部分

26. 湖南卫视2011快乐女生全国总决赛电视专题片消音版(男)

(详见第三章，例3-6)

27. 《世界遗产在中国》片段消音版(女)

中国古琴也叫七弦琴，
是世界上最古老的弹拨乐器之一，
距今已有三千多年的历史。
出土于湖北曾侯乙墓的古琴，
来自两千四百多年前的战国时期，
是中国目前存世最早的古琴实物。
《尚书》是中国最早的一部散文集，

237

其中就记载了上古时期著名的君主舜弹奏古琴的故事。

舜弹五弦之琴，歌南国之诗而天下治。

28.《故宫》片段消音版(男)

紫禁城有上万个门，每天早上，一些门被打开，成千上万的游客，来来往往。而在过去，这里来往的都是名声显赫的王公贵族。

公元1861年农历十一月初一，这一天的上朝仪式将与以往不同，它在紫荆城的历史上，也是第一次，这个仪式叫做垂帘听政。

养心殿是紫禁城中部偏西的一座毫不起眼的宫殿，也是紫禁城里最为神秘的宫殿之一，从雍正以后，这里成为中国的政治决策中心。

就在垂帘听政的前一天，惠亲王绵愉收到一封上谕，特许他在垂帘听政的仪式里，免除礼仪，因为，绵愉在皇亲贵族里，辈分最高，而这次让他觉得新鲜的是，这个叫做垂帘的仪式，和他们所熟悉的祖制，究竟会有什么不同。

29. 金鹰纪实频道《传奇——围剿希特勒》片段消音版(男)

苏军从三个方向向哈尔科夫推进，

德军司令员艾里西·冯·曼施坦因下令进行撤退，

但希特勒却命令他按兵不动。

希特勒不允许任何可能导致他所谓的生存空间变小的行为，

他认为土地是德国强大之根本，

他也同样坚信，德国必将赢得这场战争，即使兵力不足，仅凭意志也能取胜。

30.《美丽中国》片段消音版(女)

但是在这块不毛之地，野生动物和人类之间，却产生一种值得赞赏的关系。这项传统可回溯自6千年前，82岁的齐亚延续哈萨克族的传统，这项传统已闻名于中国。齐亚每年都会去冬猎，并带着金雕同行。这只金雕大约5岁，是齐亚在外地捡来，从小鹰就开始养大的。他训练金雕每次飞翔之后，都会再回到主人身边。他会养它10个冬季，然后放金雕自由高飞。

　　狐狸曾是这些金雕最喜欢的猎物,但现在它们几乎抓不到了。就像中国的许多地方,野生动物的数量越来越少。当齐亚最后释放这只金雕时,他的冬猎工作就划上句点。中国游牧民族年轻的一代,许多都搬到现代都市谋生,不再遵循传统方式生活,他们的生活不再受季节变化影响。

参考文献

[1] 张颂. 中国播音学(修订版)[M]. 北京：北京广播学院出版社，2003.

[2] 麻争旗. 影视译制概论[M]. 北京：中国传媒大学出版社，2005.

[3] 徐燕，陈恒. 银幕传情：与中国当代译制片配音演员对话[M]. 北京：中国电影出版社，2005.

[4] 王明军，阎亮. 影视配音教程[M]. 北京：中国传媒大学出版社，2007.

[5] 卜晨光，邹加倪. 电视节目配音教程[M]. 北京：中国广播电视出版社，2011.

[6] 罗莉. 当代电视播音主持教程[M]. 北京：中国传媒大学出版社，2011.

[7] 胥亚. 新闻导论[M]. 长沙：湖南人民出版社，2001.

[8] 曾志华. 广告配音教程[M]. 北京：北京大学出版社，2007.

[9] 赵化勇. 译制片探讨与研究[M]. 北京：中国广播电视出版社，2000.

[10] 王淑芹. 广告作品评析[M]. 上海：上海交通大学出版社，2009.

[11] 施玲. 影视配音艺术[M]. 杭州：浙江大学出版社，2008.

[12] 戎彦，王憬晶. 广告作品评析[M]. 杭州：浙江大学出版社，2008.

[13] 张树庭，郑苏晖. 有效的广告创意[M]. 北京：中国传媒大学出版社，2008.

[14] 郭有献. 广告文案写作教程(第二版)[M]. 北京：中国人民大学出版社，2011.

[15] 高鑫，周文. 电视专题[M]. 北京：中国广播电视出版社，2008.

[16] 石长顺. 电视专题与专栏：当代电视实务教程(修订版)[M]. 上海：复旦大学出版社，2009.

[17] 丁龙江. 电视法制节目的语言传播策略[M]. 北京：中国电影出版社，2010.

[18] 倪宁. 广告学教程(第三版)[M]. 北京：中国人民大学出版社，2009.

[19] 屈哨兵. 广告语言方略[M]. 上海：科学普及出版社，1997.

[20] 余小梅. 广告心理学[M]. 北京：中国传媒大学出版社，2003.

[21] 蔡尚伟等. 电视专题[M]. 北京：清华大学出版社，2010.

[22] 刘立宾. 2007中国广告作品年鉴[M]. 北京：中国传媒大学出版社，2007.

[23] 刘立宾，丁俊杰，黄升民. 2008中国广告作品年鉴[M]. 北京：中国传媒大学出版社，2008.

[24] 刘立宾. 2009中国广告作品年鉴[M]. 北京：中国传媒大学出版社，2009.

[25] 中国传媒大学播音主持艺术学院. 播音主持艺术8[M]. 北京：中国传媒大学出版社，2008.

[26] 赵化勇. 译制片探讨与研究[M]. 北京：中国广播电视出版社，2000.

[27] www.cntv.cn.

[28] www.imgo.tv.

[29] 王江，田园曲. 播音语言表达. 四川音乐学院传播艺术系内部讲义，2007.

[30] 纪洁，田园曲. 电视节目配音. 四川音乐学院内部讲义，2007.

[31] 赵小蓉，田园曲，吕艳婷. 文艺作品演播. 四川师范大学电影电视学院内部讲义，2008.

后　记

《电影电视配音艺术》自2012年8月出版发行以来，在高校同仁及业界友人的关心与帮助下，对我国高校的影视配音教学及业界实践产生了些许影响，这是值得欣慰的。

时隔两年，再次修订出版，让人感到既兴奋又忐忑。兴奋的是承蒙读者的厚爱，本书在重印之后仍能有机会再次新装面市，服务社会；而忐忑的则是在传媒业态更新换代如此快速的现实语境下，不知本书是否依然能适应业界实践与课堂教学使用的新趋势和新需求。

为此，这次再版主要在以下方面作了努力：

一是吸收了学界、业界的一些新成果、新观点，使教材的视野更前沿。

二是完善了部分章节的理论与方法阐述，使课程体系更科学，训练方法更明确。

三是根据教学及业界反馈的实际情况，调整了框架结构，使内容更符合配音教学实践的客观规律。

四是删减了冗余信息，使语言的表述更为精炼准确，方便读者学习使用。

五是增加了一些近年的学生练习片段，使教学效果得以直观呈现。

总的来说，教材在修修补补的过程中变得更为完善了，期待它能为广大师生及配音爱好者提供更科学的理论体系和更明确的训练方法。

这次再版修订要特别感谢清华大学出版社的王燊娉老师，在书稿一来一回的讨论与润饰过程中，我们早已成为至好友人，因此这本书不仅有我的努力，更有王老师倾注的汗水与热情。

感谢我的历任领导罗共和、黄元文、赵小蓉、王江、任志萍、吴卫玲、蒋平一直以来对课程教学及改版工作的大力支持；感谢我的学生罗文韬、龙相君、郭晓婉、毛瑞文、

吉效晋和肖可东等同学为案例制作和资料整理而付出的大量心血；也感谢我工作及兼职任教过的四川师范大学、四川电影电视学院、四川音乐学院、乐山师范学院、西南石油大学和湖南艺术职业学院等院校的学生们。因为教学从来都是双向的，在教的过程中，他们作为接受知识的一方给予了大量的配合与支持，可以说他们就是我们前行过程中的搭档和伙伴。每当在广播电视声屏里听到他们温暖个性、富有魅力的声音时，之前所有的甘苦便会化为心底深深的喜悦与真挚的祝福，因为他们的业务水平，在一定程度上也在检验着我们团队的教学效果，可以说，他们的付出与成绩，是我们向上探寻、精益求精的动力。

几年的课程教学过程里，还有几位要特别提到。首先是纪洁老师，可以说走上教学这条道路，与纪洁老师的倾囊相授与温情鼓励有着必然的联系，感谢老师的教诲，感谢老师的用心；其次是吕艳婷、陈怡竹、李俊文和王钊熠老师。这4位先是我的学生，后来因对专业的追求和对教学的热爱，我们成为同事。在这几年的每一个教学与实践排演的瞬间里，都能看到他们全情投入、忘我工作的身影。作为一个"80后"的教研团队，我们虽然年轻，但我们用自己的思考与践行，于西南地区的播音主持专业首开了"电视配音艺术"的教学先河，虽然稍嫌稚嫩，但毕竟发出了声音，留下了足迹，也收获了成绩。近年因为工作调动的原因，有些老师现已不在这个团队里了，但相信这片我们共同耕耘过的声之苗圃里，依旧会硕果满园，桃李遍地。

此次再版，仍要恳请读者不吝赐教，帮助我们继续完善和提高。

因为年轻的我们，站在年轻的战场，我们仰望星空，我们仍在路上。

<div style="text-align:right">田园曲
2014年7月1日于岳麓山下"时光书屋"</div>